예술로 만난
사회

예술로 만난 사회

설국열차까지
파우스트에서

김호기

돌베개

소중한 친구여, 모든 이론은 회색이라네

그러나 삶의 황금나무는 초록색이지

요한 볼프강 폰 괴테

그땐 정말 늙었는데, 지금 난 더 젊어졌어

밥 딜런

지금 우리는 혹시 세상을

너무 멀리서만 보고 있는 것은 아닐까 아니면

너무 가까이서만 보고 있는 것은 아닐까

신경림

차례 ❧

2 다원주의적 상상력을 위하여 —소설·희곡

3 신자유주의의 극복을 위하여 ─음악

4 공감의 시대를 위하여 ― 회화·조각·사진·건축

5 꿈을 상실한 세대를 위하여 ─영화·만화

책머리에

예술은 문화를 이루는 한 영역이다. 사전적 의미에서 예술은 인간이 갖는 아름다움을 표현하려는 활동 및 작품을 말한다. 문화가 사회의 한 부분이라는 점에서 예술 또한 사회를 구성하는 한 요소다. 사회학은 사회를 연구하는 학문이기에 나는 오래전부터 예술과 사회에 대해 관심을 가져왔다. 한때 '예술과 사회'를 가르쳤고, 요즘도 예술 및 문화이론을 포함한 '현대사회론'을 강의해오고 있다.

이 책은 2013년 2월부터 2014년 2월까지 『주간경향』에 실린 "김호기의 예술과 사회"를 모아 다듬은 것이다. 연재할 때는 시·소설·음악·회화 및 영화 등을 그때그때 상황에 맞춰 썼지만, 책으로 출간하면서 분야별로 부와 장을 다시 정리했다. 시에 관한 글을 맨 앞에 놓았고 영화에 관한 글을 마지막에 실었다. 한두 작품만을 다룬 분야의 경우 희곡

은 소설에, 사진·조각·건축은 미술 분야에, 만화는 영화에 포함시켰다. 책의 제목은 예술사회학적 문제의식을 담은 "예술로 만난 사회"에, 이 책에서 다루는 가장 대표적인 작품인 요한 볼프강 폰 괴테의 "'파우스트'에서"와 가장 최근의 작품인 봉준호의 "'설국열차'까지"를 더했다.

국가와 시민사회, 그리고 세계화 등을 주로 공부해온 내가 예술에 관한 에세이를 쓴 이유는 두 가지다. 첫째, 인간에 대한 탐구다. 인간은 생각과 느낌을 동시에 갖는 존재이며, 이를 문학·음악·미술·영화 등으로 표현한 게 예술이다. 그 느낌과 생각을 다채롭고 생생하게 엿볼 수 있게 한다는 점에서 예술은 인간이 어떤 존재인지를 이해하는 데 더없이 훌륭한 통로다. 인간에 대한 구체적·일반적 인식이야말로 의미 있는 삶을 살아가는 데 중요한 조건이다.

둘째, 사회에 대한 탐구다. 문학이든, 음악이든, 미술이든, 영화든 우리가 예술을 감상하는 까닭은 공감과 위안을 얻고자 함이다. 그리고 이 공감과 위안을 통해 타자들과 명시적·묵시적 대화를 나눌 수 있다는 데 예술의 사회적 의미가 있다. 사회가 개인들로 이뤄진 집단이라면, 이 집단을 유지하고 발전시키기 위한 개인 간의 소통은 더없이 중요하다. 예술을 감상한다는 것은 소통에 참여하는 것이고, 소통에 참여한다는 것은 사회를 그만큼 더 넓고 깊게 이해하는 일일 수 있다.

사회학적 관점에서 인간과 사회는 특수성 및 보편성을 동시에 갖는 그 무엇이다. 내가 이 책을 통해 전달하고 싶은 것은 인간과 사회의 특수성, 다시 말해 개인적·사회적 삶의 다양한 모습들이다. 인간은 누구

나 자신만의 소중한 우주를 가지며, 사회 역시 그 나름의 고유한 특성을 갖고 있다. 인간과 사회의 다양성에 대한 예술의 질문과 응답을 살펴봄으로써 결과적으로 인간은 어떤 존재이고 사회는 어떠해야 하는지의 보편성에 대한 이해를 높이는 데 이 책이 작은 도움을 주기를 바란다.

에세이집 서문을 쓰는 데 어려운 이야기를 한 것은 아닌지 모르겠다. 글 50편을 정리하면서 예술이란 무엇인지, 예술과 사회의 관계를 어떻게 봐야 하는지, 다시 한 번 질문을 던지게 된다. 본문에서도 인용한 파블로 네루다의 「시」의 한 구절을 통해 그 대답을 하고 싶다.

문득 나는 보았어

풀리고

열린

하늘을,

유성流星들을,

고동치는 논밭

구멍 뚫린 어둠,

화살과 불과 꽃들로

들쑤셔진 어둠,

소용돌이치는 밤, 우주를.

시를 처음 만났을 때 마주친 놀라운 '느낌과 생각'을 표현한 구절이다. 네루다의 「시」를 읽으면서 같은 인간으로서 공감하고 연대감을 공유하는 것, 바로 그것이 예술의 의미이자 사회적 역할이라고 나는 생각한다.

이 책을 펴내는 데 도움을 준 사람들에게 감사를 표하고 싶다. 먼저 제4부 미술 분야에 도판을 삽입하도록 허락해준 관계자 분들께 감사를 드린다. 그리고 지난 1년 동안 연재할 수 있는 기회를 만들어준 『주간경향』 윤호우 전 편집장, 류형열 현 편집장, 매주 원고를 담당한 정용인 기자에게 고마움을 전한다. 원고를 정리하는 데 도움을 준 조교 진성록에게도 고맙다는 말을 전한다.

2014년 10월

1
더불어 사는 공동체를 위하여

시

더 살 수 없는 곳에 사는 사람들을 생각하며

우연히 스치는 질문—새는 어떻게 집을 짓는가

뒹구는 돌은 언제 잠 깨는가 풀잎도 잠을 자는가,

대답하지 못했지만 너는 거기서 살았다 붉게 물들어

담벽을 타고 오르며 동네 아이들 노래 속에 가라앉으며

그리고 어느 날 너는 집을 비워줘야 했다 트럭이

오고 세간을 싣고 여러 번 너는 뒤돌아보아야 했다

이성복, 「모래내·1978년」

민주화는
옛사랑의 그림자일까

김광규[*] 「희미한 옛 사랑의 그림자」

그로부터 18년 오랜만에

우리는 모두 무엇인가 되어

혁명이 두려운 기성세대가 되어

넥타이를 매고 다시 모였다

(······)

치솟는 물가를 걱정하며

즐겁게 세상을 개탄하고

익숙하게 목소리를 낮추어

떠도는 이야기를 주고받았다

[*] 1941년생, 1975년 『문학과지성』을 통해 등단한 시인이다. 주요 시집으로는 『우리를 적시는 마지막 꿈』, 『아니다 그렇지 않다』, 시선집으로는 『희미한 옛사랑의 그림자』 등이 있다.

모두가 살기 위해 살고 있었다

　시인 김광규의 「희미한 옛사랑의 그림자」다. 이 시를 처음 읽은 것
은 1979년 대학 1학년 겨울방학 즈음이었다. 그해에 출간된 시인의 첫
번째 시집 『우리를 적시는 마지막 꿈』에 실린 이 작품은 인상적인 제
목만큼 1960~1970년대 산업화 시대를 살아온 이들의 공감을 불러 모
았다.

　이 시의 메시지는 4·19 세대의 자기성찰이다. 변혁을 꿈꿨지만 이
젠 그것이 두려운 세대의 솔직한 자기고백이다. 1970년대 우리 사회
는 유신체제라는 정치적 독재와 중화학 공업화라는 경제적 성장이 기
묘하게 결합돼 있었다. 한편에서는 긴급조치가 연달아 발동됐고, 다른
한편에서는 텔레비전, 전축, 냉장고가 중산층 가정에 잇달아 들어오던
시기였다. 1960년 4월 혁명의 열정은 그러한 압축발전 과정을 거쳐 기
성세대가 된 이들에게 희미한 옛사랑의 그림자로 추억되고 있다.

　당시 열아홉 살이던 내게 인상적인 것은 시인의 시선이었다. 시인은
감정을 배제한 채 생활의 풍경을 일상의 언어로 담담히 전달한다. 문
학평론가 김주연의 지적처럼 김광규는 생활하듯 시를 쓰지만, 그 시는
우리 삶을 새삼 돌아보게 한다. 짐짓 냉정할 정도로 객관적인 시인의
말과 표현은 우리의 일상 아래 놓인 불편한 진실을 일깨워 삶과 사회
에 대한 새로운 성찰을 안겨준다.

아무도 이젠 노래를 부르지 않았다

적잖은 술과 비싼 안주를 남긴 채

우리는 달라진 전화 번호를 적고 헤어졌다

몇이서는 포우커를 하러 갔고

몇이서는 춤을 추러 갔고

몇이서는 허전하게 동숭동 길을 걸었다

오래전 읽었던 이 시가 새삼 떠오른 것은 2012년 12월 대통령선거 결과를 지켜보고 나서였다. 당시 대선에서는 보수와 진보세력 모두 '경제민주화'와 '복지국가'를 내걸었다. 사회 양극화를 해소해야 한다는 목소리가 커지면서 '분배의 위기'를 해결할 경제민주화와 '재분배의 위기'를 해결할 복지국가 구축은 더 이상 피할 수 없는 시대적 과제로 부상했다.

내가 주목하고 싶은 것은 이러한 과제들이 바로 신자유주의 세계화의 충격이 가져온 결과라는 사실이다. 신자유주의 세계화로 인해 대기업 대 중소기업의 산업 부문, 정규직 대 비정규직의 노동시장 등의 양극화가 강화됐고, 이 양극화를 해소하기 위한 이중 과제로서의 경제민주화와 복지국가 구축이 요구됐다. 중소기업·자영업·비정규직 노동자를 위한 근본적인 대책은 물론 일자리·노후·주거·교육·가계부채 등의 '5대 불안' 해소는, 신자유주의 세계화가 강제한 시급한 해결책을 요구하는 핵심 과제들이었다. 바로 이런 흐름 속에서 민주화는 국민 다수가 공감

하는 시대정신 또는 집합적 가치로서의 의미를 서서히 잃어왔다.

민주화는 유신체제 이래 우리 사회의 가장 중요한 시대정신이었다. 4월 혁명에 역사적 기원을 둔 민주화의 열망은 유신체제와 전두환 정권에 맞서는 학생·노동·농민운동의 등장으로 이어졌다. 1980년 광주항쟁을 거쳐 1987년 6월 항쟁에 이르러선 군부정권을 종식시키고 민주화 시대를 열었다. 하지만 이제 적잖은 이들에게 시대정신으로서의 민주화는 '희미한 옛사랑의 그림자'처럼 느껴지는 것은 아닐까?

이러한 흐름을 잘 보여주는 게 2012년 대선에서 나타난 50대의 선택이다. 현재 50대는 베이비붐 세대이자 6월 항쟁을 적극 지지했던 이들이다. 또 이들 다수는 2002년 대선에서 노무현 후보에게 표를 던졌다. 그런데 2012년 대선에선 보수적인 박근혜 후보에게 더 많은 지지를 보냈다.

왜일까? 50대의 선택에 대한 해석으로 흔히 고령화에 따른 자연스러운 보수화론이 제시된다. 하지만 이 견해는 50대가 82퍼센트라는 높은 투표율을 기록한 까닭은 충분히 설명하지 못한다.

이에 대해 나는 50대가 갖는 '정체성의 정치'에 주목해야 한다고 생각한다. 우리 사회의 50대는 이중적 불안 속에 놓여 있다. 하나가 리처드 세넷이 말한 직장에서 겪는 '퇴출의 공포'라면, 다른 하나는 고령화에 따른 '노후생활의 공포'다. 이러한 불안의 일상화는 50대 다수로 하여금 '민주 대 반민주'라는 정치적 구도보다는 '보수적 대안 대 진보적 대안'이라는 정책적 구도를 중시하게 했다.

마음은 여전히 젊은데, 몸의 나이는 어느새 인생의 순환주기를 한 바퀴 돌아 환갑을 향하고 있다. 시대의 흐름에 뒤떨어지지 않기 위해 인터넷도 배우고 스마트폰도 써보지만, 온통 젊은 세대가 주인공인 대중문화가 낯설다. 한때는 민주화운동을 마음속으로 지지했건만 치열한 이념논쟁에 이젠 외려 거리감이 느껴지는 게 50대 다수의 정직한 자화상이다.

지금 50대의 정치적 선택을 탓하려는 게 아니다. 내가 주목하려는 것은 우리 민주주의의 현주소다. 민주주의는 국민이 스스로를 지배하는 정치체제다. 군부독재에 맞서 우리 민주주의는 시민사회의 의사를 정치사회에 반영하는 절차의 제도화를 추진해왔다. 하지만 이 민주화 시대는 국민 다수의 사회적·경제적 삶의 위기라는 낯선 결과에 대면해 있다. '민주주의가 밥 먹여주냐'는 일각의 주장은 선뜻 동의하기 어렵더라도 우리 민주주의가 처한 현실을 웅변한다. '밥 먹여주는 민주주의', '이중의 불안을 덜어주는 민주주의'야말로 우리 사회가 지향해야 할 새로운 시대정신이 아닐까?

우리의 옛사랑이 피흘린 곳에

낯선 건물들 수상하게 들어섰고

플라타너스 가로수들은 여전히 제자리에 서서

아직도 남아 있는 몇 개의 마른 잎 흔들며

우리의 고개를 떨구게 했다

부끄럽지 않은가

부끄럽지 않은가

바람의 속삭임 귓전으로 흘리며

우리는 짐짓 중년기의 건강을 이야기했고

또 한 발짝 깊숙이 늪으로 발을 옮겼다

　민주화는 희미한 옛사랑의 그림자일까? 민주화 시대가 종언을 고한
다면, 우리 사회는 어떤 시대로 나아가야 할까? 앞으로 소개할 예술작
품을 모티브로 우리 사회와 시대의 살아 있는 풍경에 대해 이야기해보
고자 한다. 자, 그럼 여행을 떠나보자.

<div align="right">2013. 2. 19</div>

더불어 사는
공동체를 위하여

아담 자가예프스키 * 「타인의 아름다움에서만」

미국 스탠퍼드 대학에 다녀왔다. 제법 긴 여행을 떠날 때면 서너 권의 책을 가져가곤 한다. 이번 여행의 벗은 A. 보에티우스의 『철학의 위안』, 예란 테르보른의 『다른 세계를 요구한다』, 그리고 아담 자가예프스키 Adam Zagajewski의 시선집 『타인만이 우리를 구원한다』였다.

> 타인의 아름다움에서만
>
> 위안이 있다, 타인의
>
> 음악에서만, 타인의 시에서만.
>
> 타인들에게만 구원이 있다.

* 1945년생. 노벨문학상을 받은 체스와프 미워시와 비스와바 심보르스카를 이어 폴란드를 대표하는 시인이다. 우리말로는 시선집 『타인만이 우리를 구원한다』가 나와 있다.

자가예프스키의 시 「타인의 아름다움에서만」의 첫 부분이다. 이 시는 1983년 출간된 시집 『다수를 위한 찬가』에 발표됐고, 우리나라에서는 2012년에 출간된 시선집 『타인만이 우리를 구원한다』에 실렸다. 자가예프스키는 노벨문학상 작가인 체스와프 미워시, 비스와바 심보르스카에 이어 오늘날 폴란드를 대표하는 시인이다. 그는 시인 고은과 함께 자주 노벨문학상 후보로 오르기도 했다. 서울과 샌프란시스코를 오간 여행에서 자가예프스키의 시 이야기를 꺼내는 것은 타인 또는 타자의 의미에 대해 말하고 싶어서다.

타자의 발견과 성찰은 사회학의 중요한 주제 가운데 하나다. 인간이 사회적 존재인 한, 타자와 어떻게 공존할 것인가를 풀어내는 일은 어떤 사회에서든 일차적인 과제다. 그렇기에 비록 정치적 이념은 달랐지만 카를 마르크스와 에밀 뒤르켐으로 대표되는 고전 사회학자들은 타자와 더불어 살 수 있는 공동체적 연대solidarity를 누구보다 중시했다.

타자에 대한 사회학적 기여 가운데 특히 주목할 것은 프랑스 사상가 미셸 푸코의 이론이다. 푸코에 따르면 남자와 여자, 어른과 아이, 정상인과 비정상인, 서구인과 비서구인 등의 구분에서 이제까지 철학적·사회적·정치적으로 배제되어온 후자의 그룹이 곧 타자다. 그는 이러한 타자들을 다루는 기존 지식체계를 비판적으로 해부하고, 이들에게 진정한 자유와 평등을 선물하는 것을 평생 자신의 학문적 과제로 삼았다.

고전 사회학자들처럼 사회의 조정원리인 연대를 중시하든, 탈구조주의자 푸코처럼 소수자들의 인권에 주목하든, 오늘날 우리 사회가 직

면한 최대 문제 가운데 하나는 공동체로서의 사회의 위기다. '20대 80 사회'나 '모래시계형 사회'를 넘어서 등장한 '1대 99 사회'라는 말에서 볼 수 있듯이, 소수의 승자 뒤편에 다수의 패자가 놓여 있는 게 우리 사회의 민낯이다.

이러한 공동체의 위기를 가져온 가장 중요한 원인이 1997년 외환위기 이후 본격화한 신자유주의 세계화라고 나는 생각한다. 신자유주의 세계화는 시장에서의 무한경쟁을 가장 중요한 원리로 삼아 '경쟁에 의한, 경쟁을 위한, 경쟁의 사회'를 만들어왔다. 그 결과, 경쟁력을 갖춘 사회적 강자들은 전 지구를 무대로 삶의 여유를 누려왔지만, 다수의 사회적 약자들은 삶 전체를 신자유주의가 강제하는 경쟁력 증진에 헌신해왔다.

돌아보라. 이제는 일상이 된 구조조정에 따른 고용위기, 자녀의 경쟁력 강화를 위한 사교육비 증가, 변화에 뒤처지지 않기 위해 무엇이든 배워야 한다는 적응 압박 등이 강제한 불안감과 열패감이 우리 시민문화의 기본 코드이지 않은가. 이른바 대박주의, 영웅주의의 등장도 이와 무관하지 않다. 경쟁의 사다리를 단숨에 올라설 수 있는 '대박'의 꿈, 곤궁한 현실을 일거에 벗어나게 할 '영웅'에 대한 기대가 일상문화의 또 다른 코드를 이뤄왔다.

내가 주목하려는 것은 신자유주의가 강제하는 경쟁원리가 우리 사회를 관통하여 '이기적 시민사회'를 재생산해왔다는 점이다. 이기적 시민사회란 극단적인 자기중심주의를 바탕으로 한, 개인적·사회적 활

동의 일차적 목표가 무엇보다 개인 및 소속집단을 위한 화폐와 권력을 획득하는 데 있는 '만인 대 만인의 투쟁' 사회를 말한다. 이 만인 대 만인의 투쟁 사회는 경쟁을 극단으로 몰고 가 사회통합을 약화시키고, 결국 사회의 존재 조건인 '더불어 사는 공동체'의 의미를 위협한다.

사회는 개인들의 계약에 기반을 두는 공적 조직인 동시에 그 구성원들이 더불어 살아가는 공동체다. '네가 아프냐, 나도 아프다'의 응답은 공동체로서의 사회라면 가져야 할 당연한 조건이다. 그 원인이 인간 본성에 내재한 이기심에 있든, 신자유주의가 강제해온 지나친 경쟁에 있든, 내가 우려하는 것은 우리 사회가 갈수록 더불어 살아가기 어려운 공동체가 되어가고 있다는 점이다. 타자, 다시 말해 타인을 부정하고 자신만이 존재하는 사회를 더 이상 공동체라고 부를 수는 없을 것이다.

개인의 자율성과 공동체의 연대가 어우러진 삶을 가능하게 하는 게 시민 다수가 꿈꾸는 사회의 모습이건만, 정작 우리 현실은 그 반대로 나아가고 있다. 한편에서는 개인의 자율성이 지나친 경쟁으로 위협받고, 다른 한편에서는 공동체로서 갖춰야 할 최소한의 연대마저도 여지없이 훼손되고 있는 게 우리 사회의 부정할 수 없는 현주소다. 이런 점에서 산업화와 민주화를 넘어선 새로운 시대정신은 개인의 자율성과 공동체의 연대가 공존하고 결합하는 '연대적 개인주의'에 있다고 나는 생각한다.

자가예프스키의 삶은 전후 폴란드의 역사와 함께 해왔다. 권위적 사회주의에 대한 비판, 서유럽으로의 망명, 폴란드의 민주화에 따른 귀

향이라는 개인적 삶의 궤적이 그의 시들에 오롯이 담겨 있다. 그는 폴란드인이지만, 동시에 국경과 이념을 넘어서 인간적 가치를 옹호하는 세계시민이다. 「타인의 아름다움에서만」은 폴란드인과 세계시민 모두에게 보내는 메시지다.

> 고독이 아편처럼 달콤하다 해도,
>
> 타인들은 지옥이 아니다.
>
> (……)
>
> 서늘한 대화가 충실히 기다리고 있는 건
>
> 타인의 시에서뿐이다.

인천공항에 도착해 입국심사대를 지나 밖으로 나오니 많은 사람이 눈에 들어왔다. 공항버스로 향하는 여행객, 손님을 기다리는 택시기사, 남자, 여자, 노인, 어린이, 그리고 동남아 언어를 쓰는 외국인 노동자. 이 땅의 무수한 사람이, 자가예프스키의 표현을 빌리면 '아름다운 타인들'이 내 옆을 지나가고 있었다. 나 역시 성큼 그 대열에 합류했다.

2013. 4. 9

4월 혁명의 날에 읽는
김수영의 시

김수영 * 「푸른 하늘을」

어느 작가든 특정 시기에 '그의 시대'라는 이름을 붙일 수 있다면, 그
것은 최고의 영예다. 해방 이후 우리 작가들 중 이런 이름을 붙일 수
있는 사람이 얼마나 될까? 시인 김수영이야말로 '김수영 시대'라는 명
명이 가능한 작가라고 나는 생각한다. 모더니스트이자 자유주의자, 그
리고 민주주의자로서의 김수영은 1950년대 후반 이후 우리 문화와 예
술의 최전선에 서 있었고, 이러한 그의 위치는 1968년 그가 돌연 이승
을 하직할 때까지 계속됐다.

 김수영은 '4월 혁명의 시인'이다. 그의 놀라운 시와 탁월한 시론들
은 1970년대 이후 시문학의 한 흐름을 이뤄온 황동규·정현종·황지우
등에 큰 영향을 미쳤고, 그 영향은 21세기에 들어서도 지속되고 있다.
4월은 그의 시를 읽기에 가장 좋은 계절이다.

* 1921~1968, 자유, 민주주의, 현대성 등을 노래한 해방 이후 최고의 시인이다. 그가 남긴 시와 산문
은 『김수영 전집 1: 시』, 『김수영 전집 2: 산문』으로 발간되었다.

자유^{自由}를 위해서

비상^{飛翔}하여 본 일이 있는

사람이면 알지

노고지리가

무엇을 보고

노래하는가를

어째서 자유에는

피의 냄새가 섞여 있는가를

혁명은

왜 고독한 것인가를

　4월 혁명을 주제로 한 김수영의 시 가운데 절창인 「푸른 하늘을」이
다. 『김수영 전집 1: 시』에 실려 있다. 「푸른 하늘을」은 신동엽의 「껍데
기는 가라」와 함께 4월 혁명을 노래한 가장 뛰어난 시로 손꼽힌다.
1960년 6월 15일에 쓰인 이 시에는 자유를 얻기 위해 치러야 했던 4월
혁명의 숭고한 희생과 고결한 의미가 어떻게 변해가는지에 대한 김수영
의 생각이 잘 담겨 있다.

　2013년 4월 19일은 4월 혁명 53주년이었다. 4월 혁명이란 우리에
게 어떤 의미를 갖는 걸까? 나는 4월 혁명이 일어난 1960년에 태어났
다. 1960년대와 1970년대에 초·중·고등학교를 다녔고, 1979년에 대
학에 입학했다. 대학에 들어오기 전까지는 4월 혁명이 우리 현대사에

서 갖는 의미를, 정직하게 말하면 제대로 알지 못했다. 오히려 민족중
흥과 조국 근대화를 내걸었던 5·16 쿠데타에 더 익숙했다. 하지만 대
학에 들어와 4월 혁명에 관한 책들을 읽어보면서 그 의의를 새롭게 인
식하기 시작했다.

엄격히 볼 때 4월 혁명을 '혁명'이라 부르기는 어려울 수도 있다. 혁
명은 정치적·경제적 구조의 변화를 의미하는데 그 변화가 사실 크지
않았던 탓이다. 하지만 많은 사람이 4월 혁명을 혁명이라 부르는 것은
그 역사적 의미 때문이다. 지난 20세기 후반의 우리 현대사에서 4월
혁명은 한국 민주주의의 중대한 출발점이었다. 시민사회의 반독재·민
주화 투쟁으로 시작하여 정치사회의 민주화와 함께 통일운동과 노동
운동을 포함한 다양한 사회운동으로 발전해갔다.

4월 혁명이 지니는 의의 가운데 또 하나는 한국 시민사회의 역사에서
아래로부터의 저항이 성공한 최초의 경험이었다는 점이다. 성공한 사회
운동인 만큼 4월 혁명은 이후 사회운동들에 지속적으로 큰 영향을 미쳤
다. 무엇보다 4월 혁명의 주도 이념인 민주주의와 민족주의는 1960년
대에서 1980년대에 이르는 반독재·반외세 사회운동의 이념적 지반을
제공했다. 혁명에 대한 집합적 기억이 이후 시민사회의 저항을 이끌어
온 정서적 공감대의 원천이었다.

내가 주목하고 싶은 것은 4월 혁명의 현재적 의미다. 우리 사회에서
민주화 시대를 열었던 1987년 6월 항쟁은 4월 혁명의 연속선상에 놓
여 있었다. 6월 항쟁은 4월 혁명의 주도 세력과 이념을 직접 계승했을

뿐만 아니라 전개 과정 또한 유사했다.

우리 현대사를 돌아볼 때, 분단체제와 한국전쟁으로 결빙된 시민사회가 4월 혁명을 통해 해빙되기 시작했다면, 6월 항쟁을 통해서는 부활하여 성숙해왔다. 자유와 민주주의, 그리고 평등에 대한 이러한 열망은 6월 항쟁으로 끝나지 않았다. 1980년대 후반 이후 노동운동, 통일운동, 무엇보다 다양한 시민운동의 성장과 발전으로 나타났다고 볼 수 있다.

여기서 강조하고 싶은 것은 바로 이런 '사회운동에 의한 민주화'가 한국 민주주의 발전의 중요한 특징을 이뤄왔다는 점이다. 세계사적 흐름을 보면, 정치사회가 제대로 작동하지 않을 때 민주주의에 대한 열망이 사회운동으로 표출되는 것은 자연스러운 현상이다. 하지만 문제는 운동정치가 정치사회 내의 정당정치로 제도화하지 못할 경우 그 운동정치에 담긴 열망이 정치적 냉소주의로 귀결될 가능성이 높다는 데 있다.

요컨대 운동정치에 대한 적극적 관심은 시민사회의 정치화를 가져오지만, 제도정치에 대한 일련의 실망은 시민사회의 탈정치화를 강화한다. 4월 혁명과 6월 항쟁이라는 소중한 집합적 기억을 공유하고 있음에도 시민 다수가 정치 현실에 대해 결코 적지 않은 불만을 갖고 있는 이유도 바로 여기서 찾을 수 있다. 운동정치와 제도정치를 어떻게 생산적으로 결합시킬 것인지는 다시 한 번 진지하게 고민하고 그 해법을 찾아야 할 중대한 과제다.

김수영은 이승을 하직하기 전해인 1967년 2월 15일에 「사랑의 변주곡」을 썼다.

> 아들아 너에게 광신狂信을 가르치기 위한 것이 아니다
>
> 사랑을 알 때까지 자라라
>
> (……)
>
> 복사씨와 살구씨가
>
> 한 번은 이렇게
>
> 사랑에 미쳐 날뜀 날이 올 거다!
>
> 그리고 그것은 아버지 같은 잘못된 시간의
>
> 그릇된 명상瞑想이 아닐 거다

복사씨와 살구씨가 함의하는 바는 지금 함께 살아가는 이 땅의 평범한 시민들이다. 그들이 열망하는 것은 욕망과 광신을 넘어 존재하는 진정한 사랑과 민주주의일 것이다. 4월 혁명에서, 6월 항쟁에서, 그리고 2008년 촛불집회에서 우리 사회는 이 열망을 발견하고 확인한 바 있다. 더없이 황량했던 전후 문화사에서 당당하게 자신의 시대를 열었던 김수영. 1968년 6월 16일 예기치 못했던 그의 죽음은 여전히 안타깝다. 빛나는 4월을 보내며 그에 대한 기억을 여기에 적어둔다.

2013. 4. 23

갑을관계를
생각한다

정약용[*] 「적성촌에서」

시냇가 헌 집 한 채 뚝배기 같고

북풍에 이엉 걷혀 서까래만 앙상하네

묵은 재에 눈이 덮여 부엌은 차디차고

체 눈처럼 뚫린 벽에 별빛이 비쳐드네

다산茶山 정약용이 남긴 한시 「적성촌에서」奉旨廉察到積城村舍作의 첫 부분이
다. 송재소가 역주한 『다산시선』에 실려 있다. 적성은 경기도 파주에
있는 고을로, 다산이 암행어사가 되어 1794년 이 지방을 순찰했을 때
이 시를 썼다. 송재소에 따르면, 이 시는 당시 농민의 생활과 지방관

[*] 1762~1836, 긴 유배 생활에도 불구하고 바른 정치와 민생에 관한 방대한 저작을 남긴 조선 후기를
대표하는 지식인이다. 주요 저작으로는 『목민심서』, 『경세유표』, 『흠흠신서』 등이 있다.

및 아전의 횡포를 고발한 작품이다. 당나라 시성詩聖 두보의 리얼리즘 작품들을 떠올리게 하는 다산의 대표작 중 하나다.

적성은 내 고향 양주에서 그리 먼 곳이 아니다. 더러 바람을 쐬러 갔던 고장이어서인지 이 작품이 쓰인 18세기 후반 이곳의 풍경이 머릿속에 그려진다. 당시 임금은 정조였다. 조선 후기를 대표하는 개혁 군주의 시대였는데도 백성들의 삶이 적잖이 고달팠음을 이 시는 생생히 보여준다. 한갓진 전원 풍광이 아니라 황량함과 안타까움, 그리고 서러움이 담긴 시골 풍경이다.

> 깨진 항아리 새는 곳은 헝겊으로 때웠으며
> 무너앉은 선반대는 새끼줄로 얽었도다
> 구리 수저 이정里正에게 빼앗긴 지 오래인데
> 엊그제 옆집 부자 무쇠솥 앗아갔네

다산은 그 원인의 하나로 토호세력의 횡포를 고발한다. 기본 생필품인 수저와 무쇠솥마저 가져간 이들은 백성을 위해 일해야 할 관료와 고리대금업을 하는 부자들이다. 영·정조 시대는 두 차례의 전란 이후 무너져가던 조선을 다시 일으켜 세운 시대였다. 두 국왕이 펼쳤던 개혁 정책을 돌아보면 맞는 말이다. 하지만 이 시를 보면 백성들의 삶은 여전히 고단하고 신산했던 게 분명하다.

다산의 시를 떠올린 까닭은 최근 우리 사회에서 큰 논란을 불러일으

킨 '갑을관계' 때문이다. 갑을관계는 계약서에 나타나는 두 계약 주체의 관계를 말한다. 하지만 동시에 사회 전반에서 관찰되는 위계적인 경제·사회관계를 지칭하기도 한다. 이러한 관계가 갑자기 나타난 것은 아니다. 다산의 시가 증거하듯 전통사회에서는 갑을관계가 한층 심각했다. 문제는 전근대사회의 몇몇 특징들이 21세기 우리 사회에서 여전히 되풀이하여 나타난다는 점이다.

근대사회는 개인들의 계약을 통해 구성되며, 이때 개인은 자율적 주체로서 계약에 참여한다. 주목할 것은 이 계약에 존재하는 '권위'의 비대칭적 배분이다. 조직을 정상적으로 운영하기 위해서는 정당화된 권력인 권위가 필요한데, 우리 사회에서는 정당하지 않은 권력인 폭력이 전근대사회처럼 빈번히 발생해왔다. 갑을관계 논란은 대기업과 같은 권력을 가진 '갑들'의 부당한 횡포에 맞서 이제 중소기업이나 자영업자와 같은 '을들'이 집단적으로 자기 목소리를 내기 시작했음을 상징적으로 보여준다.

을들의 저항이 이렇게 분출한 데는 세 가지 이유가 있다. 첫째, 1997년 외환위기 이후 진행된 사회 양극화로 인해 을들의 삶이, 특히 대리점주 등 자영업자와 비정규직 노동자 등 하층계급의 기본 생존권이 크게 위협받아왔다. 둘째, 이러한 위협이 물질적 피해뿐만 아니라 인간적 무시로까지 이어졌다. 산업화를 본격화한 지 50여 년이 지난 현재, 갑에게 인격적 훼손을 항의해 동등한 인간으로 승인받으려는 '인정의 정치'politics of recognition에 대한 요구가 분출했다. 셋째, 정보사회의 진전으로

을들의 입장을 표출할 수 있는 사이버 공론장이 새롭게 등장했다는 점도 중요하다.

이러한 을들의 저항은 무엇보다 근대사회와 민주수의의 특징을 돌아보게 한다. 전근대 신분사회와 달리 근대사회는 민주주의를 자신의 조정원리로 삼고 있다. 비록 사회적 위치와 직급에 따라 불가피하게 권위가 불평등하게 배분되더라도 민주주의 사회의 구성원은 누구나 물질적으로, 정신적으로 평등해질 수 있는 권리를 갖고 있다.

여기서 특히 주목할 것은 물질적 불평등도 우리를 견디기 어렵게 하지만 정신적 불평등, 다시 말해 인간의 존엄이 무시되고 훼손당하는 것 역시 우리를 고통스럽게 하고 분노하게 한다는 점이다. 동등한 타자로서의 '인정'을 요구하는 것은 근대사회의 중요한 출발점이다. 흔히 우리 사회에는 '전근대', '근대', '탈근대'가 공존한다고 말하는데, 갑을관계야말로 여전히 존재하는 전근대의 특징을 단적으로 보여준다.

> 나졸놈들 오는 것만 겁날 뿐이지
> 관가 곤장 맞을 일 두려워 않네
> 오호라 이런 집이 천지에 가득한데
> 구중궁궐 깊고 멀어 어찌 다 살펴보랴

「적성촌에서」 후반부의 한 구절이다. 다산의 민중 사랑과 우국충정을 엿볼 수 있다. 이 시를 쓴 후 몇 년 뒤 다산은 유배의 길을 떠났다. 18년

이라는 기나긴 유배 기간과 이후 해배 시기에 다산은 『목민심서』, 『경세유표』, 『흠흠신서』를 위시해 조선 사회 전반의 개혁 대안이자 전통 사회의 가장 위대한 학문적 업적인 일련의 저작들을 썼다.

다산 시대의 갑을관계와 현대사회의 갑을관계는 물론 크게 다르다. 하지만 현재의 갑을관계에 남아 있는 전근대적 가치와 관행의 해결은 매우 시급하고 중대한 과제다. 이를 위해서는 제도적·문화적 개혁을 동시에 추구해야 할 것이다. 먼저 정부와 국회는 법을 엄격히 집행하고, 갑을관계 해결과 공정거래 정착을 위한 경제민주화 관련 입법을 지체 없이 추진해야 한다.

한편 문화적 차원에서는 갑의 위치에 있는 이들의 엄중한 자기성찰이 요구된다. 법과 제도가 아무리 훌륭하더라도 이를 제대로 실천할 수 있도록 의식이 변하지 않으면 갑을관계를 근본적으로 해결하기는 어렵다. 사회가 약탈적 사냥터가 아니라 더불어 살아가는 공동체라는 사실은 보수와 진보의 이념을 넘어서 존재하는 현대사회의 제1의 가치다.

2013. 5. 28

느린 여행을
찾아서

신경림 * 「장자를 빌려: 원통에서」

여름이 절정으로 나아가고 있다. 자연스레 여행에 관심을 갖게 되는
시기다. 지루한 일상에서 벗어나 새로운 충전을 모색하는 여행의 형태
는 근대 이후 상당한 변화를 겪어왔다. 이름난 고적이나 아름다운 자
연, 유명 휴가지를 찾아가던 게 이제까지의 주요 경향이었다면, 최근
에는 낯선 지역을 찾아가 그곳의 지방성 locality 을 발견하고 체험하는 새
로운 흐름이 만들어지고 있다.

　여행지를 오가는 방식에도 변화가 관찰된다. 자동차나 비행기로 빠
르게 이동하면서 여행하는 게 이제까지의 주된 방식이었다면, 최근에
는 걷기로 대표되는 '느린 여행'이 그 나름의 각광을 받고 있다. 물론

* 1936년생, 1955~1956년 『문학예술』을 통해 등단한 시인이다. 주요 시집으로는 『농무』, 『새재』,
　『가난한 사랑노래』 등이 있다.

느리게 여행하고 싶은 곳까지 가려면 빠른 교통수단을 이용할 수밖에 없지만, 그 본령은 속도를 강제하는 일상에서 벗어나 느리고 더딘 흐름 속에서 충전과 성찰의 시간을 가지려는 데 있다.

안나푸르나 트레킹, 산티아고 순례길, 제주도 올레길, 지리산 둘레길 등은 느린 여행의 대표적인 명소들이다. 예를 들어 프랑스 국경마을 생장 피에 드 포르에서 시작해 피레네 산맥을 넘어 스페인 산티아고 데 콤포스텔라까지 걷는 산티아고 순례길은 예수의 열두 제자 중 한 사람인 야고보의 무덤을 찾아가는 길이다. 걷고 또 걷는 시간 속에서 삶과 자연과 신앙을 재발견하고 성찰하게 하는 길로 널리 알려져 있다.

> 설악산 대청봉에 올라
>
> 발 아래 구부리고 엎드린 작고 큰 산들이며
>
> 떨어져나갈까봐 잔뜩 겁을 집어먹고
>
> 언덕과 골짜기에 바짝 달라붙은 마을들이며
>
> 다만 무릎께까지라도 다가오고 싶어
>
> 안달이 나서 몸살을 하는 바다를 내려다보니
>
> 온통 세상이 다 보이는 것 같고
>
> 또 세상살이 속속들이 다 알 것도 같다.

신경림의 시 「장자莊子를 빌려: 원통에서」의 첫 부분이다. 1991년에 나온 그의 기행시집 『길』에 실려 있는 작품이다. 이 시집은 강원도 철

원에서 전라남도 영암에 이르기까지 전국 여러 지방과 그곳에 살고 있는 이들의 삶을 모티브로 하여 쓴 시들을 모은 것이다. 시집 제목이 암시하듯 길로 상징되는 여행 속에서 신경림은 삶과 사회를 돌아본다.

내가 가장 좋아하는 여행길은 경주 감은사지에서 대왕암까지 가는, 그리고 이어서 해안도로를 따라 한갓진 포구인 감포까지 가는 길이다. 통일신라시대 신문왕이 아버지 문무왕을 위해 세운 감은사지는 거대한 동탑과 서탑으로 유명하다. 토함산 연봉이 눈에 들어오는 곳에 위치한 감은사지에서 저 멀리 바라보이는 문무왕의 수중릉인 대왕암까지 걸어가는 길은 오래된 역사 속으로 성큼성큼 들어가는 길이다.

이 길을 처음 찾은 때는 30년 전 대학교 4학년 늦가을이었다. 버스를 타고 감은사지 앞에서 내려 웅장한 동탑과 서탑을 둘러보고, 동해 바다에 떠 있는 대왕암을 향해 천천히 걷기 시작했다. 갈매기 울음소리를 들으며 혼자 터벅터벅 걸어가 푸른 바다에 홀로, 그러나 의연하게 떠 있는 대왕암을 바라보던 기억이 생생히 남아 있다.

대왕암을 구경한 다음 감포까지 이어진 길은 때로는 버스를 타고 때로는 걸어서 가곤 했는데, 그곳에서는 바다를 벗해 살아가는 이들의 삶을 지켜볼 수 있었다. 어쩌다 그곳 작은 마을에서 하룻밤을 머무르게 되면 높아가는 파도 소리와 바닷가 마을 사람들의 평범한 일상 속에서 나 자신의 삶을 찬찬히 돌아봤다. 그렇게 느리고 더딘 시간을 보낸 다음 감포에서 버스를 타고 경주로 돌아와 서울행 기차에 몸을 싣곤 했다.

다음날엔 원통으로 와서 뒷골목엘 들어가

지린내 땀내도 맡고 악다구니도 듣고

싸구려 하숙에서 마늘장수와 실랑이도 하고

젊은 군인부부 사랑싸움질 소리에 잠도 설치고 보니

세상은 아무래도 산 위에서 보는 것과 같지만은 않다.

「장자를 빌려: 원통에서」의 중간 부분이다. 앞서 '대청봉'이라는 외부에서 삶과 사회를 바라봤다면, 이제 '원통'이라는 내부에서 삶과 사회를 재발견하는 내용이다. 삶이, 세상살이가 그렇게 간단하지만은 않다. 내부에서 지켜본 세상은 더없이 다양하고 복잡한 일들로 이뤄져 있고, 때로는 역설적이고 또 모순적이기도 하다. 신경림은 길에서 만나게 되는 삶의 내부와 외부를 이렇게 차분히 응시한다.

길을 따라 걷는 여행에서 내가 주목하고 싶은 것은 그 느림에 담긴 사회학적 의미다. 굳이 이름 붙이면 그것은 근대적 속도와 그 강박에 대한 거부 및 성찰이다. 우리 사회에서 속도의 강박을 잘 드러내는 말들이 '초전박살', '속전속결', '일망타진'이다. 이 말들은 속도를 강조함으로써 빠른 시간 안에 상당한 성과를 가져오게 했지만, 동시에 절차를 무시하고 경쟁을 지나치게 강조함으로써 결국 삶을 황량하게 만들었다.

느린 여행은 빠른 삶이 아닌 더딘 삶을 옹호한다. 결과보다 과정을 중시하고 위에서 내려다보는 게 아니라 옆에서 바라보려는 소망을 담고 있다. 느린 여행을 좋아한다고 해서 경쟁과 속도가 갖는 효율을 일

방적으로 부정하려는 것은 아니다. 내가 강조하고 싶은 것은, 여행을 가서까지 속도의 강박에 쫓길 필요가 없고, 나아가 삶의 가치를 속도·경쟁·효율 등으로만 채울 수는 없다는 점이다. 느린 여행에 대한 사회적 관심이 커진 것은 빠른 속도를 숭앙하는 삶에서 더딘 속도로 살아가는 삶을 향한 패러다임의 전환을 함축한 것으로 볼 수 있다.

「장자를 빌려: 원통에서」로 돌아가면, 신경림은 다음과 같은 구절로 마무리 짓는다.

> 지금 우리는 혹시 세상을
> 너무 멀리서만 보고 있는 것은 아닐까 아니면
> 너무 가까이서만 보고 있는 것은 아닐까

이 구절은 시 말미에도 적혀 있듯이 『장자』의 「추수」秋水편에 나오는 "대지관어원근"大知觀於遠近을 차용한 것이다. "큰 지혜란 멀리서도 보고 가까이서도 봐야 한다"는 의미다. 길을 따라 걷다 보면 멀리 놓인 풍경을 바라볼 수도, 가까이 놓인 삶을 지켜볼 수도 있다.

연일 지루한 장마가 계속되고 있다. 이 장마가 끝나 무더위가 기승을 부리면 훌쩍 떠나 대왕암으로 가는 길 위에 다시 한 번 서고 싶다.

2013. 7. 16

장년세대의
쓸쓸한 풍경

황지우[*]

「어느 날 나는 흐린 酒店에
앉아 있을 거다」

황지우는 개인적으로 가장 좋아하는 시인 가운데 한 사람이다. 대학 시절부터 그의 시를 읽어왔으니 30여 년을 함께해온 셈이다. 젊은 시절에는 그의 날카로운 풍자, 현란한 기법에 담긴 재치와 통찰을 무척 좋아했다. 나와 같은 장년세대에게 황지우는 김남주, 박노해와 함께 늘 '현재의 시인'이다.

영화映畵가 시작하기 전에 우리는
일제히 일어나 애국가를 경청한다

[*] 1952년생, 1980년 『중앙일보』 신춘문예와 『문학과지성』을 통해 등단한 시인이다. 주요 시집으로는 『새들도 세상을 뜨는구나』, 『어느 날 나는 흐린 酒店에 앉아 있을 거다』, 『바깥에 대한 반가사유』 등이 있다.

(……)

우리도 우리들끼리

낄낄대면서

깔쭉대면서

우리의 대열을 이루며

한 세상 떼어 메고

이 세상 밖 어디론가 날아갔으면

하는데 대한 사람 대한으로

길이 보전하세로

각각 자기 자리에 앉는다

주저앉는다

　1983년, 젊은 시절에 그가 내놓은 시집 『새들도 세상을 뜨는구나』에 실린 「새들도 세상을 뜨는구나」의 한 구절이다. 군부 권위주의 시대를 견뎌내야 했던 암울한 현실을 풍자한 이와 같은 시로부터 당시 젊은 세대는 적잖은 위로를 받았다.

　황지우 시가 갖는 또 하나의 매력은 나이가 들어가는 자신의 내면을 정직하면서도 예리하게 표현한 데 있다. 1998년, 이제는 장년이 된 그가 내놓은 시집 『어느 날 나는 흐린 酒店에 앉아 있을 거다』에 실린 「어느 날 나는 흐린 酒店에 앉아 있을 거다」에는 다음과 같은 구절이 나온다.

누군가 늘 나를 보고 있다는 생각 때문에

사람들을 피해 다니는 버릇이 언제부터 생겼는지 모르겠다

옷걸이에서 떨어지는 옷처럼

그 자리에서 그만 허물어져버리고 싶은 생;

뚱뚱한 가죽부대에 담긴 내가, 어색해서, 견딜 수 없다

글쎄, 슬픔처럼 상스러운 것이 또 있을까

　　우리말을 다루는 그의 솜씨는 여전히 탁월하다. 하지만 그 내용은 젊은 세대의 자유분방함이 아닌 장년세대의 쓸쓸한 내면 풍경이다. 1952년에 태어났으니 이 시집을 발표했을 때 그는 마흔여섯이었다. 이 시에서 내가 주목한 것은 우리 사회 베이비붐 세대의 자화상이다. 앞서 김광규의 시를 다룰 때 50대의 정치적 선택에 대해 이야기한 바 있지만, 이 세대는 나이가 들어가면서 이제 '상스럽게 느껴지는 슬픔'과 대면하고 있는 낯선 자신을 발견하게 된다.

　　베이비붐 세대란 1955년부터 1963년 사이에 태어난 이들을 말한다. 712만 명에 달하는 이들은 전체 인구의 15퍼센트에 육박한다. 베이비붐 세대의 삶은 한국전쟁 이후 우리 사회가 겪어온 변동의 축소판이다. 유소년기와 10대에는 산업화 시대를 겪었고, 20대와 30대에는 민주화 시대를 경험했으며, 40대 전후부터는 외환위기 이후의 시대를 살아왔다. 젊은 시절에는 고도성장의 주역이자 수혜자였던 반면, 중년 이후에는 정리해고 등을 포함한 외환위기의 첫 번째 희생자였다.

최근 우리 사회에서 자신의 생애 주된 일자리에서 퇴직하게 되는 나이는 50대 초·중반이다. 그리고 2012년 평균수명은 여자의 경우 84세, 남자의 경우 77세다. 기대수명을 고려하면, 생애 주된 일자리에서 떠난 다음 50대에겐 20년 이상의 삶이 남아 있다. 스무 살에 성년이 된 후 30년간 이어진 삶의 전반부를 마감하고 후반부 20년을 새롭게 열어야 하는 셈이다. 문제는 이들의 노후다. 한 자료에 따르면, 2011년에 베이비붐 세대는 부동산 자산 2억 6,000만 원을 포함해 총자산 3억 4,000만 원 정도를 보유했는데, 자녀가 결혼이라도 하면 이 금액은 크게 줄어든다.

　어떻게 살아야 하나. 인간적인 노후를 보내기 위해선 세 가지가 중요하다. 정신적·육체적으로 건강하고, 65세나 70세 전까지는 일을 하는 게 좋으며, 마지막으로 연금 등을 포함해 경제적 삶의 최저선을 확보하는 게 그것이다. 이 세 가지 목표를 이루기 위해서는 국가·시민사회·개인 차원의 대응이 모두 필요하며, 특히 국가와 개인 간의 협력이 중요하다.

　구체적으로 국가는 연금 등 노후 복지를 강화하고, 사회적 일자리 등 국가 차원의 고용 창출에 주력하는 동시에 기업의 노후 일자리 마련 등의 여건을 조성해야 한다. 개인 역시 전반부를 끝낸 자신의 삶을 차분히 돌아보고 후반부 생애의 로드맵을 구체화할 수 있는 평생교육, 재취업 프로그램, 사회적 공헌 등에 관심을 기울여야 한다. 요컨대 국가의 책임과 개인의 책임을 적절히 결합할 수 있는 노후대책 및 정책

이 더없이 중요한 시점에 우리 사회는 이미 도달해 있다.

> 그러므로, 어느 날 나는 흐린 주점^{酒店}에 혼자 앉아 있을 것이다
>
> 완전히 늙어서 편안해진 가죽부대를 걸치고
>
> 등뒤로 시끄러운 잡담을 담담하게 들어주면서
>
> 먼 눈으로 술잔의 수위^{水位}만을 아깝게 바라볼 것이다
>
>
> 문제는 그런 아름다운 폐인^{廢人}을 내 자신이
>
> 견딜 수 있는가, 이리라

나이가 들어간다는 것은 삶에 대한 연륜이 더해짐을 뜻하지만, 화려했던 젊은 시절이 끝났음을 의미하기도 한다. 황지우는 이를 '편안해진 가죽부대를 걸치고 먼 눈으로 술잔의 수위만을 아깝게 바라보고 있다'고 표현한다. 그리고 다시 '그런 아름다운 폐인을 견뎌낼 수 있을지'에 대해 탄식한다.

100세 시대가 열리는 21세기에 내가 강조하고 싶은 것은 삶이란 '등산'이 아니라 '걷기'와도 같다는 점이다. 오르고 나면 정상에서 내려오는 게 등산인데, 삶은 오히려 끝없이 이어진 길을 걸어가는 것과 같다. 걷고 또 걷는 과정에서 많은 이를 만나 동행하기도 하고, 또 헤어지기도 하며, 때로는 여행의 경로가 조금씩 바뀌면서 새로운 풍경 속을 지나갈 수도 있는 게 바로 삶이다.

이런 기나긴 여행을 축복이 아니라 두려움으로 만드는 사회는 결코 좋은 사회가 아니다. 어떤 사회에서나 세대에 관계없이 인간이라면 누구나 모두 행복한 삶을 살아갈 권리를 갖고 있다. 나이 든 세대가 사회의 부담이 되는 게 아니라 지혜가 될 수 있는 그런 나라를 만들고 싶은 게 나만의 소망은 아닐 것이다. 노후문제에 대해 개인은 물론 국가가 그 엄중한 책임을 다하길 바란다.

2013. 8. 27

반인간적
학벌사회를 넘어서

이성복[*] 「모래내·1978년」

1978년, 그해에 나는 재수를 했다. 시내에 있는 재수 전문학원을 다녔
다. 특별한 경험이었던 탓에 오랫동안 기억에 남아 있다. 초등학교 5학
년부터 서울에서 학교를 다녔지만 학교 주변 지역 이외에는 거의 알지
못했다. 재수를 하면서야 나는 북촌과 서촌, 인사동과 무교동, 명동과
남산을 제대로 알게 됐다. 같이 재수하던 친구들과 1호선 전철을 타고
동인천역까지 가 월미도에서 바람을 쐬기도 했다.

　이해 어느 여름날, 수색에서 일이 있어 그때는 잘 몰랐던 서울의 서
부 지역으로 가는 버스를 탔다. 아현동과 이화여대와 연세대를 거쳐
이름도 특이한 모래내 옆을 지나가게 됐다. 모래내가 구기동과 평창동

<small>* 1952년생, 1977년 『문학과지성』을 통해 등단한 시인이다. 주요 시집으로는 『뒹구는 돌은 언제 잠
깨는가』, 『남해 금산』, 『아, 입이 없는 것들』이 있다.</small>

에서 시작해 홍제동과 성산동을 거쳐 한강으로 들어가는 하천 이름임을 알게 된 것은 서른이 넘어서였다. 홍제동쯤에 이르면 모래가 많아 냇물이 모래 밑으로 스며들어 흘렀기 때문에 이런 이름을 갖게 됐다고 한다.

돌아보면 스무 살 이후 지난 30여 년 동안, 유학 시절을 제외하곤 대부분의 낮 시간을 이 서부 지역에서 보냈다. 모래내를 비롯해 작은 다리들이 많아 '세교'細橋라는 이름에서 시작된 서교동과, 장마철만 되면 물이 차고 넘쳐 '물의 빛깔'이라는 인상적인 지명을 갖게 된 수색水色 등을 포함한 이 지역은 나의 젊은 시절을 떠올리게 하는 곳이다. 특히 열여덟의 나이로 처음 본 모래내 시장의 풍경은 기억에 여전히 생생하다.

> 어제는 먼지 앉은 기왓장에
>
> 하늘색을 칠하고
>
> 오늘 저녁 누이의 결혼 얘기를 듣는다
>
> (……)
>
> 거기서 너는 살았다 선량한 아버지와
>
> 볏짚단 같은 어머니, 티밥같이 웃는 누이와 함께
>
> 거기서 너는 살았다 기차 소리 목에 걸고
>
> 흔들리는 무우꽃 꺾어 깡통에 꽂고 오래 너는 살았다

1980년에 나온 이성복의 시집 『뒹구는 돌은 언제 잠 깨는가』에 실린

「모래내·1978년」의 한 부분이다. 1970년대 후반 서민들이 주로 살던 모래내 풍경을 그리고 있다. 모래내 옆으로는 수색을 거쳐 문산으로 향하는 경의선이 지나간다. 기차 소리가 이따금씩 들렸고, 서울이 아직 완전히 개발되지 않았던 때라 작은 채마밭들이 펼쳐져 있기도 했다.

1978년 당시는 유신체제가 막바지에 도달한 시점이었다. 재수생인 나로서는 유신체제의 실체를 정확히 알기 어려웠다. 학원에서 대학입시를 준비하고 있었지만, 고등학교를 졸업했기에 다방에서 커피를 마시고 담배를 피우는 성인문화를 익히기 시작했다. 공부 이외에 소설과 영화도 적잖이 봤고, 친구들과 왜 사는지, 어떻게 살 것인지를 두고 제법 심각한 토론을 벌이기도 했다.

「모래내·1978년」과 재수 시절을 떠올린 것은 최근 우리나라 청소년의 현실 때문이다. 해마다 이맘때가 되면 안타까운 기사들을 만나게 돼 울적해진다. 입시철에 전해지는 청소년 자살에 관한 소식을 두고 하는 말이다. 올해 역시 대학수학능력시험과 특목고 입시 때문에 자살한 학생들에 대한 마음 아픈 뉴스가 잇달아 전해졌다.

통계청이 발표한 자료에 따르면, 2011년 청소년(15~24세) 사망 원인 중 1위를 차지한 것은 자살이었다. 인구 10만 명당 13명이 스스로 목숨을 끊었는데, 2001년의 7.7명에 비교할 때 거의 두 배 가까이 증가한 수치다. 자살 충동에 관한 통계를 보면, 2011년에 자살을 한 번 이상 생각해본 청소년은 11.2퍼센트였다. 그 주요 원인으로는 13~19세의 경우 성적 및 진학 문제가 39.2퍼센트로 가장 높았고, 경제적 어려움 27.6퍼

센트와 가정불화 16.9퍼센트 등이 그 뒤를 이었다. 주목할 것은 다른 나라 청소년들과의 비교다. 지난 10여 년간 경제개발협력기구OECD 회원국의 평균 청소년 자살률은 감소한 반면, 우리나라는 그 반대로 증가하는 추세를 보였다.

문제는 이러한 경향이 크게 바뀔 것 같지 않다는 점이다. 청소년 자살 방지를 위해 정부를 포함한 여러 사회단체가 다양한 프로그램을 실시하고, 또 그 프로그램들이 어느 정도 효과를 보이고 있지만, 자살 원인에 대한 근본 대책을 세우지 않는 한 이 문제를 해결하기는 쉽지 않다. 청소년 교육의 중요한, 아니 거의 유일한 목표가 대학입시에 맞춰져 있는 한, 다시 말해 학벌사회와 이와 연관된 대학입시 제도를 개혁하지 않는 한, 안타깝게도 청소년 자살이 계속 이어질 가능성이 높다.

학벌사회를 바꾸는 게 쉽지 않다는 것을 모르는 바 아니다. 하지만 학벌체제가 이렇게 강고한 사회도 드물고, 패자부활전마저 제대로 마련되지 않은 사회를 찾기도 어렵다. 우리 사회는 대체 언제까지 이렇게 반인간적인 학벌체제를 유지할 것인가? 특목고 시험이나 대학수학능력시험은 물론 중간고사나 기말고사의 결과 하나에도 크게 절망하는 청소년들을 지켜보면서 기성세대로서 더없이 안타깝고 미안한 마음을 금하기 어렵다.

　더 살 수 없는 곳에 사는 사람들을 생각하며

　우연히 스치는 질문―새는 어떻게 집을 짓는가

뒹구는 돌은 언제 잠 깨는가 풀잎도 잠을 자는가,

대답하지 못했지만 너는 거기서 살았다 붉게 물들어

담벽을 타고 오르며 동네 아이들 노래 속에 가라앉으며

그리고 어느 날 너는 집을 비워줘야 했다 트럭이

오고 세간을 싣고 여러 번 너는 뒤돌아보아야 했다

「모래내·1978년」의 마지막인 이 구절은 1978년 처음으로 봤던 모래내 시장 풍경을 떠올리게 한다. 아버지와 어머니와 누이, 그리고 모래내를 떠나며 여러 번 뒤돌아보아야 했던 동생은 바로 우리 자신의 모습이었기에 마음이 더욱 뭉클해진다.

기억 속의 과거와 현실 속의 과거는 적잖이 다르다. 「모래내·1978년」을 통해 내가 기억하는 과거는 당시 암울했던 정치적 상황을 고려할 때 실제 과거와는 상당히 다를 수 있다. 하지만 분명한 것은, 나의 청소년 시절에는 새는 어떻게 집을 짓는지, 뒹구는 돌은 언제 잠을 깨는지, 풀잎도 잠을 자는지를 생각해볼 수 있었다는, 그래도 숨 쉴 수 있는 꿈과 여유의 공간이 존재했다는 점이다. 오늘날 우리 청소년을 절망의 구렁텅이로 몰아넣는 학벌체제와 이와 연관된 대학입시를 더는 이렇게 놓아둬서는 안 될 것이다.

2013. 12. 17

라틴아메리카의
발견

파블로 네루다[*]　　　　「시」

지리적 거리는 마음의 거리를 만들어낸다. 라틴아메리카는 우리나라의 대척점에 놓인 대륙이다. 그곳에도 6억 명에 가까운 사람이 살고 있다. 이 지구 위에 사람 100명이 산다면 8~9명 정도가 라틴아메리카인인 셈이지만, 우리에겐 아무래도 먼 땅으로 느껴진다.

　라틴아메리카를 생각하면 누구를 먼저 떠올리게 될까? 브라질의 룰라 전 대통령을 말하는 이들도 있을 것이고, 아르헨티나의 프란치스코 교황을 이야기하는 사람들도 있을 듯하다. 월드컵의 영웅이었던 브라질 축구선수 펠레나 바르셀로나에서 활약하는 아르헨티나 축구선수 메시를 떠올리는 이들도 있을 것이다. 아니면 베네수엘라의 차베스 전 대통령을 지목하는 이들도 있을 듯하다.

　라틴아메리카가 우리에게 지리적으로나 정서적으로 가까운 대륙이

[*] 1904~1973. 노벨문학상을 수상한 지난 20세기 라틴아메리카를 대표하는 칠레 시인이다. 우리말로는 시집 『스무 편의 사랑의 시와 한 편의 절망의 노래』, 『질문의 책』, 『네루다 시선』 등이 나와 있다.

아님은 분명하지만 다시 생각해보면 우리나라와 닮은 점이 적지 않다. 후발 산업화 국가라는 것도 유사하고, 식민 지배와 군부독재를 경험했다는 것도 공통점이다. 우리가 속한 동아시아와 라틴아메리카는 한때 대표적인 '제3세계'였고, 브라질 등과 함께 '신흥공업국'으로 불리기도 했다.

라틴아메리카 이야기를 꺼내는 것은 이 지역 출신의 한 시인 때문이다. 바로 파블로 네루다Pablo Neruda다. 라틴아메리카가 낳은 뛰어난 소설가 가브리엘 가르시아 마르케스는 네루다를 '모든 언어권을 통틀어 20세기의 가장 위대한 시인'이라고 다소 과장했지만, 네루다가 우리 시대의 가장 위대한 시인들 가운데 한 사람인 것은 부정할 수 없다.

네루다를 주목하는 이유는 두 가지다. 첫째, 그는 예술양식으로서의 시가 갖는 특성을 유감없이 보여줬다. 자신의 느낌이나 생각을 언어로 표현해 노래하려는 것은 우리 인간의 자연스러운 본능이다. 노래로서의 시가 가장 오래된 예술양식의 하나인 까닭이 여기에 있다. 시는 우리 인간이 갖는 사랑과 슬픔, 삶과 죽음, 사회와 자연에 대한 느낌과 생각뿐 아니라 정지된 사물들에게까지 생명의 입김을 불어넣는다. 네루다는 시를 다음과 같이 노래한다.

> 그러니까 그 나이였어…… 시가
> 나를 찾아왔어. 몰라, 그게 어디서 왔는지,
> 모르겠어, 겨울에서인지 강에서인지.
> 언제 어떻게 왔는지 모르겠어,

아냐, 그건 목소리가 아니었고, 말도

아니었으며, 침묵도 아니었어,

하여간 어떤 길거리에서 나를 부르더군

1964년에 발표된 시집 『이슬라 네그라 비망록』^{Memorial de Isla Negra}에 실린, 작품 「시」^{Poesia}의 첫 부분이다. 정현종 시인이 네루다의 시를 우리말로 옮겨 묶은 『네루다 시선』에 실려 있다. 목소리도 아니고 말도 아니고 침묵도 아닌 그 무엇, 인간의 자연스러운 느낌과 생각이 어떻게 우리 안에서 시가 되어 나타나는지를 네루다는 이렇게 생생히 묘사한다.

네루다는 1904년 칠레 남부에서 철도 노동자의 아들로 태어났다. 열아홉 살에 시집 『스무 편의 사랑의 시와 한 편의 절망의 노래』를 발표해 그의 이름을 라틴아메리카에 널리 알렸다. 이후 외교관으로 활동하면서 『지상의 거처』(1·2·3) 등을 발표해 스페인어 문학을 대표하는 시인이 됐고, 1971년 노벨문학상을 받았다. 정치적 성향은 좌파였지만, 그의 시는 초현실주의적 기법을 탁월하게 구사해 인간의 보편적인 느낌과 생각을 형상화하여 1973년 세상을 떠난 후에도 지구적으로 많은 이에게 애송돼왔다.

둘째, 같은 제3세계인으로서의 공감이다. 라틴아메리카나 동아시아 모두 서구의 모더니티로부터 지대한 영향을 받았던 지역이다. 이 지역에서 나고 자란 이들이 어릴 적부터 내면화하는 서구중심주의의 관심은 주로 미국과 서유럽에 고정되어 있다. 나의 경우, 타자화된 동양인

아냐, 그건 목소리가 아니었고, 말도

아니었으며, 침묵도 아니었어,

하여간 어떤 길거리에서 나를 부르더군

1964년에 발표된 시집 『이슬라 네그라 비망록』^{Memorial de Isla Negra}에 실린, 작품 「시」^{Poesia}의 첫 부분이다.

은 검은 눈이 아니라 파란 눈으로 세계를 독해하고 삶을 구성해간다고 설명한 에드워드 사이드의 『오리엔탈리즘』을 읽고서야 비로소 우리 안의 서구중심주의를 돌이보게 됐는데, 이 과정에서 네루다와 같은 라틴아메리카 시인이나 심보르스카와 같은 폴란드 시인을 새롭게 발견했다.

내가 말하려는 것은 네루다의 시에는 서구적 사유와 그 방법에 구속되지 않은 인간 및 세계만의 자연스러운 그 무엇이 생생히 살아 있다는 점이다. 세계가 복합적이듯 인간의 느낌과 생각 역시 복합적이다. 그 복잡 미묘한 감성과 이성을 때로는 차분하게, 때로는 격정적으로 드러내고 있는 게 네루다의 시다. 그의 시는 서구중심주의를 넘어서 인간의 보편적인 느낌과 생각을 표현하는 동시에, 전문화된 추상주의를 넘어서 쉽고 분명한 언어로 우리가 대면한 구체적인 삶과 사회를 노래한다. 낯선 이미지들이 충돌하는 초현실주의를 구사하고 있음에도 민중의 정서를 다채롭게 담아내는 그의 시들은 진정 경이로운 세계를 선사한다.

나는 어렴풋한 첫 줄을 썼어
어렴풋한, 뭔지 모를, 순전한
난센스,
아무 것도 모르는 어떤 사람의
순수한 지혜;
그리고 문득 나는 보았어

풀리고

열린

하늘을,

유성^{流星}들을,

고동치는 논밭

구멍 뚫린 어둠,

화살과 불과 꽃들로

들쑤셔진 어둠,

소용돌이치는 밤, 우주를.

「시」의 또 다른 구절이다. 인간을 인간답게 하는 것은 위르겐 하버
마스가 강조하듯이 노동과 언어다. 언어로 소통하는 존재인 인간이 자
신의 느낌과 생각을 표현하고 노래하는 가장 오래된 예술양식이 다름
아닌 시다. 불현듯 우리 삶을 방문한 시, 새로운 하늘과 밤을 펼쳐 보
이는 시, 새로운 별과 우주를 꿈꾸게 하는 시. 우리나라와 대척점에 놓
인 먼 대륙 라틴아메리카의 네루다가 이렇게 노래한 시는 인간이라면
누구나 갖는 느낌과 생각의 소중함을 일깨우고, 같은 인간으로서의 연
대감을 공유하게 한다.

2014년 올해 지구적으로 가장 큰 행사의 하나는 6월에서 7월까지
이어지는 브라질 월드컵이다. 우리 사회에서도 라틴아메리카에 대한
관심이 높아질 것으로 보인다. 다시 질문을 던지면, 라틴아메리카를

생각할 때 무엇을 먼저 떠올리게 될까? 아마존 열대우림, 잉카제국, 이과수 폭포, 또는 삼바나 탱고를 먼저 떠올리는 이들도 있을 것이다. 하지만 무엇보다 그곳에도 사람들이 살아왔고, 네루다와 같은 시인들의 사랑과 슬픔, 희망과 좌절 또한 존재해왔음을 생각하는 시간이 되기를 바란다.

2014. 1. 14

2
다원주의적 상상력을 위하여

소설 · 희곡

사람들의 눈 속에 패배감이 있다.

굶주린 사람들의 눈 속에 점점 커져가는 분노가 있다.

분노의 포도가 사람들의 영혼을 가득 채우며 점점 익어간다.

수확기를 향해 점점 익어간다.

존 스타인벡, 「분노의 포도」

'한강의 기적'의
명암

조세희 *　　　　　　　　　　　『난장이가 쏘아 올린 작은 공』

어제는 카시미롱이 들은 새 이불이

어젯밤에는 새 책이

오늘 오후에는 새 라디오가 승격해 들어왔다

김수영, 「금성라디오」

　천국에 사는 사람들은 지옥을 생각할 필요가 없다. 그러나 우리 다섯 식구는
지옥에 살면서 천국을 생각했다.

　　조세희, 「난장이가 쏘아 올린 작은 공」

* 1942년생, 1965년 『경향신문』 신춘문예에 「돛대 없는 장선」으로 등단한 소설가다. 주요 소설집으로
　는 『난장이가 쏘아 올린 작은 공』, 『시간여행』 등이 있다.

김수영은 1960년대를 대표하는 시인이고, 조세희는 1970년대를 대표하는 소설가다. 우리 전후戰後 현대문학사를 빛낸 두 사람을 새삼스레 떠올린 까닭은 2013년 2월 25일에 취임한 박근혜 대통령의 취임사 때문이었다. 취임사 제목은 "희망의 새 시대를 열겠습니다"였다. 그 핵심 메시지는 국민 모두가 함께 행복한 대한민국을 만들겠다는 것이었다. 취임 직전 대통령직 인수위원회가 발표한 5대 국정목표에서 빠진 경제민주화를 언급함으로써 그에 대한 비판을 배려하기도 했다.

취임사에서 내 귀를 세우게 한 것은 '제2의 한강의 기적'이라는 표현이었다. 박근혜 대통령은 '한강의 기적'을 네 번 반복했는데, 이 말은 내게 특별한 의미로 다가왔다. 한강의 기적이란 박정희 시대의 산업화에 대한 대표적인 은유다. 박근혜 대통령이 이 말을 수차례 되풀이한 것을 보면 박정희 전 대통령에 대한 존경과 아버지 시대에 대한 자부심이 대단하다는 것을 다시 한 번 느낄 수 있다.

박정희 시대를 어떻게 볼 것인가의 해석에는 상반된 견해가 존재한다. 한편에서는 박정희 시대가 본격적인 산업화를 모색했고, 중화학 공업화를 추진했으며, 의료보험을 포함한 복지국가의 기틀을 마련한 시기라 평가한다. 앞서 인용한 김수영의 시처럼 어제는 캐시밀론 이불이, 오늘은 라디오가, 내일은 텔레비전과 냉장고가 차례로 집 안에 들어오던 고도성장 시대였다.

다른 한편에서는 박정희 정부는 쿠데타로 권력을 장악했고, 절차적 민주주의를 부정한 유신체제로 1970년대를 지배했으며, 현대적 의미

의 빈부격차 및 노동자계급의 빈곤을 초래했다고 비판한다. 앞서 인용한 조세희의 소설처럼 자본주의의 그늘이 본격적으로 드러나고, 인권과 민주주의가 부정된 시기가 다름 아닌 박정희 시대였다.

1978년에 펴낸 『난장이가 쏘아 올린 작은 공』은 유신시대라 불리는 1970년대 노동자계급의 경제적 빈곤을 상징하는 소설집이다. 1975년에서 1978년까지 발표된 이 연작소설은 두 가지 점에서 큰 주목을 받았다.

첫째, 이 작품은 산업화 시대가 등장시킨 노동자계급의 상황을 조명한 대표적 노동소설이다. 이 소설은 일용직 노동자 가족이 사는 집이 강제 철거와 이로 인한 아버지의 자살, 그리고 그 아이들이 노동자로 커가는 과정을 다양한 시점에서 다룬다. 1970년 전태일의 분신과 1971년 광주 대단지 사건에서 볼 수 있듯이, 고도성장에 가려진 노동자계급의 생존과 투쟁을 이 소설은 생생히 증거한다.

둘째, 조세희는 전통적 기법이 아닌 네오리얼리즘 방식으로 노동자들의 생활세계를 묘사한다. 시점 이동, 시간 중첩, 단문의 반복 사용, 환상적 상황 설정 등의 다양한 기법을 활용해 당시 빈부격차의 현실을 더없이 아프지만 감동적으로 전달한다.

내가 주목하고 싶은 것은 바로 이런 맥락에서 박정희 시대를 상징하는 한강의 기적에 붙은 '제2의'라는 수식이 갖는 복합적 의미다. 보수세력에게 박정희 시대는 재현하고 싶은 '영광의 20년'일 수 있다. 하지만 진보세력에게 박정희 시대는 돌아가고 싶지 않은 '고뇌의 20년'일

수 있다. 이렇게 상반된 평가를 받는 박정희 시대에 대한 지나친 강조가 통합을 중시해야 할 국정운영에 과연 바람직한 것인지는 다시 한번 생각해볼 필요가 있다.

아직 집권이 3주밖에 지나지 않은 시점에 박근혜 정부가 구체적으로 어떤 정책들을 추진할지 판단하기는 어렵다. 일자리 중심의 창조경제, 맞춤형 고용·복지, 창의교육과 문화가 있는 삶, 안전과 통합의 사회, 행복한 통일시대의 기반 구축 등 인수위가 표방한 5대 국정목표를 보면, 박근혜 정부의 국정기조는 '신자유주의적 토건국가'를 지향했던 이명박 정부와 비교할 때 상대적으로 진일보했다고 볼 수 있다.

내가 강조하고 싶은 것은 박근혜 정부에 부여된 최우선 과제 중 하나가 분열된 공동체의 복원에 있다는 점이다. 그것은 '두 국민'two nations 사회를 '한 국민'one nation 사회로 재구조화하는 것을 뜻한다. 두 국민이라는 말의 기원은 영국 보수당의 역사적 기반을 구축한 벤저민 디즈레일리로 거슬러 올라간다. 그는 19세기 산업화 과정에서 부자와 빈자로 극단적으로 나뉘었던 두 국민을 한 국민으로 통합해야 한다고 역설했다.

세계화 시대에 두 국민의 경향을 우리 사회에서만 관찰할 수 있는 것은 아니다. 하지만 우리 현실에서는 그 정도가 매우 심각하고, 또 구조적으로 고착돼가고 있다. 양분된 정치적 견해는 물론이거니와 사회 양극화 현상에서 볼 수 있듯이, 마치 두 개의 대한민국이 존재하는 것처럼 우리 사회는 뚜렷하게 나뉘어 있다. 바로 이 점에서, 산업화 시대로의 과거회귀를 꿈꿀 것이 아니라 세계화 시대에 걸맞은 미래지향적 시

각에서 사회통합을 새롭게 일구고, 한 국민의 공동체를 복원하는 데에 박근혜 정부의 일차적 과제가 놓여 있다고 볼 수 있다.

살기가 너무 힘들다. (······)

그래서 달에 가 천문대 일을 보기로 했다. 내가 할 일은 망원렌즈를 지키는 일야.

『난장이가 쏘아 올린 작은 공』의 주인공 난장이가 둘째 아들 영호에게 하는 말이다. 난장이는 달나라로의 여행을 꿈꾼다. 하지만 현실에서는 벽돌공장 굴뚝 속으로 떨어져 죽는다.

이 연작소설은 1970년대 중·후반에 발표됐다. 40년이 흐른 지금, 그 난장이들이 모두 사라진 걸까? 보수의 진정한 의미는 찢겨진 공동체의 복원에 있다. 난장이들 역시 한국 사회의 당당한 구성원이라면, 박근혜 정부가 보수적 가치를 진정으로 중시한다면, 그들을 적극 배려하는 정책을 외면해선 안 된다.

2013. 3. 19

우리에게 미국이란
어떤 나라인가

최인훈 [*]　　　　　　　　　　『화두』

지금 나는 캘리포니아 스탠퍼드 대학에서 이 글을 쓰고 있다. 지난 월요일 오후 인천공항을 떠나 같은 날 오전 샌프란시스코 국제공항에 내렸을 때 문득 떠오른 소설의 한 구절이 있었다.

　　이 나라에 입국한 이래, 사람은 관념의 세계시민은 될 수 있어도 그와 마찬가지로 현실의 세계시민이 될 수 없다는 실감이었다.

　　1994년에 발표한 최인훈의 소설 『화두』에 나오는 구절이다. 개인적

* 1936년생, 1959년 『자유문학』에 「GREY 구락부 전말기」, 「라울전」을 발표해 등단한 소설가다. 주요 소설로는 『광장』, 『회색인』, 『서유기』, 『화두』 등이, 주요 희곡으로는 『옛날 옛적에 훠어이 훠이』 등이 있다.

70

인 이야기를 조금 더 하면, 몇 해 전 최인훈이 전집을 낼 때 출판사로부터 연락을 받았다.『화두』에 대해 내가 쓴 글을 1권에 문학평론가 김병익 선생의 글과 함께 싣고 싶다는 것이었다. 마다할 이유가 없었다. 우리 현대사를 어떻게 볼 것인가, 그 문제를 고민하는 데 내게 큰 영향을 미친 작가였기에 반갑고 뜻깊은 일이었다.

지난 20세기 우리나라의 소설가 중 최인훈이 최고의 작가라고 나는 생각한다. 이유는 두 가지다. 남북 분단을 다룬 최인훈의『광장』이 해방 이후 가장 문제적인 소설이라는 게 첫 번째 이유다. '광장 없는 밀실'(남한)과 '밀실 없는 광장'(북한)이라는 그의 통찰은 해방 이후 새롭게 형성되기 시작한 한국 모더니티의 특징을 예리하게 포착하고 있다.

두 번째 이유는 현실을 보는 예술가의 태도 때문이다. 지식인으로서의 예술가의 미덕은 이중적이다. 개별에 대해 예리하게 관찰하기도 하고 전체에 대해 포괄적으로 통찰하기도 하는 이가 예술가다. 최인훈은 예리함과 포괄성을 동시에 겸비한 드문 작가다.『화두』는 이러한 그의 역량이 유감없이 발휘된 작품이다.

『화두』는 자서전적 소설이다. 고등학교 때 체험한 글쓰기에 대한 소명의식과 자아비판 사이의 긴장 속에서 출발한 소설가로서의 개인적 삶이, 20세기 후반 한국과 세계의 현대사와 교차하면서 이야기가 전개된다. 1권이 미국에서의 생활을 그린다면, 2권은 작가에게 큰 영향을 미친 사회주의 작가 조명희를 찾아 떠난 러시아 여행을 다룬다.

사회학 연구자로서『화두』에서 내가 주목한 것 가운데 하나는 바로

이 부분이다. 우리에게 자본주의와 사회주의란 무엇인가? 『화두』에서 자본주의는 미국으로, 사회주의는 러시아로 대표된다. 그리고 이 질문의 주체는 허공 속의 존재가 아니라 비서구사회에서, 그것도 식민지를 경험하고 남북으로 분단된 국가에서 성장한 개인적인 동시에 민족적인 자아다. 『광장』의 주인공 이명준은 이제 『화두』의 주인공 최인훈이 되어 이 질문의 답을 구한다.

두 권으로 이뤄진 이 작품에서 내게 특히 인상적이었던 것은 1권이다. 아이오와, 버지니아, 그리고 콜로라도 덴버를 오가던 소설가의 생활은 '우리에게 미국이란 무엇인가'를 생각하게 한다. 최인훈은 유럽에서 건너온 이주민들이 세운 이 독특한 나라의 다양한 모습을 때로는 현미경의 시야로, 때로는 망원경의 시야로 관찰하고 기록한다.

해방 이후 미군정에서 최근 북핵위기에 이르기까지 미국은 우리에게 가장 가까운 우방이다. 어릴 적부터 자연스레 배우는, 상징적이면서도 실질적인 서양의 대명사인 국가가 미국이다. 2008년 미국발 금융위기 이후 미국식 모델이 아닌 유럽식 모델에 대한 관심이 높아졌다 하더라도 우리 사회에서 글로벌 스탠더드란 여전히 '아메리칸 스탠더드'를 뜻한다.

우리에게 미국이란 나라는 변수가 아니라 상수에 가까웠다. 우리를 고민하게 하는 것은 미국의 힘이 너무 크기 때문에 미국과 적절한 거리를 설정하기 쉽지 않다는 데 있다. 민주화 시대가 시작되면서 시민사회 안에서 반미의식이 높아졌다 하더라도 친미의식과 반미의식은

여전히 극단적으로 혼재해 있다. 공적 영역에서는 미국을 비판하면서도 사적 영역에서는 미국을 선망하는 이중의식이 우리 사회의 솔직한 자화상이다.

미국에 대한 이런 복잡한 인식은 한미관계에도 직접적인 영향을 미쳐왔다. 보수세력이 일관되게 강조해온 '한미동맹 강화론'과 이에 맞서 진보세력이 내세운 '동북아 시대론' 사이에 놓인 거리는 미국에 대한 서로 다른 인식과 태도의 차이를 잘 보여준다.

내가 강조하고 싶은 것은 이제는 미국에 대한 좀 더 객관적인 시각이 필요하다는 점이다. 오늘날 '하나의 미국'은 사실상 존재하지 않는다. 공화당의 미국과 민주당의 미국, 폭스TV의 미국과 『뉴욕타임스』의 미국, 월스트리트를 활보하는 여피 뉴요커의 미국과 시간당 급여 10달러를 받는 월마트 노동자의 미국 간의 간극에서 볼 수 있듯이, 이 나라에도 빛과 그늘이 존재한다.

더불어 우리 사회가 미국에 대해 좀 더 지혜롭고 당당하게 대응하여 국익을 극대화해야 한다. 미국을 무조건 찬미할 필요도, 일방적으로 비난할 필요도 없다. 국제관계의 차원에서 가장 중시해야 할 것은 현실적인 국가이익과 규범적인 지구민주주의의 실현이다. 최인훈 식 어법으로 말하면, 현실의 세계시민이 되기 위해선 미국을 포함한 서양에 대한 객관적 인식과 이에 기반을 둔 지구적 차원의 균형 잡힌 실천이 필요하다.

낙동강 700리, 길이길이 흐르는 물은 이곳에 이르러 곁가지 강물을 한몸

에 뭉쳐서 바다로 향하여 나간다.

소설 『화두』를 여는 조명희의 단편소설 「낙동강」의 첫 구절이다. 러시아 여행을 마치고 돌아온 다음 어느 날 밤, 최인훈은 이 문장을 적어 넣음으로써 『화두』가 시작됐다고 말하면서 소설을 끝낸다.

지금 나는 이 구절을 읽어보며, 바다로 향해 가는 강과도 같은 유장한 삶에서 최인훈이 간직해온 화두를 다시 한 번 생각해본다. 소설가 최인훈의 화두는 굴곡 많은 우리 현대사 속에서 개인적·민족적 자아를 발견하는 것이다. 그래서 그는 분단의 역사를, 자본주의의 미국을, 사회주의의 러시아를 헤맸던 것으로 보인다.

2002년 새롭게 쓴 서문에서 최인훈은 "'기억'은 생명이고 부활이고 윤회"라고 말한다. 과거의 기억은 현재의 위치를 알려주며, 다가올 미래를 예고한다. 지난 20세기의 역사에서 무엇을 기억하고 무엇을 망각해야 할까? 『화두』는 그 성찰의 중요한 출발점 중 하나임에 분명하다. 적어도 내게는 그렇다.

2013. 4. 2

G2 시대의
개막

존 르 카레[*] 『추운 나라에서 돌아온 스파이』

고등학교와 대학교 시절 추리소설에 심취했던 적이 있었다. 코넌 도일, 애거서 크리스티, 엘러리 퀸의 고전들에서 전후 사회파 추리소설에 이르기까지 꽤나 읽었다. 추리소설과 유사한 장르가 스파이소설이다. 스파이소설은 추리소설의 한 분야라고 볼 수 있는데, 이안 플레밍의 '007 시리즈'가 그 고전으로 꼽힌다. 지금 여기서 다루고 싶은 작품은 스파이소설의 대표작 중 하나인 존 르 카레^{John le Carré}의 『추운 나라에서 돌아온 스파이』^{The Spy Who Came in from the Cold}다.

　1963년에 발표된 이 작품은 두 가지 점에서 주목할 만하다. 첫째, 르 카레는 추리소설가지만 그 나름의 문학성을 인정받은 작가다. 소설

[*] 1931년생, 냉전시대를 배경으로 한 여러 스파이소설을 발표한 영국 추리소설가다. 주요 소설로는 『추운나라에서 돌아온 스파이』, 『팅커, 테일러, 솔저, 스파이』, 『스마일리의 사람들』 등이 있다.

은 박진감 넘치는 흥미를 유발하는 동시에 인간과 사회, 개인과 체제의 관계에 대한 섬세한 묘사를 보여준다. 둘째, 이 소설은 1960년대의 국제관계와 냉혹한 첩보전 또한 실감나게 그려낸다. 자본주의 진영과 공산주의 진영이 추구하는 이념은 달랐지만 첩보전의 방법과 윤리는 놀라우리만치 유사했다.

개인적으로 특히 인상적이었던 것은 소설에 나오는 베를린 장벽이다. 베를린 장벽은 1961년 동독 정부가 동베를린과 서방 3개국의 분할 점령 지역인 서베를린의 경계에 쌓은 거대한 콘크리트 담장이다. 이 장벽은 냉전시대의 상징이었다. 1989년 독일 통일과 함께 장벽은 결국 철거됐는데, 당시 독일에서 공부하던 나는 이듬해 무너진 장벽을 보러 갔다. 르 카레는 소설의 마지막 무대로 1960년대 초반에 막 세워진 이 '냉전의 장벽'을 등장시킨다.

소설의 기본 줄거리는 영국 정보부 요원인 앨릭 리머스가 위장 전향하여 벌이는 첩보전이다. 이 작품이 흥미로운 또 다른 이유는 상상을 뛰어넘게 치열한 첩보전 안에 주인공 리머스와 그의 연인 리즈 골드의 애틋한 사랑을 또 하나의 플롯으로 담고 있기 때문이다. 마지막 페이지를 읽고 책을 덮으면 과연 우리 삶에서 무엇이 중요한지를 새삼 생각해보게 된다. 이념과 사랑은 본래 진부한 주제지만, 이 뻔한 주제를 냉혹한 첩보전 속에 풀어 넣음으로써 새삼 뭉클한 감동을 안겨준다. 소설은 1965년 마틴 리트 감독에 의해 영화화되기도 했다.

발표된 지 50년이 된 이 소설을 책장에서 다시 꺼내 본 것은 최근의

국제관계 때문이다. 제2차 세계대전 이후 국제관계를 특징지어온 것은 베를린 장벽으로 상징되는 냉전이었다. 이념과 체제의 지구적 대결이었던 냉전은 우리 사회에도 지대한 영향을 미쳤다. '냉전 분단체제'라는 말이 보여주듯 냉전은 해방 이후 우리 사회의 외피를 규정짓는 기본 조건이었다. 이러한 '냉전시대'는 독일 통일과 동유럽 사회주의의 몰락으로 1990년대에 들어와 '탈냉전시대'로 바뀌었다.

주목할 것은 지난 20년 동안 진행된 탈냉전의 흐름이 최근 'G2(미국과 중국) 시대'로 구체화해왔다는 점이다. 탈냉전시대는 다름 아닌 잠자던 대륙인 중국이 깨어나는 시기였다. 이러한 중국의 도전이 갖는 의미는 두 가지다. 팍스 아메리카나Pax Americana에서 G2 시대로 재편되고 있는 세계사회의 변동이 하나라면, 우리에게 드넓은 시장을 제공하는 기회의 땅이었던 중국의 빠른 추격과 그에 따른 위협이 다른 하나다. 미래학자들의 전망에 따르면, 중국의 발전 추세가 지금과 같이 유지될 경우 중국의 GDP 규모가 미국을 앞서는 데는 그리 오래 걸리지 않을 것이라고 한다. 분명한 것은 앞으로 몇십 년에 걸쳐 G2 시대가 공고해지리라는 사실이다.

이런 맥락에서 2013년 6월 7일과 8일에 진행된 버락 오바마 미국 대통령과 시진핑 중국 국가주석 간의 정상회담은 지구적으로 시선을 끌기에 충분했다. 정상회담에서 다뤄진 내용은 크게 다각적 경제협력, 북한 비핵화 공조, 기후변화의 공동 대응 강화, 사이버 보안 및 지적 재산권 등의 공동 검토, 이렇게 네 가지로 정리할 수 있다. 이 가운데 특

히 북한을 핵보유국으로 인정할 수 없고 한반도 비핵화를 위해 양국이 협력하기로 합의했다는 북한 비핵화 공조에 대한 천명은 주목하지 않을 수 없는 사항이다.

전체적으로 보아 경제협력과 기후변화에 대해선 공감대를 이룬 반면, 사이버 보안 문제나 지적 재산권 침해 등에 대해선 이견이 적지 않았다. 회담 결과를 두고 중국은 사회제도, 문화와 전통, 발전단계가 상이한 양국이 상호 존중과 조화 및 협력으로 '윈윈'win-win하는, 이른바 '신형 대국관계'를 미국이 사실상 수용한 점을 높이 평가했다고 한다. 하지만 현실적으로는 국가 간의 협력이 강화되는 동시에 지구적 헤게모니 경쟁은 더욱 치열해질 것으로 보인다.

문제는 우리나라다. 우리의 경우 미중관계는 남북관계와 더불어 가장 중요한 정치적·경제적 대외관계다. 돌아보면 한반도를 둘러싼 국제관계는 100여 년 전과 매우 유사하다. 지난 100여 년 동안 우리는 일본과 미국이라는 해양세력과 긴밀한 관계를 맺어왔지만, 이제 중국과 러시아로 대표되는 대륙세력과의 관계도 새롭게 강화해야 한다. 해양세력과 대륙세력이라는 양 날개를 어떻게 적극 활용할 것인지, 이념의 차이를 뛰어넘어 어떻게 균형 잡힌 대외정책을 추구할 것인지는 G2 시대가 본격적으로 열리고 있는 이때, 우리에게 부여된 매우 중대한 대외 과제일 것이다.

앞서 말했듯이 1990년 여름에 나는 베를린을 방문했다. 베를린은 파리, 런던과 함께 유럽의 근현대사를 주도해온 도시다. 헤겔과 마르크

스, 비스마르크와 히틀러, 표현주의 화가들, 그리고 영화《베를린 천사의 시》를 떠올리게 하는 도시다. 세계 역사에서 베를린처럼 이념에 의해 분단된, 그리고 극적으로 통합된 도시도 없다.

도착한 다음 날 베를린 자유대학에서 공부하는 친구와 함께 무너진 베를린 장벽을 찾아갔다. 냉전의 상징이었던 만큼 구경하러 온 여러 나라 사람들로 북적거렸다. 바로 그때 『추운 나라에서 돌아온 스파이』를 떠올리게 됐다. 여기 있던 장벽 어딘가에서 남자 주인공 리머스는 여자 주인공 골드와 함께 죽는 길을 선택했다. 이념이 아닌 사랑을 선택한 스파이소설의 뻔한 결말이 외려 상당한 감동을 안겨줬던 기억이 생생하다.

브란덴부르크 문 앞에 서니 동베를린 쪽으로 뻗은 대로大路인 운터 덴 린덴이 눈에 들어왔다. 운터 덴 린덴은 분단되기 전 베를린을 대표하던 거리다. 탈냉전을 최초로 실감했던 그 순간, 나는 브란덴부르크 문을 지나 운터 덴 린덴 쪽으로 천천히 발걸음을 옮겼다.

2013. 6. 25

다원주의적
상상력을 위하여

움베르토 에코* 『장미의 이름』

앞서 스파이소설에 대해 썼는데, 이야기하는 김에 추리소설을 하나 더 다루고 싶다. 이 작품의 형식은 추리물이다. 하지만 내용은 역사소설, 철학소설이라 불러도 좋을 만큼 다채로운 사유의 모험을 보여준다. 움베르토 에코^{Umberto Eco}의 『장미의 이름』^{Il Nome della Rosa}이다. 기호학자로 세계적 명성을 얻은 에코가 1980년에 발표한 이 소설은 당대 서구 문화계를 뒤흔들어놓았다. 포스트모더니즘 소설의 대표작으로 꼽힌 이 소설은 숱한 논쟁을 불러일으켰고, 그 토론은 여전히 현재진행형이다.

에코가 『장미의 이름』을 발표했을 때 나는 기호학자가 여기餘技로 소설을 한번 써본 것이겠거니 생각했다. 하지만 에코는 이어 『푸코의 진자』,

* 1932년생, 이탈리아의 기호학자이자 포스트모더니즘을 대표하는 소설가다. 주요 소설로는 『장미의 이름』, 『푸코의 진자』, 『바우돌리노』 등이 있다.

『바우돌리노』등 일련의 문제작을 연속으로 발표해 요즘은 기호학자라기보다 소설가라는 칭호가 더 어울린다.『장미의 이름』이 에코의 대표작이라고 단언하기는 어렵다. 상상력과 통찰력의 측면에서『푸코의 진자』나『바우돌리노』도 결코 뒤처지지 않는다. 그럼에도『장미의 이름』이 갖는 의미는 각별하다. 이 소설은 소설가라는 에코의 새로운 직업을 전 세계에 알린, 그 역시 속으로는 '난 원래 이야기꾼이기도 했어'라고 자부했을 것 같은 작품이다.

소설은 1327년 프란체스코회 수도사 윌리엄과 멜크 수도원의 수련사 아드소가 의문의 살인사건을 해결하기 위해 이탈리아의 한 베네딕트 수도원에 도착하면서 시작한다.「묵시록」에 예언된 것처럼 연쇄 살인사건이 발생하고, 윌리엄과 아드소가 그 중심에 있는 장서관의 비밀을 풀어내는 게 기본 줄거리다. 작품은 에코가 존경해온 아르헨티나 작가 호르헤 루이스 보르헤스의「바벨의 도서관」이야기와 영국 추리소설가 코넌 도일의 '셜록 홈스 시리즈'를 차용하는 포스트모던 기법을 활용한다.

지금껏『장미의 이름』을 읽어내기 위한 여러 시각이 제시돼왔다. 역사학적·철학적·기호학적 그리고 문학적 시각에서 이 소설의 복합적 의미망에 대한 다양한 해석과 분석이 이뤄져왔다. 내가 주목하고 싶은 것은 사회학적 시각이다. 사회학적 시각이란 에코가 이 소설을 통해 제시하는 포스트모던 세계관에 대한 해석을 말한다.

이 소설의 절정은 "웃음은 예술이며 식자^{識者}들의 마음이 열리는 세상

의 문"이라는 내용을 다룬 아리스토텔레스의 『시학』 2권이 장서관에 존재한다는 '사실 아닌 사실'이 밝혀지는 데 있다. 존재하지도 않는 『시학』 2권을 내세운 것은 비극을 높이 평가한 『시학』에 대한 저항 또는 해체를 함축하며, 사회학적으로 보면 사유의 복수성을 강조하는 포스트모더니즘을 옹호하기 위한 고도의 지적 장치라고 볼 수 있다.

개인적으로 포스트모더니즘을 그렇게 긍정적인 사유방식으로 보고 있지는 않다. 나는 마르크스에서 베버를 거쳐 하버마스와 기든스로 이어지는 계몽주의 사회학으로부터 큰 영향을 받았기 때문이다. 하버마스가 강조한 이성과 합리성의 구현이라는 계몽은 여전히 미완의 과제다. 특히 우리 사회의 비이성적이고 비합리적인 현실을 지켜보면 올바른 계몽의 실현은 매우 중요한 과제다. 생각은 이렇지만 실상 에코와 포스트모더니스트들이 강조하는 다원주의의 상상력을 부정할 수도 없는데, 그 이유는 바로 우리 사회의 이념적 현실에 있다.

이념과 이념논쟁을 부정적으로만 볼 필요는 없다. 이념은 현실세계를 독해하는 틀이자 눈이기 때문이다. 또 자신이 속한 집단의 이익과 불가분의 관계를 맺고 있다는 점에서 쉽게 양보할 수 있는 것도 아니다.

내가 우려하는 것은 이념논쟁에 담긴 정치적 의도의 과잉이다. 상대방의 이념을 아예 부정해버리고 지지세력의 결집을 위해 벌이는 논쟁이라면, 그것은 '정파적 이익'을 '국가적 이익'에 앞세우려는 데 불과하다. 사회 내 모든 이슈를 이념의 문제로 환원하고 자기 생각과 다른 이들의 사유를 무조건 '종북·빨갱이·좌파'로 보거나 '수구·꼴통·우

파'로 보는 것은 결코 바람직한 이념논쟁이 아니다. 하나의 이슈가 제기되면 그에 대한 깊이 있는 토론이 이뤄지는 게 아니라 근거 없는 비판이 이어지고, 정치적 효과가 달성되면 이내 자취를 감추는 일종의 악순환이 반복되고 있다.

더욱 걱정스러운 것은 2012년 총선과 대선을 거치면서 이러한 경향이 더욱 격해졌다는 점이다. 에코의 『장미의 이름』을 떠올린 것도 바로 이런 맥락에서다. 진리는 본디 단 하나가 아니라 복수로 존재할 수 있는데도 자신의 판단과 신념만이 옳다는 오만한 생각으로 타인의 판단과 이념에 대해 거침없는 폭력을 행사하는 게 우리 사회 이념논쟁의 현주소다.

정치사회학적으로 볼 때 오늘날 세계사적으로는 탈이념의 경향이 강화되고 있다. 케인스의 시대와 하이예크의 시대를 마감하는 현재, 전환의 문턱 너머에 있는 사회는 이념의 통섭consilience 시대로 나아가는 것으로 보인다. 보수가 진보적 정책을 차용하고, 진보가 보수적 가치를 중시하는 것은 이미 여러 나라에서 관찰할 수 있는 흐름이다.

내가 강조하려는 것은 이념과 탈이념이 공존하는 현재의 상황에서 이념논쟁을 벌이지 말자는 게 아니라, 논쟁을 하되 사실에 바탕을 둔 생산적 이념논쟁을 전개하자는 데 있다. 그리고 이 과정에서 자신의 생각만을 진리라고 생각하지 말고 상대방의 의견도 존중하는 다원주의적 배려와 상상력을 발휘해야 할 것이다.

지금은 거울에 비추어 보듯이 희미해서 진리는 우리 앞에 명명백백하게 드러나지 않는다. 우리는 이 세상의 허물을 통해 그 진리를 편편[*][*]이 볼 수 있을 뿐이다.

에코가 성경 「고린도전서」를 인용하여 소설의 프롤로그에 쓴 이 말은 그의 사상을 압축적으로 보여준다. 나는 진리가 기실 통약 불가능하며, 결국 부재한다는 상대주의의 세계관에 동의하지는 않는다. 그러나 인간과 사회에 관한 이슈들이라면 사람마다 생각이 다를 수 있고, 무엇보다 절대적 진리가 존재한다고 생각하지도 않는다. 다원주의는 우리 사회에서 여전히 희소한 가치다. "괴물과 싸우는 이는 스스로 괴물이 되지 않도록 조심해야 한다"는 프리드리히 니체의 경구로 이 글을 마무리하고 싶다.

2013. 7. 2

정전 60년을
생각한다

윤흥길 * 「장마」

한국전쟁 정전 60주년을 맞이해 『경향신문』에서 이화여대 박인휘 교수와 함께 "김호기·박인휘의 DMZ 평화 기행" 연재를 시작했다. 첫번째로 찾은 곳은 인천 강화도 양사면에 있는 강화 제적봉 평화전망대였다. 취재를 맡은 홍진수 기자, 사진을 맡은 김기남 기자와 동행했는데, 출발하자마자 비가 내리기 시작했다. 김포를 거쳐 강화를 오갔던 그날은 하루 종일 장대비가 쏟아지다 그치기를 반복했다. 지루한 장마의 시간이었다.

밭에서 완두를 거두어들이고 난 바로 그 이튿날부터 시작된 비가 며칠이고 계속해서 내렸다. 비는 (……) 두려움의 결정체들이 되어 수시로 변덕을 부리면서 칠흑의 밤을 온통 물걸레처럼 질편히 적시고 있었다.

* 1942년생, 1968년 『한국일보』 신춘문예에 「회색 면류관의 계절」로 등단한 소설가다. 주요 소설집으로는 『아홉 켤레의 구두로 남은 사내』, 『장마』 등이, 주요 소설로는 『완장』 등이 있다.

윤흥길의 소설 「장마」의 첫 부분이다. 강화도로 가는 도중 쏟아붓는 빗줄기를 바라보며 떠올린 구절이다. 여름마다 겪는 장마는 동아시아 계절풍 기후가 갖는 특징의 하나다. 매년 6월부터 7월까지 겪는 장마가 외국에 살았을 때는 더러 그립기도 했지만, 대개는 더없이 지루하게 느껴진다. 우리 현대사에서 잊을 수 없는 여름의 하나는 1950년 6월부터 1953년 7월까지 이어진 한국전쟁일 것이다.

「장마」는 바로 이 한국전쟁을 다룬 작품이다. 1980년에 나온 소설집 『장마』에 실려 있다. 열 살 난 어린아이의 시선으로 한국전쟁에서 나타난 대립과 갈등을 그린 중편소설로, 빨치산이 돼 산속에 숨어 지내는 아들을 둔 친할머니와 하나밖에 없는 아들이 국군이 됐으나 안타깝게 전사한 외할머니 사이의 갈등을 그렸다. 두 할머니의 관계는 남과 북의 대립을 상징한다고 볼 수 있는데, 윤흥길은 이 대립 속에 나타난 전쟁의 비극은 물론 인간적인 미움까지도 섬세하게 그려낸다. 그치지 않고 줄기차게 내리는 장맛비는 다름 아닌 한국전쟁의 은유일 터다.

돌아보면 한국전쟁은 해방, 산업화, 민주화와 함께 우리 현대사의 큰 전환을 이뤘던 일대 사건이다. 북한의 남한 침략으로 시작된 이 전쟁은 한반도 전체를 폐허로 만들고 막대한 인명 피해를 가져왔다. 국방부 자료에 따르면, 한국전쟁에서 발생한 인명 피해는 유엔군과 중국군을 포함한 군인 322만 명, 민간인 249만 명에 달했다. 결코 일어나지 말았어야 할 비극이었다.

전쟁의 포성이 그친 것은 1953년 7월 27일이었다. 전쟁이 발발한

지 1년이 지난 1951년 7월 17일부터 시작된 휴전회담은 1953년 7월 27일 정전협정을 체결하면서 끝났다.

협정의 주요 내용은 '적대 행위와 일체의 무장 행동 중지, 군사분계선과 비무장지대^{DMZ} 설정, 군사정전위 및 중립국 감독위 설치, 전쟁포로 인도 및 인수, 한반도 문제의 평화적 해결을 위한 정치회의 소집' 등이었다. 정전협정에 따라 1954년 제네바에서 87일 동안 정치회의가 열렸지만 성과 없이 종결됐다. 이런 불안정한 협정 때문에 지난 60여 년 동안 남북 간에는 여러 사건이 끊임없이 발생했다. 중요한 것은 1953년 체결된 게 전쟁을 종결하는 평화협정이 아니라 전쟁을 일시적으로 멈추는 정전협정이었다는 사실이다.

정전 60년은 냉전 40년과 탈냉전 20년으로 이어져왔는데, 탈냉전 20년은 다시 2단계로 나눠볼 수 있다. 첫 번째는 1991년 남북기본합의서를 주고받은 후 1993년 북핵위기가 일어났음에도 세계사적 탈냉전의 흐름에 따라 남북한의 군사적 긴장이 완화된 시기다. 이어 두 번째는 2006년 북한이 제1차 핵실험을 감행한 후 천안함 침몰, 연평도 포격을 거치면서 군사적 긴장이 다시 고조되고, 전면전에 대한 우려가 커지기도 했던 시기다. 세계사적인 탈이념의 흐름 속에서 남과 북의 군사적 긴장이 커진 '탈냉전 속의 냉전'이라는 현실이 현재 한반도가 놓여 있는 자리다.

한반도 평화체제를 구축하기 위해선 정전협정을 평화협정으로 바꿔야 한다. 문제는 평화로 가는 이 길이 매우 험난하다는 점이다. 당장 눈

앞에 놓인 과제는 북핵문제의 해결이다. 우리 정부와 미국은 '선 핵문제 해결, 후 평화체제 구축'을 강조하는 반면, 북한은 '선 평화체제 구축, 후 핵문제 해결'을 고수하고 있다. 당연히 핵문제를 해결하고 난 다음 평화체제 구축을 모색해야 하지만, 북한이 핵을 자위의 수단으로 삼고 있으니 답답한 국면이 계속 이어진다.

탈냉전 20년이 주는 교훈은 정전 상태라는 절반의 평화를 넘어서 완전한 평화로 가기 위한 지름길은 없다는 점이다. 한편으로 남과 북이 다각적인 대화를 통해 협력을 공고히 하고, 다른 한편으로는 동북아의 핵심 이해 당사자인 미국·중국과 함께 다자간 평화협력 관계를 꾸준히 모색하는 길이 현재로서는 최선이다. 평화로 가는 이 도정에서 정전 60주년을 맞이한 2013년이 새로운 전환점이 되기를 바랄 뿐이다.

"내가 당혀야 헐 일을 사분이 대신 맡었구랴. 그 험헌 일을 다 치르노라고 얼매나 수고시렀으꼬."
"인자는 다 지나간 일이닝게 그런 말쌈 고만두시고 어서어서 뭠이나 잘 추시리기라우."

「장마」의 마지막 장면에 나오는 친할머니와 외할머니의 대화다. 현실의 갈등이 너무 치열했던 탓인지 윤흥길은 구렁이를 등장시켜 화해를 도모한다. 산으로 들어간 아들을 대신해 나타난 구렁이를 보고 친할머니가 기절을 하자, 외할머니가 정성을 다해 구렁이를 달래 사라지게 한다.

이 장면을 두고 어떤 이들은 작가가 샤머니즘을 끌어와 비현실적 화해를 제시한다고 지적한다. 하지만 내가 보기엔 현실의 상처가 너무 커서 다른 방법을 찾을 수 없고, 바로 그 비현실적인 화해의 방식이 전쟁의 비합리성과 비극성을 오히려 생생히 전달하는 것으로 보인다. 전쟁이 끝난 지 60년이 지난 지금까지도 여전히 불안정한 평화의 현실을 돌아볼 때, 소설 「장마」가 주는 울림은 결코 작지 않다.

제적봉 평화전망대에 서서 좁은 바다 건너 북녘 땅을 바라보니 마음이 착잡했다. 몇십 년 전만 하더라도 배를 통해 오갈 수 있는 이곳과 저곳은 아주 가까운 생활권이었으리라. 사람들이 오갈 수 없는, 시간이 정지된 바다를 박 교수와 나는 별다른 말 없이 바라볼 뿐이었다. 서울로 돌아오는 길에 장대비가 다시 쏟아졌다. 이 답답하고 지루한 장마가 어서 끝나기를 소망하지 않을 수 없었다.

2013. 7. 30

가족의
의미

유진 오닐 [*]　　　　　　　　　『밤으로의 긴 여로』

예술작품의 제목은 그 성패에 상당한 영향을 미친다. 영화나 대중음악의 경우 그 역할은 특히 중요하다. 나 역시 나이가 들어서는 제목에 신경을 쓰지 않았지만 청소년기에는 '있어 보이는' 제목에 이끌려 작품을 읽어보기도 했다.

유진 오닐 ^{Eugene O'Neill}의 『밤으로의 긴 여로』 ^{Long Day's Journey into Night}도 그런 작품의 하나다. 시적인 제목은 청소년 시절 특유의 감성을 자극해 나를 사로잡았다. 삶이란 '밤으로의 긴 여로'가 아니겠는가 하는 그런 감성 말이다. 하지만 나이가 들어 이 작품을 제대로 읽어보고서야 진가를 다시 발견하게 됐다. 노벨문학상이 작가를 평가하는 주요 기준은 아니

[*] 1888~1953. 노벨문학상을 받은 지난 20세기 미국을 대표하는 극작가다. 주요 작품으로는 『지평선 너머』, 『안나 크리스티』, 『느릅나무 밑의 욕망』, 『밤으로의 긴 여로』 등이 있다.

라고 생각하지만, 미국 작가들 가운데 왜 오닐이 싱클레어 루이스의 뒤를 이어 두 번째로 1936년에 노벨문학상을 받았는지를 깨닫게 하는 작품이 『밤으로의 긴 여로』다.

이 작품은 여름 별장으로 놀러 온 한 가족의 하룻밤 이야기를 담은 희곡이다. 늙은 무대배우인 아버지 티론, 마약중독자 어머니 메리, 알코올중독자 형 제이미, 그리고 결핵을 앓는 시인인 동생 에드먼드가 주인공들이다. 여느 가족이 그렇듯 이들 사이에도 사랑과 미움이 공존한다. 서로를 공격해 상심하게 하면서도 동시에 이해를 구하고 용서한다는 내용이 줄거리를 이룬다.

『밤으로의 긴 여로』는 오닐의 자전적인 이야기를 담고 있다. 작품에 나오는 에드먼드는 오닐 자신이다. 그는 이 작품을 1939년에 집필했지만 자신이 죽은 뒤 25년 동안은 발표하지 말라고 했다 한다. 너무나 정직하고 고통스럽게 자신과 가족의 이야기를 고백하고 있기 때문이었다. 하지만 오닐이 죽고 3년이 지난 1956년에 그의 부인은 이 작품을 공개했다. 책 앞에는 다음과 같은 헌사가 실려 있다.

내 묵은 슬픔을 눈물로, 피로 쓴 이 극의 원고를 당신에게 바치오.

(……)

내게 사랑에 대한 신념을 주어

마침내 죽은 가족들을 마주하고 이 극을 쓸 수 있도록 해준,

고뇌에 시달리는 티론 가족 네 사람 모두에 대한

깊은 연민과 이해와 용서로 이 글을 쓰게 해준,

당신의 사랑과 다정함에 감사하는 뜻으로

이 글을 바치오.

여기서 당신이란 오닐의 세 번째 부인 카를로타 오닐이다. 그리고 이 글을 쓴 날은 두 사람의 열두 번째 결혼기념일이었다. 가족으로부터 상처를 받았던 오닐은 바로 아내와의 사랑을 통해 과거의 가족과 화해를 시도한다. 이 작품의 대사 하나하나에는 가족 간의 사랑과 연민, 미움이 담겨 있어 그 대사를 따라가다 보면 새삼 가족이란 무엇인가를 묻게 된다.

『밤으로의 긴 여로』는 지난 20세기 전반 미국 중산층 가족의 내면세계를 잘 보여준다. 유럽을 떠난 이주민들이 세운 국가인 미국은, 열심히 일하면 누구든 성공할 수 있다는 중산층의 신화를 간직해온 나라다. 양초 제조업자 아들인 벤저민 프랭클린에서 아칸소 주 촌뜨기인 빌 클린턴에 이르기까지, 미국은 개천에서 용이 날 수 있는 사회의 전형으로 여겨졌다.

통계들은 이를 구체적으로 입증한다. 미국 400대 부자 중에서 부를 물려받은 이가 1980년대 중반에는 200여 명이었지만, 2004년에는 37명 뿐이었다. 2005년 현재 미국인 4분의 3은 계급상승 기회가 30년 전과 같거나 그보다 많아졌다고 생각한다. 연줄과 배경보다도 성실과 교육이 성공의 주요 요소라는 믿음은 '아메리칸 드림'의 핵심을 이룬다.

그러나 과연 그럴까? 중산층을 포함해 미국의 계급구조를 다양한 시각에서 살펴본 저작 『당신의 계급 사다리는 안전합니까』*Class Matters*는 다른 사실을 전한다. 『뉴욕타임스』의 2005년 기획탐사보도를 묶어낸 이 책은 미국의 계급이동이 영국이나 프랑스보다 활발하지 않다고 전한다. 통계에 따르면, 전체 소득을 다섯 단계로 나눴을 때 1980년대에 한 단계 위로 올라선 가족은 1970년대보다 줄었고, 1990년대에는 더 줄었다.

여러 통계를 종합적으로 고려해볼 때, 오늘날 미국의 불평등은 점점 고착되어 아메리칸 드림이 종언을 고하고 있다. 한편에서는 미국이 다른 나라와 비교해 상대적으로 평등하다는 담론이 널리 유포돼 있지만, 다른 한편에서는 계급상승의 사다리가 무너져가고 있다. 계급구조의 허리를 이루는 중산층의 위기는 계급이동의 사다리를 굳건하게 만들어온 미국에서도 목도할 수 있는 현상이다.

『밤으로의 긴 여로』로 돌아오면, 이 작품은 가족 간의 갈등과 화해라는 보편적 문제를 다룸으로써 시대적 구속을 뛰어넘는 울림을 전한다. 정서적으로 제일 친밀한 존재이면서도 가장 깊은 상처를 안겨줄 수 있는 이들이 다름 아닌 가족이다. 사랑과 믿음이 넘치는 행복한 가족이 아니라 연민과 미움이 뒤엉킨 위기의 오늘 가족은 우리 자신의 가족을 돌아보게 한다.

내가 주목하고 싶은 것은 정서적·정신적 수준에서 관찰되는 이러한 가족의 위기가 오늘날 사회적·경제적 수준에서도 관찰된다는 점이다.

결코 적지 않은 가족이 경제적 빈곤으로 황량해지고 불화하고 또 해체를 겪고 있다. 현재 가족의 위기는 이러한 경제적 위기와 정신적 위기가 긴밀히 결합된 양상으로 나타나고, 그 결과 믿음과 안식의 마지막 보루인 가족은 거칠고 메마른 사막을 건너가는 유목민처럼 보인다. 이러한 풍경은 미국 중산층은 물론 우리 사회 중산층의 현실을 떠올리게 한다.

"우리는 꿈같은 존재, 우리의 짧은 인생은 잠으로 완성되나니."

『밤으로의 긴 여로』에서 아버지 티론이 읊는 셰익스피어의 『템페스트』에 나오는 한 구절이다. 오닐 자신이기도 한 아들 에드먼드는 다음과 같이 응답한다.

"우리는 거름 같은 존재, 그러니 실컷 마시고 잊어버리자."

모처럼 『밤으로의 긴 여로』를 다시 읽어보면서 질문을 던진다. 가족은 여전히 우리의 편안한 잠과 행복한 꿈을 지켜줄 수 있는 거친 바람 부는 이 세상의 마지막 거처인가?

2013. 9. 10

역사에 대한
예의

황순원[*] 「기러기」

2012년에 『시대정신과 지식인』이라는 책을 냈다. 삼국시대부터 최근까지 우리 사회의 대표적인 지식인 24명의 사상을 시대정신의 관점에서 조명한 책이다. 이 책에서 다룬 소설가로는 이광수와 황순원이 있다. 황순원의 경우 그의 장편소설 『움직이는 성』을 중심으로 지식인의 사회적 책임과 개인적 책임에 관한 문제를 언론인이자 학자였던 리영희와 비교해 살펴봤다.

　『카인의 후예』, 『나무들 비탈에 서다』, 『일월』, 『움직이는 성』 등을 발표한 황순원은 해방 이후부터 1960년대 후반까지 우리 현대문학을 대표해온 소설가다. 장편소설 말고도 그는 '국민 단편소설'이라 할 수

[*] 1915~2000, 20세기 우리 문학을 대표하는 소설가 중 한 사람이다. 주요 소설로는 『카인의 후예』, 『나무들 비탈에 서다』, 『일월』, 『움직이는 성』 등이 있다.

있는 「소나기」를 위시해 「목넘이마을의 개」, 「학」, 「잃어버린 사람들」 등을 통해 우리 단편소설의 수준을 한 단계 높였다. 그가 창조한 서정적인 세계에는 우리 겨레의 역사와 삶과 꿈이 담겨 있다.

황순원의 소설집 가운데 이채로운 것은 세 번째 단편집인 『기러기』다. 『기러기』에 실린 작품들은 일제 말기에 그가 일본 유학을 마치고 고향인 평안남도 대동군에 칩거할 때 쓰였다. 하지만 『기러기』가 출간된 것은 해방 직후에 쓰인 두 번째 단편집 『목넘이마을의 개』보다도 늦은 1951년이었다.

다른 뛰어난 작품도 많은데 여기서 『기러기』를 주목하는 것은 이 단편집이 갖고 있는 사연 때문이다. 이 단편집에 실린 소설들은 「별」과 「그늘」을 제외하고는 해방 전에 발표되지 못했다. 우리말로 쓰였던 탓이다. 일본어로 소설을 쓰라는 권유를 받았지만, 황순원은 이를 거부하고 고향에 머무르며 발표될 기약도 없는 소설들을 쓰면서 해방을 기다렸다.

적잖은 소설가들이 친일로 전향한 당시 현실을 생각할 때, 비록 독립운동에 직접 참여하지는 않았으나 황순원은 이렇게 원고지 위에서 언어를 통한 독립운동을 조용히 전개한 셈이었다. 「산골아이」, 「황노인」, 「독 짓는 늙은이」, 「기러기」 등을 포함해 단편집 『기러기』에 담긴 소설들은 바로 이런 뜻깊은 사연을 품고 있는 작품이다. 『기러기』의 "책머리에"에서 황순원은 다음과 같이 말한다.

그냥 되는대로 석유 상자 밑에나 다락 구석에 틀어박혀 있을 수밖에 없기는 했습니다. 그렇건만 이 쥐가 쏠다 오줌똥을 갈기고, 좀이 먹어 들어가는 글 위에다 나는 다시 다음 글들을 적어 올려놓곤 했습니다. 그것은 내 생명이 그렇게 하는 어찌할 수 없는 일이었습니다. (……) 명멸하는 내 생명의 불씨가 그 어두운 시기에 이런 글들을 적지 아니치 못하게 했다고 보는 게 옳을 것 같습니다.

한 쪽 반 정도의 분량으로 이뤄진, "1950년 삼월"이라는 날짜로 맺음한 이 서문은 황순원이 남긴 글들 가운데 개인적으로 가장 좋아하는 문장이다. 그의 담담한 육성이 어떤 소설보다 더 깊은 감동을 담고 있기 때문이다. 작가 황순원은 일생 내내 현실 참여에 소극적이었다. 아마도 그 이유는 해방 직후 북한에서 월남했으나 1949년 보도연맹에 가입해야 했던 일에서 비롯한 것으로 보인다.

그의 주요 관심사는 권력 비판이 아니라 인간 탐구에 있었다. 하지만 그 탐구는 허공이 아니라 겨레의 삶과 말과 이야기 속에 놓여 있었다. 비록 알려질 날을 기약할 수 없다 하더라도, 이 땅에서 살아온 이들의 이야기를 소중한 겨레의 언어로 소설이라는 방식을 통해 전승함으로써 명멸하는 생명의 불씨를 지키려고 했던 그의 태도는, 식민지 시대에 우리 사회 지식인이 보여준 최고의 정신적 광휘^{光輝} 가운데 하나였으리라.

황순원의 『기러기』에 관한 이야기를 꺼낸 것은 최근 교학사의 고등

학교 한국사 교과서를 둘러싼 논란 때문이다. 언론 보도를 보면, 이 교과서가 친일파를 애국지사로, 친일자본을 민족자본으로 둔갑시키는 등 이른바 식민지 근대화론을 수용했다고 진보적 역사학계는 비판하고 있다.

현대사의 주요 쟁점에 대한 이러한 역사 논쟁이 새로운 것은 아니다. 몇 해 전『해방 전후사의 재인식』을 놓고 진보학계 지식인들과 '뉴라이트' 지식인들 사이에 뜨거운 논쟁이 진행된 바 있다. 내가 주목하고 싶은 것은 과연 우리 사회가 다음 세대에게 어떤 역사를 가르쳐야 하는가에 대한 문제다. 당연히 역사를 보는 눈이 하나일 수는 없다. 역사적 사실의 복원과 이에 대한 해석은 고정돼 있지 않다. 새로운 사료의 발견과 보는 이의 관점에 따라 역사는 재구성되고 또 재평가되기 때문이다.

내가 강조하고 싶은 것은 사회 전체로서의 역사다. 설령 부분적으로 근대화가 이뤄졌다 하더라도 그것이 우리 민족을 수탈하고, 동시에 일차적으로 일본 제국주의에 기여하기 위한 것이었다면, 아무리 객관적인 양 포장한다 하더라도 식민지 근대화론의 관점은 민족의 광복을 위해 헌신한 선조들에 대한, 다시 말해 역사에 대한 예의가 아니다. 그러한 역사 이해야말로, 미셸 푸코의 사회이론을 빌린다면, 학문과 권력관계의 어두운 민낯을 여지없이 드러내는 것에 불과하다.

그날 밤 쇳네는 아랫목에 애를 재워놓고 어두운 등잔불 아래서 남편이 전

에 입던 다 낡은 옷가지들을 꺼내어 여기저기 손질하기 시작했다. (……)

이 밤은 얼마나 깊었는지, 어디서 봄기러기 날아가는 소리가 들려왔다.

소설 「기러기」의 마지막 부분이다. 만주로 떠난 남편의 편지를 받고 그에게 가기로 마음을 다잡는 내용이다. 황순원은 소설 말미에 "1942년 봄"이라고 적어놓았다. 그는 이미 발표한 소설들을 평생에 걸쳐 조금씩 반복해 개작한 작가로 알려져 있다. 그에게 우리말이란 과연 어떤 의미였을까? 아무도 읽어주지 않는다 하더라도 혼자 우리말로 작품을 쓰고 석유 상자 밑이나 다락 구석에 놓아두면서 그는 무슨 생각을 했을까?

"언어는 존재의 집"이라고 마르틴 하이데거는 말한 바 있다. 동시에 언어는 '겨레의 집'이기도 하다. 황순원뿐만 아니라 이육사, 윤동주, 최현배 등을 포함한 소설가와 시인, 국어학자들이 겨레의 말을 지키기 위해 어떤 고통과 희생을 치렀는지 기억하는 것은 현재를 살아가는 우리의 당연한 책무다. 교학사의 한국사 교과서를 집필한 이들은 황순원이 이렇게 원고지 위에서 벌인 독립운동을 어떻게 생각할지 자못 궁금하지 않을 수 없다.

2013. 9. 24

캘리포니아에서
생각하는 '1대 99' 사회

존 스타인벡 * 『분노의 포도』

봄에 이어 지난주에 연구차 캘리포니아 스탠퍼드 대학에 다시 왔다.
이 대학에 오면 떠오르는 미국 작가가 존 스타인벡 John Steinbeck 이다. 그는
여기서 멀지 않은 살리나스에서 태어나 이곳 스탠퍼드 대학을 다녔다.
대학 교지에 글을 쓰는 등 문학 수업을 받았지만 학위를 받지는 않았
다. 스타인벡은 고향인 캘리포니아에 대한 이야기를 자신의 소설들에
즐겨 담았다.

　　서부의 주들은 새로 시작되는 변화 속에서 불안해하고 있다. 텍사스와 오
클라호마, 캔자스와 아칸소, 뉴멕시코, 애리조나, 캘리포니아. 한 가족이 땅을

* 1902~1968. 노벨문학상을 받은 지난 20세기 미국을 대표하는 소설가 중 한 사람이다. 주요 소설로
는 『분노의 포도』, 『에덴의 동쪽』 등이 있다.

떠났다. 아버지가 은행으로부터 돈을 빌렸는데, 이제 그 은행이 땅을 원한다.

스타인벡을 세계적으로 유명하게 한 소설 『분노의 포도』*The Grapes of Wrath* 의 한 구절이다. 소설은 오클라호마를 떠나 캘리포니아로 일자리를 찾아온 톰 조드 가족의 삶을 다룬다. 이 작품이 크게 주목받은 이유는 대공황기의 미국 사회를 매우 사실적으로 그렸다는 데 있다. 농촌에서 도시로 밀려나온 노동자들의 생존 투쟁을 스타인벡은 '분노의 포도'로 묘사한다. '기회의 나라'인 미국 사회의 이면을 생생히 조명한 이 소설은 스타인벡에게 1962년 노벨문학상을 안겼다.

『분노의 포도』는 오클라호마에서 시작하지만 캘리포니아가 주요 무대다. 캘리포니아는 오랫동안 미국은 물론 전 세계에서 가장 살기 좋은 낙원의 하나로 꼽혀왔다. 따뜻한 LA를 꿈꾸는 마마스 앤 파파스의 〈California Dreaming〉이나 샌프란시스코에 가면 머리에 꽃을 꽂으라고 노래한 스콧 매킨지의 〈San Francisco〉에서 느낄 수 있듯이, 캘리포니아는 햇볕과 활기와 평화를 상징해왔다.

하지만 캘리포니아가 언제나 살기 좋은 낙원은 아니었다. 지난 20세기를 돌아보면 이곳에도 빛과 그늘이 존재했다. 그 어두운 그늘을 날카롭게 그린 대표적 소설이 『분노의 포도』다. 일자리를 구하기 어려울 뿐만 아니라 설사 구했다 하더라도 턱없이 낮은 임금은 인간다운 생활을 보장하지 못한다. 또 농장주들의 교묘한 책동은 이주 노동자들의 삶을 더욱 고단하게 한다. 이러한 과정 속에서 집단적 대응인 파업의

중요성을 서서히 깨달아가는 게 『분노의 포도』의 줄거리를 이룬다.

『분노의 포도』가 발표된 1939년 당시 미국에는 루스벨트 정부가 들어서 있었다. 대공황이 가져온 대규모 실업 및 빈곤을 해결하기 위해 루스벨트 정부는 뉴딜New Deal정책을 추진해 사회통합을 모색했고, 또 그 나름의 성취를 이뤄냈다. 루스벨트 정부의 개혁정책이 전후 미국 사회 발전은 물론 캘리포니아 번영에 중요한 기반을 제공한 셈이었다.

내가 주목하려는 것은 『분노의 포도』가 다루는 분노의 폭발이 2008년 미국발 금융위기 이후 미국은 물론 전 세계적으로 다시 확산돼왔다는 점이다. 2011년 "월스트리트를 점령하라"는 구호로 시작된 일련의 '점령시위'는 그 분노의 직접적인 표현이었다.

이 분노의 한가운데에는 다름 아닌 초국적 금융자본이 놓여 있다. 전 지구를 넘나들며 탐욕스럽게 이익을 챙겨온 금융자본은 '20대 80 사회'를 넘어서 '1대 99 사회'를 만들어왔고, 치명적인 경영위기에 처해도 공적 자금을 통해 회생함으로써 대마불사大馬不死가 무엇인지를 보여줬다. 신자유주의 세계화가 가져온 사회 양극화는 이제 서구와 비서구 사회 모두에 가장 중요한 정책적 현안이 됐다.

문제는 상황이 이러한데도 그것을 해결할 주체가 눈에 띄지 않는다는 점이다. 금융 부문이 고장 나 있다면 처방을 제시하고 치유책을 강구하는 게 국가에 부여된 일차적 과제다. 하지만 정작 국가는 금융 부문과의 긴밀한 인적 네트워크로 인해 통제 수단을 이미 상실했거나 금융자본이 마련한 배당의 잔치에서 말석을 차지해왔다. 반복되는 금융위기에

적극 대처하라는 '국가의 귀환', '초국적 케인스주의', 그리고 '글로벌 거버넌스'global governance에 대한 요구는 빈 메아리로 돌아올 뿐이었다.

점령시위가 놓인 곳은 바로 여기였다. 점증하는 빈부격차와 사회 양극화, 증가하는 실업률과 감소하는 일자리, 어느 나라에서나 관찰되는 1퍼센트의 강자와 99퍼센트의 약자로 이뤄진 분열된 사회는 결국 시장의 횡포와 국가의 무능에 대한 시민의 분노를 일거에 폭발시켰다. 불황일 땐 세금으로 불패를 구가하고 호황일 땐 자기들만의 뻑적지근한 잔치를 벌이는 데 대해 시민들이 분노하는 것은 너무도 당연하다. 점령시위는 비록 좌절됐지만, 증가하는 빈부격차에 대한 사회적 불만은 점점 커지고 있다.

사람들의 눈 속에 패배감이 있다. 굶주린 사람들의 눈 속에 점점 커져가는 분노가 있다. 분노의 포도가 사람들의 영혼을 가득 채우며 점점 익어간다. 수확기를 향해 점점 익어간다.

『분노의 포도』에 나오는 널리 알려진 구절이다. 분노를 해소하기 위해 스타인벡은 사랑과 연대의 새로운 발견을 강조한다. 그는 전통적 사회주의로부터 영향을 받기도 했지만 랠프 에머슨, 헨리 제임스, 월트 휘트먼 등 전통적인 미국 사상가들로부터도 영감과 통찰을 가져왔다. 소설은 아이를 사산한 샤론의 로즈가 굶주린 남자에게 젖을 먹이는 장면으로 끝나는데, 스타인벡은 타자에 대한 진정한 사랑을 자각하

는 데서 새로운 희망의 단서를 찾고자 한다.

　대공황기의 분노가 케인스주의 복지국가를 통해 해소됐다면, 현재 진행되는 이 지구적 분노에는 어떻게 대응해야 할까? 해답은 이미 나와 있다. 국내적으로는 시장의 민주적 통제와 사회 양극화 해소를 위한 국가의 역할을 강화하고, 지구적으로는 금융자본에 대한 정부 간의, 비정부조직 간의 글로벌 거버넌스를 더욱 활성화하는 게 그것이다. 이러한 제도적 개혁을 시급히 모색하지 않는다면 영글어가는 분노의 포도는 결국 더 큰 사회적 저항을 가져올 게 분명해 보인다. 1920년대 말 대공황 이후에 우리 인류는 또 한 번의 중대한 역사적 시험대 위에 올라서 있는 셈이다.

2013. 10. 22

남북 이산가족 상봉과
고향의 의미

루쉰 * 「고향」

일본 문학평론가 히야마 히사오가 쓴 『동양적 근대의 창출』이라는 책
이 있다. 동양의 모더니티 형성에 주목해 중국의 대표적 소설가인 루
쉰^{魯迅}과 일본의 대표적 소설가인 나쓰메 소세키의 작품을 비교하고 분
석한 저작이다. 동양 모더니티가 서양 모더니티를 그대로 재현해온 게
아니라 동양이라는 특수한 공간 속에서 그 나름의 독자성을 가지고 주
조돼왔다는 점을 주목한 이 책은 여러 흥미로운 생각거리를 제공한다.

 동아시아 모더니티를 어떻게 볼 것인가의 질문은 이 지역에서 인문·사
회과학을 공부하는 이들에게 그 의미가 남다르다. 과연 동아시아 모더
니티는 이식된 것일까 아니면 주체적으로 수용해온 것일까의 사실판

* 1881~1936, 지난 20세기 전반 중국을 대표하는 소설가다. 주요 소설로는 『아Q정전』 등이, 주요
 산문집으로는 『아침 꽃을 저녁에 줍다』 등이 있다.

단에서부터, 모더니티가 미완의 기획이라면 과연 어떤 모더니티를 이뤄내야 하는 것일까의 가치판단에 이르기까지 이 문제는 매우 중대한 학문적 과제다.

소세키와 루쉰의 소설에 대한 히사오의 비교는 이런 맥락에서 내 시선을 잡아끌었다. 그는 소세키와 루쉰의 작품세계가 갖는 공통분모인 서양에 대한 '동양인의 비애'를 주목한다. 그리고 서양 모더니티와 동양 전통 사이에 놓인 두 소설가의 내면적 긴장 및 갈등을 설득력 있게 조명한다.

서양의 대표적인 근대 소설가라 하면 흔히 영국의 찰스 디킨스, 프랑스의 오노레 드 발자크와 귀스타브 플로베르, 그리고 독일의 토마스 만 등을 떠올린다. 그 이유는 이들이야말로 19세기와 20세기 전반 서양의 모더니티를 각자 나름대로 해부하고 또 진지하게 성찰했다는 데 있다. 동아시아의 경우 이에 필적할 소설가 가운데 루쉰만한 작가를 찾기 어렵다. 그는 서양과 동양, 전통과 모더니티, 제국주의와 민족주의 사이에서 고뇌하고 갈 길을 모색했다.

이러한 루쉰의 소설 가운데 특히 인상적인 작품이 1921년에 발표한 단편소설 「고향」故鄕이다. 작품은 하인의 아들인 룬투와의 관계를 다루고 있다. 어릴 적에는 더없이 가까운 친구였지만 나이가 들어 다시 만났을 때 주인공인 '나'와 룬투 사이에는 계급이라는 벽이 존재함을 발견하게 된다는 내용이다. 사회 구성원 모두가 평등한 사회를 꿈꿨던 루쉰의 소망이 담긴 작품이다. 「고향」은 다음과 같이 시작한다.

"나는 혹한을 무릅쓰고, 이천여 리나 떨어진 먼 곳에서, 이십여 년 동안 떠나 있던 고향으로 돌아왔다. (……)

아! 이것이 내가 이십여 년 동안 늘 그리워하던 고향이란 말인가?"

이 소설에서 내가 주목한 것 중 하나는 우리 사회를 포함한 동아시아에서 갖는 '고향'의 의미다. 태어나서 자란 곳을 뜻하는 고향에 대한 느낌과 생각에서 동아시아와 서양 사이에는 상당한 차이가 있다. 그 기원의 하나는 종교적 전통이다. 서양에 큰 영향을 미친 기독교의 경우 진정한 고향이 하나님의 나라인 것에 비해, 동아시아 전통사회를 지배해온 유교의 경우 고향은 친족을 포함한 넓은 의미의 가족 공동체다.

서양에서도 물론 부활절이나 크리스마스에는 부모가 있는 집으로 돌아간다. 그러나 우리 동아시아처럼 두고 온 고향에 대한 느낌과 생각이 그렇게 애틋하지는 않다. 역사를 길게 보면, 서양과 동아시아를 특징지어온 유목문화와 정주문화의 차이가 집합적 무의식의 한구석에 남아 있다고 볼 수도 있다.

'고향에 돌아간다'는 말로는 '귀향'歸鄕과 '귀성'歸省이 있다. 귀향이 말 그대로 고향에 돌아가는 것이라면, 귀성은 고향에 돌아가 부모를 살핀다는 의미다. '성'省이라는 말에는 '살핀다'는 뜻이 담겨 있다. 고향이라는 장소를 구성하는 것은 그곳의 자연환경과 함께 가족에 대한 기억이다. 다시 말하면, 고향이 고향인 것은 지리적 장소와 더불어 그곳에서 살아가는 사람들과 그 사람들에 대한 기억이 존재하기 때문이다.

우리 사회에서 고향과 연관해 먼저 떠오르는 장면 중 하나는 남북 이산가족 상봉이다. 비극적 한국전쟁과 분단에 기원을 둔 이산가족 문제는 우리 사회가 풀어야 할 중요한 과제 가운데 하나다.

이산가족 상봉은 1971년 대한적십자사가 '이산가족 상봉 운동'을 시작한 이래 오랜 역사를 이어왔다. 2000년 이후 본격적인 상봉 행사가 진행돼왔지만, 여전히 많은 이산가족이 만나지 못하고 있다. 안타까운 것은 이산가족 상봉 신청자 12만 8,000여 명 가운데 5만 5,000여 명이 이미 세상을 떠났고, 살아 있는 7만 3,000여 명 중 70대 이상 고령자가 80퍼센트에 달한다는 점이다.

2013년 9월 금강산에서 열릴 예정이었던 이산가족 상봉을 북한이 일방적으로 무기한 연기했을 때 당사자들은 물론이고 지켜보는 이들 또한 안타까움을 금할 수 없었다. 가족이 헤어지게 된 원인인 한국전쟁을 일으킨 북한이 그 상봉마저 정치적으로 이용하려는 태도에 분노를 느낀 사람들이 결코 적지 않았다.

한반도의 평화 정착을 위해 이산가족 상봉과 같은 비정치적 이슈와 북핵위기 해결과 같은 정치적 이슈를 분리해 '투 트랙'two tracks으로 문제를 해결하는 게 바람직한데도 그렇지 못한 현실이 더없이 답답하다. 남북한 정부가 이산가족 상봉에 대해 더욱 적극적인 태도와 정책을 보여주고 또 추진하는 것은 정치적 선택의 문제가 아니라 윤리적 규범의 과제다.

"희망은 본래 있다고 할 수도 없고, 없다고 할 수도 없다. 그것은 지상의

길과 같다. 사실은, 원래 지상에는 길이 없었는데, 걸어 다니는 사람이 많아지자 길이 된 것이다."

널리 알려진 「고향」의 마지막 구절이다. 자유롭고 평등한 미래에 대한 루쉰의 열망이 담긴 구절이다. 루쉰은 포괄적이고 관념적인 맥락에서 말하고 있지만, 이산가족 상봉과 연관시켜보면 분단으로 인해 여전히 적잖은 이들의 귀향길이 막혀 있다.

통일이란 무엇인가. 물자가 오가고, 사람이 오가고, 그 과정에서 길이 열려 분단된 나라가 다시 하나가 되는 것 아니겠는가. 이 길의 맨 앞에 서 있어야 할 사람은 다름 아닌 이산가족들이어야 하지 않겠는가. 두고 온 사람, 두고 온 풍경과 다시 만나고 싶어 하는 간절한 그리움마저 이념과 이익으로 가로막는 것을 이제는 정말 그만둬야 할 것이다.

<div align="right">2013. 10. 29</div>

공론장, 인권,
민주주의

하인리히 뵐[*] 『카타리나 블룸의 잃어버린 명예』

언론을 사회과학에서는 공론장^{public sphere}이라고도 부른다. 공적 토론이 이뤄지는 공간 혹은 영역이라는 뜻이다. 사적 영역과 대비되는 공공 영역으로서의 공론장을 사회과학에서 본격적으로 연구한 이는 위르겐 하버마스다.

하버마스는 자신의 저작 『공론장의 구조변동』에서 공론장을 국가와 시민사회를 매개하는, 여론을 형성하고 결집하는 영역이라고 정의한다. 그에 따르면, 근대 민주주의는 공론장에서 진행되는 토론과 그에 따른 합의를 통해 국가와 부르주아지 간의 갈등을 해결하는 정치체제다. 이 점에서 공론장은 민주주의의 핵심 거점이다.

예술과 사회를 다루는 글에서 하버마스의 이론을 먼저 꺼낸 이유는

[*] 1917~1985, 제2차 세계대전 이후 노벨문학상을 받은 독일 최고의 소설가 중 한 사람이다. 주요 소설로는 『열차는 정시에 도착하였다』, 『그리고 아무 말도 하지 않았다』, 『9시 반의 당구』, 『카타리나 블룸의 잃어버린 명예』 등이 있다.

한 문제적 소설을 살펴보고, 이를 통해 공론장의 현재 모습을 돌아보기 위해서다. 그 소설은 하인리히 뵐[Heinrich Böll]의『카타리나 블룸의 잃어버린 명예』[Die verlorene Ehre der Katharina Blum]다. 뵐은 귄터 그라스와 함께 전후 독일을 대표하는 소설가다.『그리고 아무 말도 하지 않았다』,『9시 반의 당구』등의 소설로 널리 알려진 그는 1972년 노벨문학상을 받았다.

『카타리나 블룸의 잃어버린 명예』에서 뵐이 다루는 주제는 공론장의 폭력이다. 소설은 성실하고 평판이 좋은 가정관리사인 이혼녀 카타리나 블룸이 한 남자와 하룻밤을 함께 보냈다는 이유만으로 살인범의 정부, 테러리스트의 공조자, 음탕한 공산주의자로 오해받는 과정을 그리고 있다. 언론의 폭력으로 명예를 잃어버린 그녀는 자신을 궁지에 몰아넣은 일간지 기자를 살해한 다음 자수한다.

소설의 맨 앞에 뵐은 "이 이야기에 나오는 인물이나 사건은 자유로이 꾸며낸 것이다. 저널리즘의 실제 묘사 중에『빌트』지와의 유사점이 있다고 해도 그것은 의도한 바도, 우연의 산물도 아닌, 그저 불가피한 일일 뿐이다"라고 적고 있다.

그가 이렇게 밝힌 것은 이 작품에 그의 개인적 경험이 반영돼 있기 때문이다. 1972년 뵐은 카이저슬라우테른이라는 소도시에서 발생한 살인사건을 두고 대중 일간지『빌트』와 논쟁을 벌였다. 뵐은 과도한 추측을 바탕으로 통속적이고 선정적인 기사를 쓴『빌트』를 비판했고,『빌트』와 이에 동조하는 논객들은 뵐을 반박했다.

소설에 나오는 카타리나 블룸은 허구적 인물이다. 하지만 주인공과

유사한 실제 인물이 존재했다. 그는 급진파들에게 숙식을 제공해 결국 해직까지 당한 하노버 공대 교수인 페터 브뤼크너였다. 브뤼크너는 나중에 혐의가 없는 게 밝혀져 복직됐지만, 잃어버린 명예는 원래대로 돌아오기 어려웠다. 뵐은 『카타리나 블룸의 잃어버린 명예』를 통해 공론장의 폭력성을 설득력 있게 묘사한다.

내가 이 소설에 주목한 이유는 공론장이 갖는 빛과 그늘에 있다. 하버마스가 강조하듯 공론장은 근대 민주주의를 열고 그것을 지탱해온 지반이다. 하지만 하버마스는 이 공론장이 20세기에 들어와 '재*봉건화'를 겪게 됐다고 지적한다. 재봉건화란 공론장에 부여된 정치적·사회적 활력이 약해지면서 국가와 시민사회가 다시 봉건사회처럼 재결합하는 과정을 말한다.

이 재봉건화 과정에서 시민들은 더 이상 비판적 청중으로 조직화되지 못한 채 대중문화의 소비자로만 남게 된다. 공론장이 갖는 이러한 그늘과 때때로 행사하는 폭력을 뵐은 『카타리나 블룸의 잃어버린 명예』에서 용기 있게 고발하는 셈이다.

주목할 것은 이러한 공론장이 최근 정보사회의 진전과 더불어 크게 변동해왔다는 점이다. 무엇보다 트위터와 페이스북 등으로 대표되는 SNS^Social Network Service의 등장은 제도화된 기성 공론장에 맞서는 새로운 공론장의 출현을 알렸다.

이러한 과정을 나는 공론장의 '제2차 분화'라고 이름 지은 적이 있다. 인쇄 미디어로 대표되는 기존 오프라인 공론장에 대응해 온라인 미디

어·블로그·토론 커뮤니티 등을 포함한 사이버 공론장이 등장한 것을 공론장의 '제1차 분화'라고 한다면, 스마트폰의 보급으로 SNS 공론장이 활성화한 것은 사이버 공론장이 거듭 세분되고 진화하는 제2차 분화라고 할 수 있다.

공론장의 제2차 분화에서 주목할 것은 두 가지다. 첫째, SNS 공론장은 시간과 공간의 구속을 벗어난 유비쿼터스 공론장이다. 언제든지 실시간으로 연결되고, 현재 자신이 놓인 장소에서 벗어나 가상공간에 자유롭게 접속하는 이른바 '장소 귀속 탈피'가 새롭게 실현됨으로써 소통을 활성화하고 여론을 형성한다.

둘째, SNS 공론장은 심미적 성격이 두드러진다. 심미적 공론장이란 기존의 공론장과는 다른 형태의 공론장이다. 이 공론장에서는 개인의 정체성·내러티브·유희·감수성·이미지 등이 중시된다. 개인적 흥미와 사적인 이야기가 한층 강화되면서 공사의 이분법을 해체하는 데에 심미적 공론장의 중요한 특징이 있다.

이런 SNS 공론장이 물론 긍정적인 측면만 갖고 있는 것은 아니다. 기존 오프라인 공론장의 보수적 성향에 대응해 SNS 공론장은 진보적 담론 생산과 유통의 새로운 중심을 이뤘지만, 이는 다시 보수적 SNS 공론장의 능동화를 가져왔고, 그 결과 진보 대 보수 간의 논쟁이 과도할 정도로 치열히 전개돼왔다. 참여 민주주의를 상징하는 SNS 공론장이, 경우에 따라서는 기성 공론장과 유사한 폭력을 행사하는 경우도 결코 적지 않다는 점은 주목을 요한다.

『카타리나 블룸의 잃어버린 명예』를 우리말로 옮긴 김연수의 작품 해설을 보면, 하인리히 뵐은 "사람이 살 만한 나라에서 사람이 살 만한 언어를 찾는 일"이 전후 독일 문학의 과제라고 말했다고 한다. 사람이 살 만한 언어를 찾는다는 것은 우리 인간이 품은 의미를 제대로 표출하고 소통함을 뜻한다. 이러한 생산적 의사소통이 활발히 이뤄질 수 있는 제도적 공간을 창출하는 게 공론장에 부여된 일차적 과제다.

최근 우리 사회의 공론장은 오프라인 매체와 온라인 매체, 그리고 SNS가 공존하면서 매우 복합적인 양상을 보여준다. 중요한 것은 공론장이 생산적 토론의 장이 될 수 있는 동시에 권력의 수단으로 전락할 수도 있다는 점이다. 민주주의가 소중한 가치라면, 그것을 제대로 실현하기 위해선 무엇보다 공론장이 인권과 민주주의의 보루라는 본래의 사명을 잃지 않아야 한다고 나는 생각한다.

2013. 11. 12

인류의
미래

코맥 매카시[*] 『로드』

학교에서 강의하는 과목 중 하나가 '진보와 보수'다. 이념구도와 갈등, 그 해소 방향을 가르치는 과목인데, 이러한 이념문제에 대해 나는 양가적인 생각을 갖고 있다. 한편으로 정치와 시민사회 영역에서 정책 결정을 두고 이념대립이 불가피하다고 보지만, 다른 한편으로는 그 대립과 갈등을 넘어 존재하는 여러 이슈에 대해 고민하게 된다.

이념구도와 갈등은 서구 모더니티의 산물이다. 프랑스 대혁명 당시 자코뱅파와 지롱드파에서, 그리고 카를 마르크스와 에드먼드 버크의 사상에서 그 기원을 찾을 수 있는 좌파와 우파 또는 진보와 보수는 근대사회에 대한 상이한 해석 및 처방을 제시함으로써 대결구도를 이뤄왔다.

[*] 1933년생, 토마스 핀천, 필립 로스, 돈 드릴로와 함께 제2차 세계대전 이후 미국을 대표하는 소설가다. 주요 작품으로는 『핏빛 자오선』, 『노인을 위한 나라는 없다』, 『로드』 등이 있다.

보수가 대체로 성장·시장·자유를 중시한다면, 진보는 그 반대로 분배·국가·평등을 강조해왔다. 우리 사회의 경우 이러한 이념구도는 1987년 6월 항쟁 이후에야 본격적으로 자리를 잡았다.

내가 고민하는 것은 건강한 이념대립 및 경쟁이 여전히 중요한데도 이 이념갈등으로 인해 중요한 이슈들이 제대로 주목받지 못하고 있는 것은 아닌가 하는 점이다. 역사학자 에릭 홉스봄이 주장했듯이 지난 20세기는 '극단의 시대'age of extremes였다. 하지만 새롭게 열린 21세기는 진화생물학자 에드워드 윌슨의 표현을 빌리면 '통섭의 시대'age of consilience다. 극단의 관점에서 보면 '진보냐, 보수냐' 하는 문제는 여전히 중요하다. 하지만 통섭의 관점에서 보면 이념대립보다는 인류에게 부여된 새로운 도전들에 지혜롭게 대응해가는 게 더 중요할 수 있다.

한 걸음 물러서서 보면 극단의 시대와 통섭의 시대가 공존해 있는 게 우리 시대의 정직한 자화상일 것이다. 그리고 그 흐름은 극단의 시대에서 통섭의 시대로 나아가는 것으로 보인다. 내가 말하고 싶은 것은 진보 또는 보수 이념의 미래 못지않게 인구·에너지·환경·기후·정보·세계화 등을 포함한 인류의 미래를 주목해야 한다는 점이다.

어떤 이들은 이 이슈들 역시 이념적 관점에서 자유롭지 못하다고 주장할지 모른다. 이념에 따라 개별 이슈의 정책 간에 차이가 작지 않다는 점에서 수긍할 수 있는 견해다. 하지만 이들 이슈는 20세기적 이념대립을 넘어선 새로운 통섭적 해법을 요구하고 있는 것 또한 사실이다.

21세기 인류의 미래를 다룬 예술작품들 가운데 인상적인 것 중 하나

는 코맥 매카시^{Cormac McCarthy}의 소설 『로드』^{The Road}다. 매카시는 토머스 핀천, 필립 로스, 돈 드릴로와 함께 오늘날 미국을 대표하는 소설가다. 『핏빛 자오선』 등의 문제작을 냈던 그는 2006년 『로드』를 발표해 세계적인 주목을 받았다. 퓰리처상을 받은 이 소설은 2009년 존 힐코트 감독에 의해 영화로 만들어지기도 했다.

『로드』의 줄거리는 간결하다. 지구가 대재앙을 겪은 후 운 좋게 살아남은 아버지와 아들이 바다를 찾아가는 과정을 다룬다. 재난영화에서 흔히 볼 수 있는 줄거리다. 태양이 가려져 기후는 크게 변했고, 도시 문명은 파괴됐으며, 사람을 잡아먹는 식인 무리들이 나타난 처절한 풍경이 배경을 이룬다. 아들을 보호하기 위해 최선을 다하는 아버지와 사람에 대한 따뜻한 희망을 품고 있는 아들의 위험하기 그지없는 여행은 인류의 암울한 미래와 중첩되면서 많은 생각을 불러일으킨다.

내가 주목하고 싶은 것은 현재 우리 앞에 놓인 인류의 미래가 결코 밝지만은 않다는 점이다. 『로드』처럼 대재앙이 닥친다고 보는 게 과잉 비관주의라 하더라도 결코 적잖은 시련들이 인류를 기다리고 있다.

당장 최근의 흐름을 보라. 인구의 폭발적 증가가 식량과 빈곤의 문제를 안겨주었다면, 석유 자원의 고갈이 가시화하면서 에너지 확보를 둘러싼 국가 간 경쟁은 갈수록 치열해지고 있다. 또 빠른 속도로 진행돼온 지구온난화가 기후 격변을 낳고 있는 것으로 보이는데도 그 대책에 대한 논의는 제자리를 맴돌고 있다.

정보사회에 담긴 문제들도 심각하다. 정보사회의 진전은 고도화된

산업구조와 더욱 편리해진 생활양식을 가져다주었지만, 강화된 감시체제에서 지구적 정보 불평등에 이르기까지 그 그늘 또한 짙어지고 있다.

인류의 미래에 현재 가장 큰 영향을 미치는 세계화는 어떤가? 세계화는 국경 없는 경제를 강화하는 한편, 다른 편에서는 국가 간 불평등은 물론 국가 내 불평등을 심화시키고 있다. 문제는 이러한 불평등이 해소될 가능성보다는 오히려 증대될 가능성이 높아 보인다는 점이다. 인류는 과연 어디로 가고 있는 걸까?

인류의 미래에 대한 비관적 전망을 과장하려는 게 아니다. 내가 강조하고 싶은 것은 이러한 문제들이 이미 심각한 상태에 도달해 있거나 성큼성큼 다가오고 있는데도 인류는 그 해결 방안을 모색하는 데 소홀하다는 점이다. 미시적 차원에선 당장 직면한 사회문제들을 해결하는 게 합리적일지 모르겠지만, 거시적 차원에선 이러한 지구적 도전들을 해결하기 위한 노력을 기울이는 게 합리적일 수 있다. 요컨대 미시적 과제와 거시적 과제의 인식 및 대응 방안을 모색하기 위해서는 균형 잡힌 시각이 요구된다.

여자는 소년을 보자 두 팔로 끌어안았다. 아, 정말 반갑구나. 여자는 가끔 신에 관해 말하곤 했다. 소년은 신과 말을 하려 했으나, 가장 좋은 건 아버지와 말을 하는 것이었다. 소년은 실제로 아버지와 말을 했으며 잊지도 않았다. 여자는 그것으로 됐다고 했다. 신의 숨은 그의 숨이고 그 숨은 세세토록 사람에서 사람에게로 건네진다고.

『로드』의 마지막 부분에 나오는 내용이다. 바닷가에 도달했지만 그곳 역시 살 만하지는 않았다. 아버지가 죽자 혼자 남겨진 아들이 새롭게 합류하게 된 가족의 부인과 나누는 이야기다.

『로드』에 담긴 메시지를 해석하는 것은 독자의 자유다. 매카시가 전망한 인류의 미래는 더없이 황량하고 우울하며 비관적이다. 그는 이 어두운 전망 속에서도 사람만이 희망임을 암시한다. 인류가 맞이할 미래의 위기를 일방적으로 강조하고 싶지는 않다. 하지만 분명한 것은 우리 앞에 놓인 미래에는 새로운 도전들이 기다리고 있다는 점이다. 2014년 새해를 맞아 우리 사회가 과거가 아닌 인류의 미래에도 눈을 돌릴 수 있기를 소망한다.

2014. 1. 21

시대정신을
묻는다

요한 볼프강 폰 괴테[*]　　　　　『파우스트』

사회학을 공부한 지 35년이 되었다. 대학교 1학년인 1979년 가을학기에 사회학을 처음 알게 됐다. 열아홉 나이에 배운 '개인과 사회의 관계를 탐구하는 학문'이라는 사회학의 기본 성격은 여전히 내 생각의 중추다.

인간이 사회적 존재인 한, 우리 인간과 관련된 모든 것은 사회와 불가분의 관계를 맺는다. 예술의 경우도 마찬가지다. 문학을 포함해 예술은 인간 탐구의 한 형식이자 인간 유희의 한 방식이다. 사회학적 관점에서 보면 이런 예술적 탐구와 유희는 개인적인 동시에 사회적인 것이다. '개인적'이라 함이 어떤 형태의 예술이든 개인의 상상 및 경험에

[*] 1749~1832, 서유럽 계몽주의 시대를 대표하는 독일의 시인이자 소설가이자 극작가다. 주요 작품으로는 『젊은 베르테르의 슬픔』, 『빌헬름 마이스터의 수업시대』, 『파우스트』, 『서동시집』 등이 있다.

기반을 두고 창조된 것임을 뜻한다면, '사회적'이라 함은 그 상상 및 경험이 허공 속에 존재하는 게 아니라 사회라는 구체적인 공간 속에서 탄생하고 성장하며 또 소멸하는 것임을 함축한다.

예술의 공간적 의미에 시간이라는 변수를 도입하면 그것은 시대가 되고 역사가 되며, 예술가는 이러한 시대와 역사에 대한 자기만의 감성과 사유를 갖게 된다. 이 점에서 예술사에 우뚝 선 거장들은 바로 자기 시대와 자기 역사에 맞선 이들이다. 예술가가 자기 시대에 맞선다는 것은 시대의 사회적 특징과 그 속에서 살아가는 존재의 의미에 대해 질문을 던지는 것을 뜻한다. 근대 이후 등장한 예술가 가운데 자기 시대에 대한 탐구에서 요한 볼프강 폰 괴테^{Johann Wolfgang von Goethe}를 앞선 이를 찾기는 어렵다.

2부의 마지막 작가로 괴테를 선택한 것은 그의 대표작『파우스트: 한 편의 비극』^{Faust: Eine Tragödie} 때문이다.『파우스트』는 서양 문학사에서 고전 중의 고전으로 꼽힌다.『파우스트』와 어깨를 나란히 할 수 있는 작품들은 단테의『신곡』, 셰익스피어의 4대 비극, 세르반테스의『돈키호테』정도일 것이다. 그중에서도『파우스트』가 돋보이는 것은 다른 세 작가와 달리 괴테가 근대의 가장 역동적인 시기에 살았고, 이 시대에 대한 자기 인식을『파우스트』에 담았다는 점 때문이다.

괴테가 산업혁명과 함께 서구 모더니티를 만든 프랑스 대혁명을 목격한 것은 그의 나이 마흔 살 때였다. 서구 모더니티의 역사에서 프랑스 대혁명이 미친 영향은 지대했다. 프랑스 대혁명이 갖는 가장 중요

한 역사적 의미는 '낡은 체제'Ancien Régime를 청산하고 새로운 체제로 나아가는 결정적 전환점을 이뤘다는 데 있다. 『파우스트』가 빛나는 것은 이 새로운 체제의 시대정신과 인간정신을 탐구했기 때문이다. 주인공 파우스트는 제자인 바그너와 다음과 같은 대화를 나눈다.

"그대들이 시대정신이라 부르는 것은,
실로 매 시대를 반영하고 있는
저자***** 양반들 자신의 정신이라네.
그래서 실로 한탄할 만한 일들이 종종 벌어지지!"
"그러나 이 세계! 인간의 마음과 정신!
모두가 이것들에 대해 무언가 알고 싶어 합니다."

주인공 파우스트의 탄식에 대한 바그너의 답변이다. 프랑스 대혁명에 대해 괴테는 양가적 생각을 갖고 있었다. 한편에서는 낡은 체제, 즉 절대군주제의 극복에 적극 동의했지만, 다른 한편에서는 혁명의 급진적 전개 과정을 크게 우려했다. 이러한 판단은 독일 부르주아지 계급으로 태어나 일찍이 예술적 · 정치적 성공을 거둔 그의 삶을 돌아볼 때 자연스러운 것이었다.

『파우스트』가 위대한 것은 이런 양가적 판단에도 불구하고 괴테가 새로운 시대에 걸맞은 새로운 인간형을 창조했다는 데 있다. 모더니티란 한마디로 신이 아닌 인간이 주인인 시대, 인간이 신이 되려고 한 시

대다. 문제는 인간이 전지전능한 존재가 아니라는 사실이다. 그렇다면 우리 인간은 어떻게 살아가야 할까? 파우스트가 벌이는 모험은 바로 이 질문에 대한 답을 찾는 과정이었다.

괴테가 제시한 답변은 삶이라는 게 결코 완성될 수 없다는 것이다. 삶의 진정한 의미가 완성된 결과에 있는 게 아니라 완성을 향해 가는 과정에 있음을 주인공 파우스트는 새롭게 얻은 삶의 마지막에 가서야 비로소 깨닫게 된다. 유토피아는 주어진 게 아니라 만들어가야 하는 것이라는, 바로 그러한 노력과 분투의 과정에 최선을 다하는 게 새로운 시대정신이자 인간정신이라는 사실이, 괴테가 우리에게 전하려고 한 메시지일 것이다.

문제는 현재다. 괴테가 꿈꿨던 모더니티에 담긴 '과정으로서의 유토피아'가 이제 역사의 한 순환을 마감하고 있다. 모더니티는 우리 인류에게 새로운 사회를 열어왔지만, 동시에 새로운 도전을 안겨주고 있다. 그 도전은 전쟁·불평등·인간소외·환경파괴 등과 같은 그늘이며, 이러한 그늘을 넘어서는 것은 현재 인류 사회에 부여된 가장 중대한 과제다.

내가 주목하려는 것은 2014년 현재 우리 사회에 부여된 이중적 과제다. 그 하나가 일국적 차원에서 산업화와 민주화를 넘어 복지국가로 나아가는 모더니티의 '완성' 과제라면, 다른 하나는 지구적 차원에서 모더니티의 그늘을 넘어서는, 지속 가능하고 실현 가능한 인간적 사회를 열어야 하는 모더니티의 '극복' 과제다. 문학평론가 백낙청이 일찍

이 말한 '모더니티의 이중 과제'에 대한 탐구는 여전히 유효한 인문·사회과학과 예술의 사명이다.

"소중한 친구여, 모든 이론은 회색이라네.
그러나 삶의 황금 나무는 초록색이지."

『파우스트』에 나오는 가장 유명한 언명 중 하나인 메피스토펠레스의 말이다. 이 말에는 그 어떤 이론과 사상, 시대정신이라 하더라도 삶에 선행할 수 없다는 의미가 담겨 있다. 과연 이 땅의 인문·사회과학자는 물론 예술가들은 한국 사회가 직면한 모더니티의 이중 과제에 어떤 생각을 펼쳐 보일 수 있을까? 우리는 좀 더 삶으로, 현실 속으로, 그리고 시대의 과제 앞으로 당당히 걸어가 그 아픔과 고통을 함께해야 하는 것은 아닐까? 나를 포함한 인문·사회과학자는 물론 예술가들의 우리 시대에 대한 '성찰적 반성'이 더없이 중요한 시간이다.

2014. 2. 18

3

신자유주의의 극복을 위하여

음악

빗방울이 떨어지려나 들어봐 저 소리

아이들이 울고 서 있어 먹구름도 몰려와

자, 총을 내리고 두 손 마주잡고

힘없이 서 있는 녹슨 철조망을 걷어버려요

김민기, 〈철망 앞에서〉

DMZ 기행과
한반도 평화

김민기 [*] 〈철망 앞에서〉

2009년 경제 주간지 『이코노미스트』에 DMZ와 민통선 기행기를 연재한 적이 있다. 인천시 강화의 서부전선에서 강원도 고성의 동부전선에 이르는 분단의 현장을 찾아갔다.

　1953년 7월 27일 휴전협정에 따라 한반도에는 남한과 북한의 접촉선을 군사분계선으로 하고, 그 지점부터 동일하게 2킬로미터씩 물러나 비무장지대를 두었다. 148마일의 휴전선이 그어진 것이다. 그리고 1954년 2월, 미국 육군사령관의 직권으로 휴전선 일대의 군사작전과 군사시설 보호, 보안 유지를 위해 남방한계선 바깥으로 5~20킬로미터의 보이지 않는 선을 그어 민간인의 출입을 통제했다. 이 선이 바로

[*] 1951년생. 1970년대 이후 활동한 대표적인 민중가수이자 작곡가다. 주요 앨범으로는 《김민기 1집》, 《김민기 2집》, 《김민기 3집》, 《김민기 4집》 등이 있다.

민간인 출입통제선, 즉 민통선이다.

이 기행에서 첫 번째로 찾아간 곳은 경기도 김포와 인천시 강화였다. 그 가운데 특히 인상적이었던 곳은 북한 땅과 마주보는 강화도 북단 승천포였다. 승천포는 고려 고종이 개경을 떠나 강화로 천도할 때 도착한 포구다. 그 옛날 포구자리 앞 언덕 아래에 고종의 도착과 대몽 항쟁을 기념하는 비석이 외롭게 서 있었다. 거기서 몇십 미터 떨어진 곳에는 휴전선임을 알리는 철망이 길게 이어져 있었다. 논둑길을 터벅터벅 걸어가 철망 앞에 서서 좁은 바다 너머 북한 산야를 바라봤다. 그때 떠오른 노래가 김민기의 〈철망 앞에서〉였다.

> 내 마음에 흐르는 시냇물 미움의 골짜기로
> 물살을 가르는 물고기 떼 물 위로 차오르네
> (......)
> 이렇게 가까이 이렇게 나뉘어서
> 힘없이 서 있는 녹슨 철조망을 쳐다만 보네

김민기는 이 곡을 1992년에 만들고, 장필순, 한동준과 함께 불러 이듬해 《김민기 2집》에 발표했다. 윤도현밴드가 이 곡을 김윤아, 김경호, 김장훈, 박기영, 박완규, 임현정과 함께 리메이크하여 1999년에 발매한 4집 《한국 Rock, 다시 부르기》에 수록하기도 했다. 2000년 제1차 남북 정상회담이 열린 후 김민기와 윤도현밴드의 이 노래가 내게는 각

별한 의미로 다가왔다.

김민기는 1970년대 이후 우리 사회를 대표하는 민중가수다. 이제는 고전이 된 그의 〈상록수〉, 〈아침 이슬〉 등은 민주화 세대를 상징하는 노래다. 〈상록수〉는 2009년 고 노무현 대통령을 마지막으로 보내는 영결식장에 울려 퍼지기도 했다. 1970년대에 주로 발표된 김민기의 노래는 민주화 시대에 만들어진 민중가요들과 비교할 때 훨씬 부드럽고 서정적이다. 그래서인지 더 긴 생명력을 갖는 듯하다.

김민기의 〈철망 앞에서〉를 이야기하는 것은 철망을 사이에 두고 대치하는 남한과 북한의 군사적 긴장이 최근 다시 고조됐기 때문이다. 우려했던 대로 2013년 2월 12일 북한은 제3차 핵실험을 강행했다. 한반도를 또다시 위기로 몰아넣은 북한의 태도는 비난받아 마땅하다.

주목할 것은 이번 3차 핵실험이 주는 의미는 앞선 실험들과 사뭇 다르다는 점이다. 문정인 교수가 주장하듯이 북한이 고농축 우라늄탄까지 만들 수 있다는 의심이 근거를 갖게 됐고, 따라서 미국의 핵과학자 지그프리드 헤커 박사가 말한 3 No's^{No more bomb, No better bomb, No export} 정책에 주력하는 새로운 차원의 대북정책을 검토해야 할 상황이 됐다.

2013년 2월 25일 출범한 박근혜 정부에게 북핵위기에 대한 대처는 침체에 빠진 경제의 활성화와 더불어 집권 1년의 가장 중요한 과제로 부상한 셈이다. 북한이 추진한 일련의 핵실험 과정을 돌아보면, 진보적 햇볕정책이든 보수적 강압정책이든 모두 책임을 면하기는 어려워 보인다. 한 정책을 추진하는 데 의도 못지않게 중요한 것은 그 결과다.

어떤 정책이더라도 선과 악의 신념윤리보다는 결과의 득실에 대한 책임윤리를 우선시해야 하기 때문이다.

한반도에서 평화 공존을 모색하는 과정은 일종의 고차방정식을 푸는 것과 같다. 북핵문제로 얽혀 있는 남북관계와 북미관계에 '한·미·일' 대 '북·중·러'의 대결구도가 지정학地政學적으로 결합돼 있고, 지경학地經學적으로는 미·중 2강 구도로 이어지는 세계경제의 대전환이 중첩돼 있다. 이러한 현실은, 북핵위기의 해결이라는 당면 과제는 물론 평화체제 구축 및 민족 통일이라는 장기적 과제를 특정 국가가 일방적으로 주도할 게 아니라 다자적 틀에서 해결해야 함을 함축한다.

내가 강조하려는 것은 대북정책에서 일종의 '제3의 길' 또는 '시민적 관점'이 요구된다는 점이다. 제3의 길이란 포용정책과 강압정책을 모두 넘어서는 것을, 시민적 관점이란 시민의 안전을 최우선시하는 것을 뜻한다. 시민적 관점에서 현재 시급한 것은 시민 다수를 불안하게 하는 전쟁 위험의 억지와 이를 위한 안정적 평화체제의 구축이다. 시민 다수가 원하는 것은 기존 프레임의 관성적 옹호가 아니라 현실적 안보와 이상적 평화를 동시에 성취할 수 있는 새로운 한반도 정책 프레임의 구축이다.

비무장지대와 민통선 기행에서 잊을 수 없는 곳 중의 하나는 철원 성재산 관측소였다. 관측소에서 비무장지대 안을 내려다보니 거기엔 평강으로 가는 5번 국도가 있었다. 경상남도 마산에서 출발해 춘천과 화천을 거쳐 철원까지 이어진 5번 국도의 노란 흙길이 푸르른 비무장

지대를 배경으로 선명히 눈에 들어왔다. 길이 저렇게 이어져 있는데도 발길은 철망으로 끊어졌다는 데 생각이 미치자 새삼 분단의 현실을 다시 자각하게 됐다.

> 빗방울이 떨어지려나 들어봐 저 소리
> 아이들이 울고 서 있어 먹구름도 몰려와
> 자, 총을 내리고 두 손 마주잡고
> 힘없이 서 있는 녹슨 철조망을 걷어버려요

김민기는 분단의 현실을 아이들의 울음으로, 새로운 평화는 녹슨 철망을 걷어내는 행위로 표현한다. 평화란 무엇인가. 성재산 관측소에서 생각한 게 있다면 그것은 길을 잇는 일이다. 길이 있으되 저렇게 끊어진 길을, 녹슨 철망을 걷어내어 다시 잇는 것, 그 길을 통해 사람이 걸어가고 또 걸어오도록 하는 게 진정한 평화일 것이다.

한반도 평화체제 구축은 이상적 기획이 아니다. 그것은 우리의 생존이 걸린 실존적 기획이자 우리의 미래를 좌우하는 현실적 목표다. 앞선 정부들의 경험을 돌아볼 때 문제 해결이 결코 쉽지 않겠지만, 정부의 사려 깊고 실효성 있는 대북정책을 기대하고 싶다.

2013. 3. 12

신자유주의의
극복을 위하여

U2* 〈I Still Haven't Found

 What I'm Looking for〉

2013년 4월, 내 시선을 끈 뉴스의 하나는 전 영국 총리 마거릿 대처의
사망이다. 대처의 사망은 2008년 미국발 금융위기로 시작된 신자유주
의의 위기를 다시 한 번 돌아보게 한다. 대처는 신자유주의를 상징하
는 정치가다. 1980년대 이후 환호와 증오를 동시에 받아온, 사회과학
연구자들은 물론 적지 않은 시민들을 고뇌하게 만들어온 신자유주의
란 무엇인가?

　이론적으로 신자유주의는 자유주의의 새로운 버전이다. 고전적 자
유주의가 정치적 자유와 경제적 자유를 중시했다면, 신자유주의는 국

* 보노Bono와 디 에지The Edge가 주도하는 아일랜드 록그룹이다. 1980년 앨범 《The Boy》로 데뷔했
고, 〈With or Without You〉, 〈I Still Haven't Found What I'm Looking for〉가 실린 앨범 《The
Joshua Tree》를 발표해 세계적으로 유명해졌다.

가의 개입에 맞서서 시장에서의 자유를 무엇보다 우선시한다. 시장에서의 자유가 경쟁 메커니즘에 의해 보장된다는 점에서 경쟁은 신자유주의의 기본 원리이자 자본주의의 생산 및 재생산을 담당하는 조정원리를 이룬다.

신자유주의 아래에서 경쟁은 지고지순의 미덕으로 간주되며, 무한경쟁은 생존을 위한 필수조건으로 승인된다. 국가의 과도한 개입이 낳은 비효율성을 제거하고 시장 메커니즘을 정상화하면 생산과 분배의 효율성을 제고할 수 있다는 논리가 신자유주의의 핵심 아이디어다.

역사적으로 신자유주의는 복지국가의 '국가의 실패'를 대신해 등장한 발전 전략이다. 신자유주의를 적극 채택한 사례로는 1980년대 영국의 대처리즘과 미국의 레이거노믹스가 꼽힌다. 특히 영국의 대처 정부는 세금 감면, 규제 완화, 민영화, 사회보장기금 삭감 등의 정책을 통해 국가의 시장 개입을 최소화하는 전략을 추진했다. 이러한 전략은 1970년대 중반 이후 진행된 포스트포디즘Post-Fordism이라 불리는 자본주의 유연화 모델과 결합하여 침체된 경기를 회복시키는 데 어느 정도 가시적 성과를 가져왔다.

딱딱한 이야기가 길어졌다. 대처의 사망 소식을 접하면서 1980년대 신자유주의의 핵심 논리와 역사적 등장을 자연 떠올리게 됐다. 1980년대는 개인적으로도 잊을 수 없는 시절이었다. 전반부에는 서울에서 학부와 대학원을 다녔고, 후반부에는 독일에서 사회학 공부를 이어갔다. 영국의 대처 정부와 독일의 콜 정부가 추진하던 신자유주의를 직접 목

도할 수 있었기에 대처의 사망 소식은 당시 내가 가졌던 상념들을 돌아보게 했다.

1980년대 후반 독일 대학은 1968년 68혁명의 분위기가 적잖이 퇴조하고 신자유주의가 절정에 달하면서 혼돈스러운 풍경을 보여줬다. 한편에서는 새롭게 부상한 녹색당에 대한 지지가 꽤 있었지만, 다른 한편에서는 대학 사회도 과도한 경쟁 논리를 강조하면서 자유와 진리 탐구라는 특유의 활력을 상실해가고 있었다. 그런 혼란스럽고 모순적인 상황 속에서 나를 포함한 학생들에게 큰 위안을 안겨준 것 가운데 하나가 아일랜드 출신의 록그룹 U2의 노래들이었다.

U2가 1987년에 발표한 《The Joshua Tree》는 팝 음악 역사에서 기념비적 앨범이다. 놀라운 판매량을 기록했을 뿐만 아니라 그들이 보여준 사회비판적 태도는 젊은 세대로부터 절대적 지지를 얻었다. 당시 록음악이라고 해서 모두 비판적 색채를 띠지도 않았고, 클래시처럼 U2보다 급진적인 펑크록 그룹들도 있었다. U2가 특히 관심을 모은 것은 뜻깊은 가사와 록 특유의 연주에 있었다.

《The Joshua Tree》에는 사랑과 신앙에서 사회 비판에 이르기까지 다양한 곡들이 담겨 있다. 〈With or Without You〉는 발표된 지 20여 년이 지났지만 요즘도 음악방송에서 가끔 들을 수 있다. 내가 가장 좋아했던 노래는 〈I Still Haven't Found What I'm Looking for〉다. 인권과 환경 등 다양한 사회운동에도 적극 관심을 보여온, U2를 대표하는 보노는 이 곡이 기독교 신앙에 관련된 곡이라고 말한 바 있지만, 그

제목에 담긴 다의적 의미는 신자유주의의 황량한 현실에 내동댕이쳐진 젊은 세대에게 큰 공감을 불러 모았다.

국가의 실패에 따른 시장의 복권을 부각시킨 신자유주의 전략은 1990년대에 들어와 한계에 직면했다. 사회보장의 축소는 소득분배를 악화시키고, 노동시장 유연화는 고용불안 및 실업을 증대시킴으로써 신자유주의 정부들의 정치적 정당성을 약화시켰다. 주목할 것은 1990년대 중반 이후 영국의 블레어 정부 등 여러 국가에서 새로운 중도진보 정부가 등장했지만, 이들 역시 신자유주의로부터 그렇게 자유롭지 못했다는 사실이다. 신자유주의 모델이 세계화의 물결을 타고 지속적으로 큰 영향력을 행사했기 때문이다.

이러한 신자유주의가 구조적 위기에 직면한 것은 2008년 미국발 금융위기를 통해서다. 하지만 이후 최근까지 진행된 상황이 그렇게 간단하지는 않다. 미국발 금융위기를 평가하는 시각은 이중적이다. 한편에서는 미국식 금융체제의 한계가 여지없이 드러났다고 본 반면, 다른 한편에서는 신자유주의의 종언이 시작됐다는 주장이 제기돼왔다. 전자의 이슈에 대해선 어느 정도 공감대가 형성됐는데, 보수와 진보를 막론하고 금융자본에 대한 규제를 강화해야 한다는 의견으로 수렴돼왔다. 하지만 후자에 대해선 견해가 엇갈린다. 진보주의자들은 신자유주의의 몰락이 자명하다고 주장하는 반면, 보수주의자들은 그 주장이 선부르다고 평가한다.

하나님의 나라가 올 거라고 믿어

그러면 모든 색깔이 하나가 될 거야

하나가 될 거야

그래 나는 여전히 달리고 있어

(……)

나는 아직도 내가 찾는 것을 발견하지 못했어

　대처의 사망 소식에 오랜만에 〈I Still Haven't Found What I'm Looking for〉를 들어봤다. U2가 꿈꾸는 하나님의 나라는 개인적으로 믿음이 더욱 두터워진 세계인 동시에 사회적으로는 자유와 평등이 실현된 세계일 것이다. 경쟁 메커니즘이 가져오는 효율성을 부정하고 싶지는 않다. 그러나 신자유주의가 인간성을 파괴하고 양극화를 심화하는 것이라면, 이를 대체할 수 있는 지속 가능하고 실현 가능한 대안적 발전 모델을 구체화하는 것은 더 이상 미룰 수 없다. 우리 인류는 이제 신자유주의를 과감히 극복할 때가 됐다.

2013. 4. 30

연보라 코스모스를
안고 가는 어머니

장세정 *

⟨울어라 은방울⟩

두 개의 기억으로 이야기를 시작하고 싶다. 하나는 서울 시내에 관한 기억이다. 요즘 젊은 친구들은 거의 쓰지 않지만 우리 세대가 즐겨 말하는 시내란 사대문 안을, 특히 세종로 사거리에서 동대문까지의 종로를 중심으로 한 지역을 지칭한다. 내가 시내로 진출한 때는 재수생 시절이었다. 인왕산 아래 자락에서 시작해 경복궁, 인사동, 탑골공원, 보신각, 명동, 그리고 남산 아래 자락까지 무던히도 돌아다녔다.

다른 하나는 삼선교에 관한 기억이다. 내가 다녔던 돈암동 용문중학교에서 가까운 삼선교는 아버지와 어머니가 해방 직전 할머니, 할아버지를 모시고 신혼살림을 차렸던 곳이다. 경기도 양주의 시골 출신인

* 1921~2003. 1937년 ⟨연락선은 떠난다⟩로 데뷔한 가수다. 대표곡으로는 ⟨잘 있거라 단발령⟩, ⟨울어라 은방울⟩, ⟨고향초⟩ 등이 있다.

어머니 눈에 비쳤던 식민지 시대 말기의 삼선교 풍경을 어릴 적에 더러 듣곤 했는데, 전차와 다방과 유성기가 주는 한편의 새로움과 태평양 전쟁의 전시체제가 주는 다른 한편의 공포 속에서 어머니가 느끼셨을 놀라움과 두려움을, 나중에 사회학을 공부하면서 이따금 생각하곤 했다. 어머니의 삼선교 이야기는 모더니티를 때로는 옹호하고 때로는 비판하는 나의 양가적인 태도에 무의식적으로 상당한 영향을 미쳤다.

> 해방된 역마차에 태극기를 날리며
> 누구를 싣고 가는 서울거리냐
> 울어라 은방울아, 세종로가 여기다
> 삼각산 바라보니 별들이 떴네

어머니는 노래 듣기를 좋아하셨다. 시골에서 채마밭을 돌보실 때도, 도시로 이사 나와 가사를 도맡아 하실 때도 대중가요를 즐겨 듣거나 흥얼거리셨다. 어머니가 좋아하셨던, 1948년 김해송이 쓴 곡에 조명암이 노랫말을 붙이고 장세정이 불렀던 〈울어라 은방울〉의 1절이다. 요즘도 세종로 인근에 약속이 있어 누군가를 기다릴 때면 나도 모르게 삼각산을 한두 번 바라보게 된다. 20대 초반의 어머니가 갖고 계셨을 그 어떤 느낌과 정서가 살아 있는 듯해 내게는 애틋한 곡이다.

10대와 대학생 시절에 여느 아이들처럼 나 역시 팝송에 열광했다. 『월간팝송』을 매달 사 보았고, 용돈을 받으면 당시 '빽판'이라고 불리

던 음반을 부지런히 사 모았다. 1985년 어머니가 돌아가신 다음에 가끔 스스로에게 던진 질문은 아들 방에서 끝없이 들려오던 밥 딜런의 포크, 마일스 데이비스의 재즈, 킹 크림슨의 프로그레시브, 다이어 스트레이츠의 뉴 웨이브를 어머니는 어떻게 생각하셨을까 하는 것이었다.

내가 주목하고 싶은 것은 어떤 예술양식이든 그것이 갖는 사회적 의미다. 문학이든, 음악이든, 미술이든, 아니면 영화든 우리가 예술을 감상하는 것은 그것을 통해 공감과 위안을 얻는 데 일차적인 의미가 있다. 그리고 이 위안과 공감을 통해 타자들과 명시적·묵시적 대화를 나눌 수 있다는 데 예술의 사회학적 의미가 놓여 있다. 고등학생과 대학생 시절 저녁 늦게 학교에서 돌아와 보면 방 안에 어지럽게 널려 있던 음반들이 자기 케이스에 언제나 가지런히 꽂혀 있었다. 어머니가 정리해놓으신 것이었다.

> 자유의 종이 울어 팔일오는 왔건만
> 독립의 종소리는 언제 우느냐
> 멈춰라 역마차야, 보신각이 여기다
> 포장을 들고 보니 종은 잠자네

〈울어라 은방울〉의 2절이다. 이 노랫말에는 두 가지 버전이 있다. 어머니가 부르시는 노래에서는 이 구절을 들을 수 있었지만, 한국전쟁 이후 리메이크된 곡에는 빠져 있다. 그 이유는 이 가사를 지은 조명암

(본명 조영출)이 월북 인사였기 때문이다. 민주화 시대에 와서야 원래대로 불리기 시작한 이 노랫말에는 해방 이후의 답답한 현실에 대한 안타까움이 담겨 있다. 어머니의 20대 시절에는 미군정, 남한과 북한의 건국과 분단, 그리고 한국전쟁이 펼쳐졌다. 사회학 연구자로서 나는 텍스트를 통해 현대사를 배웠지만, 어머니는 온몸과 마음으로 그 시대를 견뎌내고 살아오셨다.

대학에 합격한 직후 어머니와 둘째 형님과 함께 이제는 없어진 종로 2가 양우당 서점에 와서 입학 기념으로 책을 선물받고 보신각 옆에서 점심을 먹은 적이 있었다. 어머니가 좋아하셨던 또 다른 노래인 현인이 부른 〈서울야곡〉을 보면 "보신각 골목길을 돌아서 나올 때엔 찢어버린 편지에는 한숨이 흘렀다"라는 구절이 있다. 재수생 시절 무던히도 돌아다닌 탓에 보신각 주변을 누구보다 잘 알고 있었지만, 그때 어머니는 두 아들에게 보신각 타종에 대해 다정히 이야기해주셨다. 어머니의 소녀같이 환한 표정이 여전히 눈에 선하다.

연보라 코스모스 앙가슴에 안고서
누구를 찾아가는 서울 색시냐
달려라 푸른 말아, 덕수궁이 여기다
채찍을 휘두르니 하늘이 도네

더러 마음이 어수선해지면 듣게 되는 이 노래에서 가장 좋아하는 마

지막 3절이다. 자크 라캉에 따르면, 어머니와 아이의 관계는 대상에 대한 원초적 체험을 이룬다. 내가 타자와 시민들에 대한 진정하고 일관된 사랑을 가장 가치 있는 일이라고 생각하면서 살아왔다면, 그것은 어머니가 내게 선사한 가장 소중한 선물이다. 나를 향한 어머니의 순정한 사랑의 기억은 이제까지 나를 움직여온 힘의 가장 중요한 원천이었다.

이 구절을 내가 유독 좋아하는 까닭은 어머니의 풋풋하고 싱그러운 20대가 담겨 있기 때문이다. 이 구절을 들을 때마다 격동의 현대사 속에서 연보라 코스모스를 가슴에 안고 삼선교와 세종로와 보신각과 덕수궁을 걸어가셨을지도 모르는 어머니의 모습, 한 남자의 아내와 여섯 아이의 어머니이기 전에 한 인간이자 여성으로서의 어머니의 정체성을 자연스레 생각하게 된다. 그리고 동시에 전근대적·가부장적 권력이 얼마나 많은 이 땅의 어머니들의 삶과 정체성을 억눌러왔는지 또한 생각하지 않을 수 없다. 양성평등은 이제 지나칠 수 없는, 헌신과 희생이라는 이름으로 더는 유보할 수 없는 소중한 민주적 가치임은 두말할 필요가 없다.

우 씨 성에 종 자, 순 자. 어머니의 이름이다. 어머니라는 보통명사가 아닌 당당한 자기 이름으로 불려야 하는 우종순 여사. 이제는 저세상에 계시지만 어버이날을 맞이해 다시 한 번 말씀드리고 싶다. 당신을 진정으로 사랑했고, 사랑하고 있음을.

2013. 5. 14

153

다른 생각과 문화가
교차하는 국경

루시드 폴[*] 〈국경의 밤〉

아하, 무사히 건넜을까.

이 한밤에 남편은

두만강을 탈없이 건넜을까?

저리 국경 강안江岸을 경비하는

외투 쓴 검은 순사가

왔다ー 갔다ー

오르명 내리명 분주히 하는데

발각도 안 되고 무사히 건넜을까?

[*] 1975년생, 1997년 록밴드 '미선이'를 결성해 데뷔한 가수이자 작곡가다. 주요 앨범으로는 1집 《Lucid Fall》, 2집 《오, 사랑》, 3집 《국경의 밤》 등이 있다.

김동환의 장시 「국경의 밤」은 이렇게 시작한다. 1925년에 발표된 이 작품은 당시 국경을 이룬 두만강 풍경을 생생히 전달한다. 식민지 시대에 두만강에서 소금 밀수출로 살아가던 한 부부의 애잔한 삶과 사랑을 다룬 이 시는 우리나라 현대시에 이야기를 도입한 최초의 작품으로 꼽힌다.

고등학생 시절 이 시를 읽으면서 생각해본 게 '국경'이라는 말이다. 그때 나로서는 국경이라는 말이 주는 느낌을 온전히 실감하기 어려웠다. 육로가 휴전선으로 가로막혔기에 비행기를 타거나 배를 타야만 다른 나라의 영토 안으로 들어갈 수 있었기 때문이다.

국경은 나라들 사이의 영토적 경계다. 이 경계에 놓인 '국경도시'는 자기 나라의 사회와 문화뿐만 아니라 이웃 나라의 사회와 문화에서도 작지 않은 영향을 받는다. 그래서 국경도시에는 그 나름의 독특한 분위기가 있다. 국경이라는 말을 실감한 것은 멕시코와의 경계에 있는 미국 샌디에이고나 독일, 프랑스와의 국경에 있는 스위스 바젤을 방문했을 때였다.

특히 바젤은 국경이라는 말이 주는 느낌의 실체를, 독일풍 문화와 프랑스풍 문화가 공존하는 국경도시의 독특함을 확연히 깨닫게 했다. 바젤은 근대 유럽을 주도해온 지식인들의 도시다. 프리드리히 니체, 카를 융, 그리고 누구보다도 르네상스의 지적 거인인 에라스무스가 바젤 대학에서 가르쳤다. 네덜란드 출신인 에라스무스는 여러 나라의 국경 위에서 활동한, 국경을 넘어선 근대 벽두의 세계주의자였다.

바젤과 더불어 기억에 남는 또 하나의 스위스 도시가 로잔이다. 국제기구 및 위원회 본부가 많은 스위스의 다른 주요 도시들이 그러하듯 로잔 역시 국제올림픽위원회[IOC] 본부 등이 있는 유서 깊은 국제도시다. 로잔이 내게 각별하게 느껴지는 것은 한 가수의 노래 때문이다. 루시드 폴이 부른 〈국경의 밤〉이다. 개인적으로 루시드 폴을 전혀 모른다. 그가 로잔연방공과대학에서 공부를 마치고 돌아와 가수 활동을 하고 있다는 게 내가 아는 전부다. 2007년에 나온 3집 앨범 《국경의 밤》에 실려 있는 이 곡은 그가 유학 중에 발표한 것이다.

　　너의 어깨에 나의 손을 올리니
　　쑥스럽게도 시간은 마냥 뒤로 흘러가
　　시간 없는 곳에서 정지한 널 붙잡고
　　큰 소리 내지 않으며 얘기하고 있구나

　이렇게 시작하는 〈국경의 밤〉에 담긴 내용은 한 친구에 대한 회상으로 채워져 있다. 국경의 밤 풍경이라기보다 국경에서 맞는 밤에 떠오를 듯한 상념들을 노래한다. 음악은 그것을 만든 이들의 사회적·문화적 위치를 고려하면 이전과는 다른 새로운 울림, 새로운 의미를 획득하게 된다. 베르디의 오페라들을 이탈리아 통일운동과 연관시키거나 쇼스타코비치의 《재즈 모음곡》을 스탈린 체제와 연관시켜 들으면, 그 작품이 주는 울림은 이제까지와는 사뭇 다른, 미하일 바흐친이 말한

다성성^{多聲性}을 느끼게 한다. 루시드 폴의 〈국경의 밤〉도 마찬가지다.

> 앞으로 돌진하는 내 현실
>
> 전투하듯 우리 사는 동안에도
>
> 조금도 바꾸지 못한 네 얼굴
>
> 의젓하게 멀리 나를 보러 온
>
> 청년이 된, 그러나 내겐
>
> 소년인 내 친구, 그대여

친구가 멀리 있는 나를 보러 온 곳이 로잔인 듯한 상상을 불러일으키는 이 노랫말은 그 제목을 다시 한 번 돌아보게 한다. 국경이라는 낯선 공간은 떠나온 자리와 그곳에서의 삶과 우정을 회상하게 하고, 과거와 현재를 오가는 상념의 시간은 새삼 삶의 의미를 돌아보게 한다. 피아노 반주에 맞춰 읊조리듯 노래하는 이 곡은 국경에서 맞이하는 밤의 외로움과 그 외로움 속에서 떠올리는 우정의 소중함을 쓸쓸하면서도 정감 있게 전달한다.

〈국경의 밤〉을 들으면서 자연스레 생각하게 되는 것은 우리 사회에선 여전히 낯선 국경의 이미지와 그곳에서 느껴지는 어떤 의식이다. 루시드 폴은 쓸쓸함 속의 우정을 노래하고 있지만, 사회학 연구자인 내가 생각하게 되는 것은 일종의 '국경의식' 또는 '경계의식'이다. 국경의식 또는 경계의식은 서로 다른 생각과 문화가 공존하고 교차하는

일종의 '혼성 hybrid 의식'이다.

　이런 혼성의식에서 내가 주목하려는 것은 두 가지다. 첫째, 혼성의
식은 세계화의 진전과 함께 우리 사회에도 서서히 확산돼왔다. 특히
다문화 사회의 도래는 다양한 의식과 문화들이 접합되고 중첩되고 혼
융되는 경향을 강화시켜왔다. 나와 같은 부모 세대는 국경을 실감하기
어려웠지만, 이제 자녀 세대는 국경의 밤을 체험하고 노래할 수 있게
되었다.

　둘째, 이러한 혼성의식으로의 변화는 전통적인 민족주의와 맞서는
긴장 또한 안고 있다. 영국의 사회학자 스튜어트 홀이 강조하듯이 세
계화로 인해 민족 정체성은 약해지기도 하고, 그 반대로 강해지기도
하며, 또 새로운 혼성의 정체성이 등장하기도 한다. 요컨대 세계화 시
대에 다양한 의식과 정체성의 공존은 상이한 문화들 사이의 긴장을 증
대시키는 동시에 문화 전체를 풍부하게 만들기도 한다.

　　몇 년 만인지 둘이서

　　함께 도로를 달리던 밤

　　별처럼 반짝인

　　고단한 네 외로움, 네 사랑들

　　(……)

　　소년인 내 친구, 청년이 된

　　내겐 소년인 내 친구, 그대여

지금 〈국경의 밤〉을 다시 들어보고 있다. 그리고 김동환의 「국경의 밤」과 루시드 폴의 〈국경의 밤〉에 담긴 정서를 비교하고, 그 두 밤 사이에 놓인 거리를 생각해보고 있다. 시를 통해서든, 노래를 통해서든 정서 표현의 풍요로움은 좋은 사회로 가기 위한 중요한 문화적 조건이다. 루시드 폴이 연구자의 삶을 그만둔 것은 아쉬운 일이지만, 가수로서 시민들이 공감할 수 있는 노래를 앞으로도 더 많이 불러주기를 기대한다.

<div align="right">2013. 7. 23</div>

대중음악에 담긴
사회적 메시지

밥 딜런 * ⟨My Back Pages⟩

2013년 음악과 관련해 내 시선을 끈 기사들 중 하나는 미국의 대중 가수 밥 딜런 Bob Dylan에 관한 것이다. 록 뮤지션으로는 처음으로 밥 딜런이 미국 문예아카데미 명예회원이 됐다는 소식이었다.

미국 문예아카데미는 예술 분야의 명사들을 대상으로 한 일종의 '명예의 전당'이다. 시인 에즈라 파운드, 재즈 뮤지션 듀크 엘링턴 등이 종신회원이었고, 영화감독 마틴 스코세이지와 영화배우 메릴 스트립 등이 명예회원으로 가입돼 있다. 록 뮤지션으로서의 밥 딜런이 갖고 있는 위상을 보여준 작은 사건이었다.

돈 맥린이 1971년에 부른 노래인 ⟨American Pie⟩에서는 당시까지

* 1941년생, 1960년대 이후 저항음악을 대표해온 미국 가수이자 작곡가다. 주요 곡으로는 ⟨Blowin' in the Wind⟩, ⟨Knockin' on Heaven's Door⟩, ⟨Forever Young⟩ 등이 있다.

대중음악의 역사가 다뤄진다. 돈 맥린은 엘비스 프레슬리, 비틀스, 롤링 스톤즈에 이어 '그'가 제임스 딘의 코트를 입고 나타나 우리처럼 평범한 목소리로 노래를 불렀다고 회고한다. 그가 곧 밥 딜런이다. 〈Blowin' in the Wind〉와 〈Knockin' on Heaven's Door〉를 위시한 그의 노래들은 반전을 외치고, 평화를 노래하고, 인권을 옹호했다. 그는 주류문화에 맞선 '반反문화'의 아이콘이었다.

인간의 계통발생적 측면에서 볼 때 세대가 공유하는 집합적 정서가 만들어지는 시기는 대체로 10대 중·후반부터 20대 중·후반까지다. 시대적 상황과 동년배들과의 상호작용 속에서 형성되는 이 집합적 정서는 생애 내내 지속되는 경향이 있다. 민주화 세대, 신세대, '88만원 세대' 등 세대에 따른 이 집합적 정서는 그 세대의 정치의식 및 사회의식에 큰 영향을 미친다.

1960년대와 1970년대에는 밥 딜런, 1980년대와 1990년대 초·중반에는 스팅, 1990년대 후반 이후부터는 에미넴이 지구적 차원에서 세대에 따른 집합적 정서를 대표하는 가수일 것이다. 밥 딜런은 반전운동 등 신사회운동의 세대문화를, 스팅은 개인주의적 여피의 세대문화를, 에미넴은 좌절과 분노의 세대문화를 상징하는 것으로 보인다.

나는 10대였던 1970년대에 밥 딜런의 노래를 처음 들었다. 청바지와 통기타로 대표되던 당시 청년문화와 잘 어울리는 밥 딜런의 노래들을 자연스럽게 좋아하게 됐다. 그의 노래 가운데 가장 인상적인 곡은 1964년 발표한 앨범 《Another Side of Bob Dylan》에 실린 〈My Back Pages〉

다. 당시 스물네 살에 불과했던 밥 딜런이 자신의 지나간 시간을 돌아보는 이 곡은 삶과 사회에 대한 특유의 통찰을 보여준다.

얼빠진 편견이 설쳐대도
"모든 증오를 찢어버려"라고 난 외쳤어.
삶은 흑과 백이라는 거짓말이
머릿속에 맴돌았어. 난 꿈꿨어,
투사의 낭만적인 모습을.
어쨌든 그건 내게 깊게 뿌리내렸어.
그땐 정말 늙었는데, 지금 난 더 젊어졌어.

〈My Back Pages〉의 2절 가사다. 이 곡은 한편으로 1960년대 전반 격렬했던 미국 사회를 떠올리게 하면서도, 다른 한편으로는 개인의 삶과 공공의 정치가 가져야 할 보편적 의미를 돌아보게 한다.

음악사회학적 관점에서 보면, 음악가와 당대 사회는 결코 무관하지 않다. 예를 들어 베토벤의 교향곡이 절제와 균형의 고전주의를 강조한 근대 초기의 계몽주의적 이상을 드러낸다면, 밥 딜런의 노래는 1960년대 미국 사회의 현실을 고발하고 그 속에서 취해야 할 개인의 윤리적 태도를 고뇌한다.

내가 밥 딜런을 떠올린 까닭은 최근 우리 사회의 대중음악에 대한 우려 때문이다. 언제부턴가 대중음악은 너무 가벼워지고 지나치게 상

업화돼버렸다. 물론 노래가 좋으면 좋은 대로 즐기면 되지 무엇을 그렇게 따지느냐고 반문할 수 있다. 인간의 정서를 고급과 저급으로 나눠선 안 된다는 것을 모르는 바도 아니다. 하지만 사회적 맥락이 부재한 채 개인적 감정의 회로에만 머물러 있는 대중가요들을 들으면 뭔가 아쉬운 마음을 감추기 어려운 것 또한 사실이다.

누구는 내가 민주화 세대의 집합적 정서에 갇혀 음악의 사회적 역할을 너무 좁게 바라본다고 할지도 모른다. 젊은 세대가 보기에 밥 딜런 류의 노래들은 너무 무겁고, 훈계조로 가르치려고만 해서 따분할 수도 있다. 클래식이든, 대중음악이든 일차적으로 중요한 것은 정서적 공감대다. 이런 사실을 나 역시 부정하는 것은 아니지만, 참을 수 없는 가벼움으로 가득 찬 노래들을 들으면 아무래도 낯설게 느껴진다. 결국 나도 이렇게 '꼰대 세대'가 되는구나 하는 생각이 들면서도, 음악이 가질 수 있는 사회적 계몽성의 상실이 여간 안타깝지 않다.

교수인 척하는 이는

어리석다고 놀리기엔 너무도 진지하게

외쳐댔어, 학교에서

자유는 곧 평등이라고.

"평등", 나는 그 단어를 소리 내어 말했어,

결혼서약이라도 하듯이.

그땐 정말 늙었는데, 지금 난 더 젊어졌어.

〈My Back Pages〉의 4절 가사다. 여기서 밥 딜런이 노래하는 '자유가 곧 평등' Liberty is just equality 이라는 말은 국가와 시민사회를 공부하는 내게 여전히 중요한 의미를 안겨준다. 진정한 자유가 실현되기 위해서는 그 사회 구성원들의 삶의 조건이 가능한 한 평등해야 한다는 게 밥 딜런이 전달하려는 메시지일 것이다.

〈My Back Pages〉는 이후 여러 가수에 의해 리메이크됐다. 내가 가장 좋아하는 것은 1992년 밥 딜런의 데뷔 30주년을 기념하는 공연에서 여러 동료 및 후배와 함께 부른 곡이다. 로저 맥퀸, 톰 페티, 닐 영, 에릭 클랩튼, 조지 해리슨이 밥 딜런과 함께 이 곡을 열창한다. 이 가수들이 활약했던 시기에 젊은 시절을 보낸 이들에게는 지나간 시절에 대한 애틋한 향수를 느끼게 한다.

지금 나는 30주년 기념 앨범에 실린 〈My Back Pages〉를 들으면서 이 글을 쓰고 있다. 귀에 반복해 걸리는 것은 "그땐 정말 늙었는데, 지금 난 더 젊어졌어" I was so much older then, I'm younger than that now 라는 후렴이다. 물리적 나이는 더 들었지만 정신적 나이가 오히려 젊어졌다는, 밥 딜런이 20대 중반에 노래한 이 구절은 내 나이 오십을 넘어선 지금도 여전히 그 울림이 작지 않다. 나이가 들어가는 자연스러움을 부정할 필요도 없지만, 그 자리에 계속 머물러 있는 것은 정체가 아닌 오히려 퇴보를 의미하는 것일지도 모른다.

2014. 9. 17

유목사회의
도래

프란츠 슈베르트[*] 《겨울 나그네》

겨울이 시작됐다. 바람이 제법 차다. 해마다 이맘때쯤이면 듣게 되는 노래가 있다. 프란츠 슈베르트^{Franz Schubert}의 연가곡집 《겨울 나그네》^{Winterreise}다. 독일에서 유학을 해서인지 독일어로 된 《겨울 나그네》를 젊은 시절부터 자주 들어왔다. 《겨울 나그네》를 가장 잘 부른 가수는 바리톤 디트리히 피셔-디스카우가 꼽히는데, 나 역시 피셔-디스카우의 노래를 즐겨 들었다.

《겨울 나그네》는 24곡으로 이루어져 있다. 빌헬름 뮐러의 시에 곡을 붙인 이 연가곡은 고독과 비애로 가득 찬 작품이다. 첫 번째 곡은 〈밤 인사〉^{Gute Nacht}다. "이방인으로 왔다가 이방인으로 떠나네"로 시작하는

[*] 1797~1828. 19세기 낭만파를 대표하는 오스트리아 작곡가다. 주요 작품으로는 연가곡집 《아름다운 물방앗간의 처녀》, 《겨울 나그네》, 교향곡 〈미완성〉, 피아노 5중주 〈송어〉 등이 있다.

노래는 "내 발자국 소리가 들리지 않게 살며시 문을 닫으리. 지나는 길에 네 집 문 앞에 '좋은 밤'이라고 적으리. 얼마나 당신을 생각하고 있었는지 언젠가는 알 수 있도록"으로 끝을 맺는다.

《겨울 나그네》의 독일어 제목은 '겨울 여행'이다. 겨울 날씨에 걸맞은 우수로 가득 찬 노래들을 들을 때 생각하게 되는 것은 가곡집을 관통하는 슈베르트의 낭만주의다. 예술사에서 낭만주의는 근대를 연 고전주의의 뒤를 이어 등장한 양식이다. 낭만주의를 이끈 기본 동력은 주어진 현실을 거부하고 새로운 삶을 꿈꾸는 열정이다. 이러한 점에서 낭만주의는 여행과 잘 어울린다. 이곳이 아닌 다른 곳이라면 좋겠다는 열망은, 그곳이 다른 고장이든 나라든, 과거든 미래든 여행을 꿈꾸게 했고 또 그곳으로 떠나게 했다.

겨울이 성큼 다가온 요즈음 먼지 앉은 《겨울 나그네》 CD를 꺼내 들으면서 생각해보는 것은 이러한 낭만주의적 열정이 갖는 현재적 의미다. 한곳에 머무르지 않고 새로운 곳을 반복해 찾아 떠나는 여행의 현대적 개념이 '노마드'[nomad]다. 우리말로 '유목민'이라 옮기는 노마드는 19세기 낭만주의 시대뿐만 아니라 21세기에도 어울리는 인간형이다. 이 유목민들이 다수가 되는 사회가 다름 아닌 '유목사회'다.

유목사회는 최근 세계적 추세인 정보사회에 적합한 개념이다. 오늘날 현대사회의 특징을 포착하려는 다른 개념들, 예를 들어 '탈산업사회', '탈현대사회' 또는 '지구사회' 등과 비교할 때 유목사회는 사회 속에 놓인 개인의 변화를 주목한다는 점에서 설득력 높은 개념이다. 당장

우리 사회의 현실을 돌아볼 때 세계화와 정보사회의 진전으로 유목사회의 경향은 계속 강화돼왔다.

내가 주목하고 싶은 것은 이런 유목사회의 특성이 갖는 이중적 속성이다. 우리 사회에서 유목민은 두 가지 의미를 갖는 것으로 보인다. '피란민'과 '유랑민'이 그것이다. 피란민이 전쟁을 피해 멀리 옮겨간 사람들이라면, 유랑민은 일정한 거처 없이 이동하며 사는 이들을 말한다. 둘 사이에는 공통점과 차이점이 존재한다. 한곳에 오래 머물지 않는다는 게 공통점이라면, 피란민에겐 전쟁과 같은 외부의 영향이 두드러진 반면 유랑민은 새로운 목초지를 찾는 자발적 선택을 중시한다는 점이 다르다.

문제는 전자의 피란민 의식이 가져온 사회적 결과다. 지금 내가 살고 있는 이곳은 잠시 머물러 있는 공간이기에 공동체 전체의 이익을 고려하지 않은 채 삶을 철저하게 자기중심적으로 생각하는 게 피란민의 자의식이다. 사물과 현상을 이중 잣대로 마음 편히 이해하고, 실제적 지식 know-how 보다 사람을 아는 것 know-who 이 더 중요한 게 피란민의 문화다. 수단과 방법을 가리지 않고 화폐와 권력을 추구하며, 이를 위해 휴대전화에 빼곡히 입력된 전화번호들로 상징되는 '연줄망'을 극대화하는 게 피란민의 전략적 선택이다.

한국전쟁이 끝난 지 60여 년이 지났는데도 여전히 피란민처럼 살아가고 있는 게 현재 우리 사회의 현주소일지도 모른다. 문제는 한번 훼손된 공동체 의식을 복구하기란 결코 쉽지 않다는 데 있다. 공동체가 유지되기 위해선 명시적 규칙과 묵시적 규범을 준수해야 하는데도 규칙도, 규범도

목적이 아니라 수단으로 존재하는 현실이 여전히 되풀이되고 있다.

내가 강조하고 싶은 것은 이런 피란민 의식이 계속 존재하는 한 제대로 된 민주주의가 뿌리내리기 어렵다는 점이다. 민주주의는 제도인 동시에 문화다. 다른 이들의 생각과 판단을 존중하겠다는, 그들과 더불어 공존하고 살아가겠다는 의식, 다시 말해 알렉시스 드 토크빌이 일찍이 말한 '마음의 습관'은 성숙한 민주주의로 가는 문화적 조건이다. 이런 태도와 마음의 민주주의가 허약한 곳에서 제도로서의 민주주의는 정체되고 때로는 후퇴할 가능성이 존재한다.

어째서 나는 다른 나그네들이
택하는 길을 피해,
눈 덮인 바위산의
은밀한 오솔길을 찾을까?
(……)
나는 끝없이 방황을 계속하네,
휴식처를 찾아 쉴 사이 없이.
문득 내 눈앞에 꼿꼿이 서 있는
푯말을 하나 보네.
거기 내가 가야 할 길이 있네.
누구 하나 돌아온 사람이 없는 그 길이.

《겨울 나그네》의 스무 번째 곡인 〈푯말〉Der Wegweiser이다. 세상을 헤맨 주인공은 이제 새로운 여행을 알리는 푯말을 본다. 슈베르트가 이 연가곡을 작곡한 것은, 비록 그것이 고독과 우수로 가득 찬 길이라 하더라도, 끝없이 새로운 곳을 향하는 낭만주의적 열정에 공감했기 때문일 것이다. 끝없이 펼쳐진 이정표 앞에 서서 망설이고 서성거리다 결국 그 푯말이 가리키는 곳을 향해 걸어가는 게 우리 삶의 또 다른 모습이지 않을까?

지금 낭만주의적 열정을 일방적으로 지지하려는 게 아니다. 한곳에 머물렀던 정주민의 삶에서 유목민의 세계로 이동하는 것은 세계화와 정보사회의 진전을 고려할 때 이제는 지구적 수준과 일국적 수준에서 모두 거부하기 어려운 흐름이다. 이를 부정하기 어렵다면, 유목민의 정체성을 능동적으로 구성하는 것이야말로 현재 우리 인류에게 부여된 매우 중대한 자아의 기획이지 않을까?

오랫동안 정주문화를 유지해온 우리 사회에서 유목사회의 도래는 낯선 풍경이다. 분명한 것은 21세기 유목사회에 어울리는 인간 유형이 자기 이익만을 생각하는 피란민적 유목민은 아니라는 사실이다. 변화하는 세계에 따른 삶의 이동성을 승인하되 피란민적 의식과는 과감히 결별하는, 창조성과 연대성을 제대로 발휘할 수 있는 유목민적 의식을 일궈가야 할 과제 앞에 우리 사회는 서 있는 셈이다.

2013. 11. 26

171

한국적
개인주의의 등장

서태지와 아이들* 〈난 알아요〉

내가 공부하는 사회학이란 말 그대로 '사회'를 연구하는 학문이다. 사회학은 물론 정치학·경제학 등의 기초 사회과학이나 법학·경영학·행정학·복지학·신문방송학 등의 응용 사회과학 모두 근대 및 현대사회를 탐구하는 학문이다. 오래전 사회학을 처음 배울 때 가졌던 의문 중하나는 '사회社會란 무엇인가'였다. 한자의 의미로 보면 사회는 '사람들이 모여 있는 것'을 뜻한다.

'사회'를 의미하는 영어 단어는 '소사이어티'society, 프랑스어는 '소시에테'société, 독일어는 '게젤샤프트'Gesellschaft다. 이 말을 '사회'로 번역한이는 일본 학자들이다. 흥미로운 것은 네덜란드어를 포함한 이 말들을

* 1992~1996, 서태지, 양현석, 이주노가 결성한 그룹이다. 이들이 발표한 〈난 알아요〉, 〈하여가〉, 〈교실 이데아〉, 〈컴백홈〉 등은 젊은 세대에게 폭발적인 인기를 누렸다.

'사회'로 번역할 때 일본 학자들이 적잖이 곤혹스러워했다는 점이다. 이 말들에는 자율적 개인들이 맺은 계약의 의미가 담겨 있는 데 비해, 일본 전통사회에서는 개인을 독립된 주체가 아니라 가족 또는 국가의 구성원으로 인식했기 때문이다.

'사회'에 담긴 이런 개인과 계약의 의미는 서양 근대의 역사에서 개인주의가 갖는 중요성을 보여준다. 개인주의란 개인의 자율성과 책임을 중시하는 사상이다. 서양 근대사회의 성립은 이러한 개인주의의 발전과 함께 이뤄졌다. 개인주의는 자유주의의 등장을 자극했고, 이는 다시 서구 근대 자본주의와 민주주의의 성장을 가져왔다.

그렇다면 우리 사회에서 개인주의는 언제 본격화한 걸까? 어떤 사상이든 그것이 한 사회에 이식되고 토착화하는 데는 상당한 시간이 걸린다. 그리고 그 과정은 비약적이라기보다 점진적이다. 하지만 이러한 점진적 과정에서도 그것이 확산되고 심화하는 여러 계기가 나타나는데, 우리 사회의 개인주의에는 1990년대 초·중반 신세대의 등장이 매우 중요한 계기가 된 것으로 보인다.

1990년대 초반 우리 사회에서 주목할 만한 현상 가운데 하나는 신세대를 둘러싼 논쟁이었다. 1990년대에 들어와 신세대 담론이 부상한 데에는 민주화 시대가 열린 1987년 이후의 대내적 민주화와 대외적 탈냉전이 그 구조적 배경을 이뤘다.

하지만 이러한 배경 못지않게 중요한 것은 주체적 요인이었다. 1980년대 후반 이후 대학에 입학한 세대는 대량생산과 대량소비가 유기적으

로 결합된 1980년대 중반에 청소년 시절을 보낸 만큼 소비와 욕망에 익숙했을 뿐만 아니라, 민주화가 가져온 정치적 개방 속에서 개인주의와 자유주의 문화에 역시 익숙했다. '서태지와 아이들'은 바로 이 신세대와 청소년들의 우상이었다. 정신보다는 신체, 이성보다는 감성을 중시하는 서태지와 아이들의 노래는 이들에게 커다란 호소력을 가졌다.

> 난 알아요
>
> 이 밤이 흐르고 흐르면 Yo!
>
> 그대 떠나는 모습 뒤로 하고
>
> 마지막 키스에 슬픈 마음
>
> 정말 떠나는가
>
> 사랑을 하고 싶어 너의 모든 향기
>
> 내 몸 속에 젖어 있는 너의 많은 숨결

서태지와 아이들의 1992년 데뷔곡이자 대표곡인 〈난 알아요〉의 첫 구절이다. 랩과 감각적 가사, 경쾌한 멜로디와 리듬을 앞세운 이들은 단숨에 청소년과 젊은이의 우상이 됐다. 1960년대 이후 우리 대중음악사에서 서태지와 아이들의 등장에 필적할, 또 그만큼 대중적 관심을 모은 가수는 조용필을 제외하고는 없었다. 데뷔와 함께 이들은 곧 전설이 됐고, 이들의 일거수일투족은 젊은 세대의 문화에 큰 영향을 미쳤다.

내가 주목하려는 것은 서태지와 아이들로 상징되는 신세대의 '망탈

리테'^mentalité^다. 프랑스 역사학자 그룹 아날학파가 만든 용어인 망탈리테란 특정한 시대의 개인들이 공유하는 집단적 사고 및 생활방식, 다시 말해 집단적 무의식 또는 심성을 뜻한다. 이론적으로 망탈리테는 수백 년에 걸친 장기 지속의 역사를 통해 만들어진다. 하지만 우리나라처럼 사회 변동이 급격한 곳에서는 짧은 시간 안에 이뤄지는 망탈리테의 변화를 생각해볼 수 있다.

우리 사회에는 1950년대에 태어난 산업화 세대, 1960년대에 태어난 민주화 세대, 1970년대에 태어난 신세대의 망탈리테 등이 공존하는 것으로 보인다. 산업화 세대가 보기에 민주화 세대와 신세대는 같은 세대로 분류할 수 있겠지만, 이른바 386세대와 신세대의 망탈리테 사이에는 상당한 차이가 있다.

안타까운 것은 386세대와 비교해 신세대는 잊힌 세대라는 점이다. 1990년대 초반에 큰 화제를 모은 책 『신세대, 네 멋대로 해라』, 시집 『바람 부는 날이면 압구정동에 가야 한다』, 그리고 서태지와 아이들의 노래에서 볼 수 있듯이 신세대의 등장은 파격적이었지만, 1997년 외환위기로 인해 이내 사라졌다. 하지만 주체적 관점에서 보면, 1990년대 초·중반에 신세대가 구성한 집합적 정체성은 마음속에서 사라지지 않았다. 신세대 정체성의 핵심은 민주화라는 가치에 공감하면서도 그 엄숙하고 권위적인 방식은 거부하는 데 있었다.

이러한 정체성의 저류를 이룬 게 다름 아닌 개인주의였다고 나는 생각한다. 한 세대가 자신의 정체성을 구성하는 데 개인의 자율성을 양

도할 수 없는 핵심 가치로 받아들이고, 이성을 넘어서 욕망을 가진 존재로 스스로를 자각하는 것은 보수와 진보의 구분 못지않은 중요성을 갖고 있다.

현재적 관점에서 볼 때 신세대 문화에 내재한 개인주의에는 명암이 존재한다. 한편에서 이 개인주의는 1980년대 '큰 이야기'의 운동정치에 맞서서 '작은 이야기들'이라는 삶의 정치를 보여줬다. 하지만 다른 한편에서는 자율과 책임을 자각하는 시민적 개인주의라기보다 감성과 욕망을 소비하는 이기적 개인주의에 머물렀던 것으로 보인다. 자유주의와 민주주의가 제대로 뿌리내리기 위해서는 시민적 개인주의가 제대로 성숙해야 하는데, 신세대의 개인주의는 이런 시민적 개인주의로 나아가지 못한 채 1997년 외환위기로 이내 잊혔다.

최근 우리 사회에선《응답하라 1994》열풍이 불고 있다.《응답하라 1994》의 주인공들은 바로 이 신세대다. 모든 세대는 자기 시대의 주인공인 법이다. 우리 사회의 주역이 386세대에서 신세대로 바뀌어가는 현재, 신세대가 소환하는 1990년대가 어떤 시대였는지는 사회학적으로 매우 흥미로운 질문이다. 이 시대에 등장한 한국적 개인주의가 이후 어떻게 변하고 발전해왔는지에 대한 응답은, 시민적 개인주의와 이기적 개인주의가 극단적으로 공존하는 우리 사회의 현재를 이해하는 데 의미 있는 통로의 하나를 제공한다고 나는 생각한다.

2013. 12. 3

이중적 분단갈등을
넘어서

장일남* 　　　　　　　　 〈비목〉

성큼 겨울로 들어서는 이 계절이 되면 떠오르는 기억이 하나 있다. 강원도 화천에 있는 평화의 댐을 찾아갔을 때의 일이다. 이제까지 평화의 댐에 두 번 가봤다. 첫 번째는 오래전 춘천에서 대학교수를 하는 친구와 함께 바람을 쐬러 간 것이었고, 두 번째는 2009년 경제 주간지 『이코노미스트』가 기획한 비무장지대와 민통선 기행을 위해 몇 사람과 함께 취재하러 간 것이었다.

　오래전 친구와 함께 평화의 댐을 찾았던 때가 요즈음이다. 눈이 곧 내릴 것 같은 궂은 날씨에 우리는 춘천에서 화천으로 올라가 해산터널을 지나 평화의 댐까지 갔다. 깊은 산속에 돌연 나타난 거대한 댐은

*1932~2006, 뛰어난 가곡과 오페라를 만든 작곡가다. 대표적인 가곡으로는 〈기다리는 마음〉, 〈비목〉 등이, 오페라로는 〈왕자 호동〉, 〈춘향전〉 등이 있다.

다른 나라에 온 것과 같은 이국적 느낌을 안겨줬다. 더없이 편안해 보이는 우리 산야의 풍경 속에 놓인, 물을 가둬두지 않아 더욱 높아 보이는 댐의 위용은 말로 표현하기 어려운 낯섦과 낯익음을 동시에 느끼게 했다.

친구와 나는 댐 위쪽의 한구석에 있는 휴게소로 가서 캔커피를 사마셨다. 곧 눈이라도 뿌릴 듯한 날씨 때문에 서둘러 돌아오려는데 평화의 댐을 구경하러 온 초등학생들을 만났다. 더없이 해맑게 웃는 아이들은 양구에서 트럭을 타고 댐 구경을 하러 왔다고 했다. 한 아이는 추운 날씨인데도 사과를 베어 먹고 있었고, 다른 두 아이는 우리와 이야기를 나누면서도 자기들끼리 즐겁게 떠들고 있었다.

이 장면은 오랫동안 내 기억에 선명히 남았다. 깊은 산속이라 이른 어둠이 내리기 시작한, 곧 눈발이 쏟아질 것 같은 초겨울 오후, 아이들의 해맑은 목소리가 댐 저편 계곡에 부딪혀 메아리를 이루던 그 고적한 장면이 겨울이 오면 부지불식간에 떠오르곤 한다. 춘천으로 돌아가기 위해 주차장으로 걸어가는데 양구로 돌아가는 아이들이 트럭 뒤칸에서 우리를 부르며 손을 흔들어 인사하고 있었다. 바람이 제법 차서 추울 텐데 하는 생각과 함께, 멀어져가는 트럭을 바라볼 때 다시 한 번 느낀 낯섦과 낯익음은 기억에 선명한 흔적을 남겼다.

춘천으로 돌아가는 차 안에서 친구와 나는 이곳을 배경으로 만들어진 노래를 하나 떠올리고 같이 불렀다. 1967년 장일남이 작곡한 가곡 〈비목〉이었다. 〈비목〉의 가사는 이곳 화천 지역에서 군 생활을 하던 장

교 한명회가 썼다. 그는 평화의 댐에 가까운 백암산에서 무명용사의 녹슨 철모와 돌무덤을 발견하고 이 노랫말을 썼다고 한다.

초연이 쓸고 간 깊은 계곡, 깊은 계곡 양지 녘에

비바람 긴 세월로 이름 모를, 이름 모를 비목이여

먼 고향 초동 친구, 두고 온 하늘가

그리워 마디마디 이끼되어 맺혔네

이후 이 노래가 더러 생각나 들을 때면 평화의 댐을 찾아간 그 여행이 자연스레 떠올랐다. 서정적 가사와 차분한 멜로디가 잘 결합된 이 곡은 한때 TV 드라마에 쓰여 널리 알려졌지만, 한국전쟁의 아픔이 담겨 있는 노래다. 초연硝煙은 화약 연기다. 비목碑木은 묘비를 대신한 나무다. 노래를 들을 때마다 작사가 한명회가 비목을 발견한 당시의 쓸쓸하고 안타까운 풍경이 상상되기도 했다.

평화의 댐을 다시 찾은 것은 2009년 여름이었다. 역시 화천에서 해산터널을 지나 굽이굽이 이어진 산길을 내려갔다. 처음 찾아갔을 때와 달라진 게 있다면, 댐 아래에 있던 길로 갔던 옛날과는 달리 이제는 댐 위를 지나갈 수 있게 했다는 점이었다. 댐 가까이 서서 주위를 둘러보니 오래전 캔커피를 마시던 휴게소가 상류 쪽에 있었고, 그때에는 없던 비목공원이 새롭게 조성돼 있었다.

동료들과 함께 비목공원 쪽으로 걸어갔다. 아담하게 꾸며진 공원 안

에 있는 〈비목〉의 시비를 둘러보고 주차장으로 돌아오기 위해 계단을 오르는데 오래전 이곳에서 느꼈던 낯섦과 낯익음이 떠올랐다. 그때 비로소 그 낯익음은 바로 우리 산하의 풍경이 주는 편안함과 어린아이들의 해맑은 미소였고, 낯섦은 한국전쟁이 남긴 처연함이었음을 깨달았다. 우리 사회를 탐구하는 사회학 연구자로서 전쟁의 상흔과 분단의 현실에 마음이 착잡하지 않을 수 없었다.

지난 여행들을 돌아보는 것은 최근 우리 정치 및 시민사회의 현실 때문이다. 국가정보원의 불법 대선개입 사건으로 시작하여 1년 내내 이어진 정치적 교착 국면은 종교계의 대응으로 새로운 상황으로 나아가고 있다. 이 와중에 정권 퇴진을 요구한 천주교 전주교구의 시국미사에서 박창신 원로신부가 발언한 북방한계선[NLL]과 연평도 포격에 관한 이야기는 이념논쟁의 불을 다시 댕겼다.

연평도 포격을 정당화하는 듯한 박 신부의 발언은 포격 희생자 가족들의 마음을 헤아리지 못한 부적절한 언사였다. 연평도 포격은 민간인에 대해 군사적 공격을 감행한, 결코 일어나선 안 될 사건이었다. 하지만 이날 시국미사의 초점은 국가기관의 불법 대선개입에 대한 규탄에 있었다. 국회와 정부가 이 문제를 제대로 풀지 못했기 때문에 종교계가 나선 셈이었다.

우려스러운 것은 진상 규명, 책임자 처벌, 국정원 개혁을 이루어야 할 불법 선거개입 사건에 이념갈등이 중첩되면서, 대선이 끝난 지 1년이 다 되어가는데도 선거가 아직 끝나지 않은 듯한 상황이 이어져왔다

는 점이다. 그리고 그 갈등의 한가운데에는 '종북이냐, 아니냐'의 프레임이 놓여 있다. 종북은 북한 정권을 추종한다는 뜻이다. 다수의 진보세력이 반민주적 북한 정권을 비판하고 있는데도 진보세력을 종북세력으로 동일시하려는 종북 프레임은 불법 대선개입의 부당성을 회피하고 자신의 지지세력을 결집시키려는 것으로 볼 수 있다.

북한의 침략으로 시작된 한국전쟁은 분단체제를 공고히 했고, 이 분단체제는 남북갈등에 더하여 이제는 남남갈등까지 구조화해놓았다. 남북갈등과 남남갈등이 맞물려 있는 이러한 '이중적 분단갈등'은 세계사적 탈이념의 경향을 지켜볼 때 낯선 풍경이라 하지 않을 수 없다. 사회갈등을 '조정'해야 할 정치사회가 오히려 갈등을 '조장'하는 이러한 상황이 결국 자신의 정당성을 침해하는 결과로 돌아온다는 것을 정말 모르는 걸까?

이 글을 쓰면서 창밖을 보니 눈이 금방이라도 내릴 듯하다. 〈비목〉을 들으며 굽이굽이 산길을 올라 해산터널을 지나 평화의 댐을 다시 한 번 찾아가보고 싶은 시간이다.

2013. 12. 10

힙합과
서사의 시대

에미넴* 　　　　　　　　　〈Lose Yourself〉

예술을 이루는 두 요소는 내용과 형식이다. 내용이 예술가가 전달하려는 의미라면, 형식은 그 전달 방식을 말한다. 감상자의 시각에서 보면, 형식보다는 아무래도 내용에 더 관심이 간다. 하지만 한 작품 전체의 완성도를 생각할 때 형식은 내용 못지않게 중요하다. 아무리 훌륭한 메시지라 하더라도 전달하는 방법에 따라 그 효과의 크기가 달라지기 때문이다.

　음악은 형식에 따라 그 유형이 분명히 구분되는 예술 분야 중 하나다. 멜로디와 리듬, 하모니를 통해 인간의 감성 및 정서를 전달하는 음

* 1972년생, 1999년 《The Slim Shady LP》를 발표한 이후 큰 인기를 누려온 백인 래퍼다. 대표적인 곡으로는 영화 《8마일》의 사운드트랙 〈Lose Yourself〉를 위시해 〈Stan〉, 〈Love the Way You Lie〉 등이 있다.

악은 어떤 형식을 취하느냐에 따라 고전음악과 대중음악으로 나뉘고, 대중음악은 다시 재즈·팝·록 등으로 세분된다.

이 하위 분야들은 다시 그것이 만들어지는 시대 및 장소에 따라 고유한 형식과 그 형식이 주는 분위기를 갖는다. 예를 들어 1960년대 후반과 1970년대 전반에 유행한 프로그레시브 록이나 1990년대에 유행한 얼터너티브 록은 자신만의 독특한 음악세계를 선보였다.

이런 맥락에서 사회학적으로 가장 이채로운 음악양식은 힙합^{hip-hop}이다. '엉덩이를 흔든다'는 말에서 유래한 힙합은 1970년대 이후 미국에서 흑인이나 스페인계 청소년이 중심이 된 새로운 문화 흐름을 지칭한다. 랩, 그래피티, 브레이크 댄스 등이 여기에 속하는데, 이러한 흐름은 1980년대 이후 전 세계 청소년들에게 큰 영향을 미쳐 자유롭고 도발적인 대중문화양식인 '힙합 스타일'을 만들어냈다.

랩은 이 힙합문화의 대표적인 대중음악양식이다. 그 기본 형식은 멜로디보다 리듬과 비트에 의존하고, 노래의 메시지를 전달하는 가사를 중시한다. 각운을 리듬에 맞춰 발성하는 랩은 흑인들이 주도한 만큼 백인 중심의 미국 사회에서 자신들이 느끼는 소외와 분노를 드러낸다. 많은 하위문화의 발전이 그러하듯 주변에서 시작한 랩은 이제 대중음악의 한 중심 장르로서 자신의 영역을 당당히 구축했다.

노래를 부른다기보다 중얼거리는 이 힙합이 확산된 이유는 뭘까? 랩이 황량한 사회 현실을 비판하고, 소외계층의 정서를 대변해온 게 첫 번째 이유다. 1970년대 이후 미국을 포함한 서구사회에서는 전후

자본주의의 '황금시대'가 종언을 고하고, 본격적으로 무한경쟁의 신자유주의 시대가 펼쳐졌다. 랩은 이러한 현실을 거칠게 야유하고 비판함으로써 특히 젊은 세대의 공감을 모았다.

랩이 갖는 형식적 특성은 두 번째 이유다. 사회가 복잡해지고 삶의 속도가 빨라지면 정서의 표현에서 서정적 방식보다 서사적 방식이 갖는 공감대가 더 커지는데, 랩은 이런 서사적 방식의 장점을 유감없이 보여준다. 정서를 차분하게 멜로디에 담아 표현하는 것보다는 직설적으로, 격정적으로 이야기에 담아 드러내는 게 감성을 전달하는 데 더 효과적일 수 있다.

한 가수와 그의 노래를 설명하기 위해 음악 형식에 대한 이야기가 길어졌다. 그는 에미넴Eminem이다. 에미넴은 2000년대에 들어와 가장 널리 알려진, 또 상업적으로 성공한 래퍼다. 그동안 흑인들이 주도해 온 랩 뮤직계에서 성공을 거둔 백인 래퍼라는 점에서 특히 이채로운 존재다. 1999년 데뷔한 이래 한때 활동을 중지하기도 했지만 그가 발표한 앨범과 곡들은 언제나 큰 화제를 불러 모았다. 여러 차례 그래미상을 받았고, 2012년 여름에는 내한 공연을 갖기도 했다.

도덕적 관점에서 에미넴의 노래는 권할 만하지 않다. 매우 거칠고, 때로는 외설적인 내용을 담고 있기 때문이다. 내가 주목하려는 것은 도덕적인 문제에도 불구하고 그의 음악이 갖는 폭넓은 대중적 공감의 이유다. 전 세계 젊은이들이 에미넴의 랩에 열광한 까닭은 내용과 형식의 효과적인 결합에 있다. 어떤 내용이든지 그것이 어떤 형식에 담기

느냐에 따라 공감의 크기가 달라지는 법이다.

> 이봐. 만일 네가 단 한 방을, 단 한 번의 기회를 가졌다면,
>
> 지금까지 원했던 것을 단 한순간에 잡을 수 있다면,
>
> 그 기회를 잡겠어? 아니면 놓아버리겠어?

에미넴의 노래 중 가장 유명한 〈Lose Yourself〉의 첫 부분이다. 그의 자전적 영화 《8마일》[8 Mile]에 나오는 이 곡은 2002년 12주 동안 빌보드 차트 1위를 기록할 정도로 폭발적 인기를 누렸다. 노래의 내용에는 에미넴 자신의 삶이 담겨 있다. 가난에서 벗어나려는 한 래퍼가 성공과 실패의 기로에 서서 느낀 감정을 솔직하고 격정적으로 전달한다. 랩 특유의 각운과 심장을 울리는 듯한 비트가 잘 살아 있는 곡이다.

내가 이야기하려는 것은 사회 변동에 따른 예술양식의 변화다. 거시적으로 보면 인류의 삶은 종교에서 이성으로, 이성에서 삶으로, 그리고 다시 욕망으로 끝없는 변화를 이뤄왔다. 지금 인류는 '욕망의 시대'의 한가운데 놓여 있다. 이 욕망의 대상은 화폐와 권력, 그리고 신체이며, 이 셋을 포괄한 사회적 성공이기도 하다.

문제는 이런 욕망의 시대의 만개가 비가역적[非可逆的] 경향이라는 점이다. 의미보다는 이미지가, 정신보다는 육체가, 가치보다는 욕망이, 과정의 진정성보다는 결과의 효율성이 절대 우위를 점하는 새로운 문명사적 도전 앞에 우리 인류는 서 있는 셈이다. 사회를 움직이는 조정원

리가 이렇게 변화된 현재, 이 낯익으면서도 낯선 현실을 담아내는 데 랩은 분명 효과적인 형식이다. '서정의 시대'가 끝난 것은 아니나, 욕망의 시대에 짝하는 '서사의 시대'가 새롭게 열렸음을 랩만큼 적절히 보여주는 음악양식을 찾기 어려울 것이다.

음악에 자신을 내맡기는lose yourself 게 좋을 거야.
네가 움켜쥔 그 순간, 그걸 그냥 보내지 않는 게 좋을 거야.
단 한 번뿐이야. 한 방 날려버릴 이 기회를 놓치지 마.
이 기회는 인생에서 단 한 번만 오는 거야.

〈Lose Yourself〉의 반복되는 후렴이다. 삶에서 기회가 단 한 번만 주어지는 것은 물론 아니다. 하지만 인류를 끝없이 시험대 위에 세우는 이 욕망의 시대에 에미넴의 절규는 젊은 세대에겐 상당한 호소력을 갖는다. "마음만 먹으면 무엇이든 할 수 있어"라고 중얼거리는 마지막 구절은 욕망의 시대를 살아가는 우리에게 참으로 많은 생각을 떠올리게 한다.

2014. 1. 7

음악의
의미

루드비히 판 베토벤[*] 〈운명 교향곡〉

음악사에서 예술로서의 음악을 대표하는 단 한 곡을 들라면 무엇을 꼽을 수 있을까? 이런 질문은 예술이 갖는 다양성을 무시하는 초등학생 수준의 호기심이겠지만, 그럼에도 간혹 생각해보기도 했다.

 아마도 그것은 루드비히 판 베토벤 Ludwing van Beethoven 의 〈교향곡 5번 다단조〉Symphony No. 5 in C minor이지 않을까? 어떤 이들은 바흐나 모차르트, 차이코프스키의 곡을 떠올리고, 다른 이들은 비틀스나 밥 딜런, 김민기의 노래를 들지 모르겠다. 하지만 근대 이후 최고의 음악가로 베토벤이 칭송되고 〈교향곡 5번 다단조〉가 그의 가장 뛰어난 곡으로 지목되는 만큼, 〈교향곡 5번 다단조〉는 음악을 대표하는 곡으로 꼽힐 만하다.

[*] 1770~1827, 고전주의 음악을 완성한 근대 최고의 독일 작곡가다. 주요 작품으로는 아홉 개의 교향곡을 위시해 여러 피아노 협주곡, 피아노 소나타, 바이올린 소나타 등이 있다.

〈교향곡 5번 다단조〉는 흔히 〈운명 교향곡〉이라 불린다. 여기에는 사연이 있다. 박홍규 교수의 『베토벤 평전』을 보면, 비서인 안톤 쉰들러가 베토벤에게 제1악장 서두의 주제가 무슨 의미를 담고 있느냐고 물었을 때 "운명은 이와 같이 문을 두드린다"고 답한 데서 비롯됐다고 한다. 하지만 〈교향곡 5번 다단조〉를 이렇게 부르는 것은 일본과 한국에만 통용될 뿐 다른 나라에서는 그렇지 않다고 한다. 여하튼 이름이 어떻게 불리든 〈교향곡 5번 다단조〉의 도입부는 운명과도 같은 삶의 비장미를 느끼게 한다.

〈운명 교향곡〉은 1807~1808년에 작곡됐다. 베토벤은 〈전원 교향곡〉이라 불리는 〈교향곡 6번 바장조〉도 이 시기에 함께 만들었다. 비장한 선율의 〈운명 교향곡〉과 서정적 선율의 〈전원 교향곡〉을 동시에 작곡할 만큼 그의 역량은 뛰어났다. 그는 하이든, 모차르트를 이어 고전주의 음악을 완성했을 뿐 아니라 새로운 낭만주의 음악을 열었다. 〈운명 교향곡〉은 절제와 균형이라는 고전주의적 이상과 인간에게 내재된 비애와 그것을 넘어서려는 낭만주의적 열정을 동시에 느끼게 한다.

이 곡을 처음 들은 것은 초등학교 시절이었다. 누구나 그렇듯 음악을 들을 때 중요한 것은 첫 느낌이다. 현악기들과 클라리넷 소리로 시작하는 제1악장의 도입부는 어린 내게도 강렬한 인상을 남겼다. 음악을 이루는 세 요소는 리듬과 멜로디, 하모니인데, 〈운명 교향곡〉만큼 이 세 가지가 적절히 결합된 곡을 찾기 어렵다. 음악사에서 너무 유명한 곡은 그 유명세 때문에 정작 관심을 덜 받는 경우가 적지 않다. 〈운명

교향곡〉은 그 대표적 사례처럼 보인다.

초등학교 시절 동요나 〈운명 교향곡〉과 같은 곡으로 시작한 개인적인 음악의 역사를 돌아보면, 50여 년을 살아오면서 음악은 가장 가까운 벗 중 하나였다. 어려울 때 친구가 진정한 친구라고, 음악을 정말 소중하게 느낀 때는 유학 시절이었다. 스물다섯의 어느 가을날 도착한 독일 빌레펠트 대학은 무척 낯설었다. 니클라스 루만 교수와 클라우스 오페 교수 등 당시 빌레펠트 대학이 제공하는 사회학 프로그램은 훌륭했지만, 그렇다고 온종일 공부만 할 수 있는 것은 아니었다. 그때 학교와 기숙사를 오가면서 워크맨으로 듣던 음악은 내게 더없는 위로를 안겨줬는데, 베토벤의 음악도 그 가운데 하나였다.

피에르 부르디외에 따르면, 문화자본의 많고 적음에 따라 음악의 취향이 달라진다. 하지만 이 주장은 우리 사회에 기계적으로 통용되지는 않는다. 격렬한 산업화 과정에서 아직 계급이 견고하게 구조화하지 않은 우리 사회에서는 계급에 따른 문화자본의 차이가 그렇게 두드러지지 않기 때문이다. 사람들 대부분은 같은 음악을 듣고 같은 노래를 불렀다. 문화자본에 따른 취향의 미세한 차이보다는 오히려 모든 계급을 아우르는 유행이 더 큰 영향력을 행사했던 것으로 보인다.

나를 포함한 우리 세대는 특히 그러했다. 초등학교와 중학교 음악 시간에 클래식을 듣고 배웠지만, 당시 즐겨 듣던 것은 팝송이었다. 1970년대 크게 유행했던 존 덴버와 엘튼 존의 노래는 물론 앞선 세대들의 우상이었던 비틀스와 밥 딜런의 노래를 무던히도 들었다. 당시 청

소년들에게 영향력이 컸던 것은 라디오 심야방송이었는데, 문화방송의 '별이 빛나는 밤' 등에서는 유행하던 팝송들을 반복해 틀어주었다.

대학에 들어와서는 취향이 다소 변했다. 선배들로부터 민중가요를 배우면서 김민기, 정태춘, 서울대 노래동아리 '메아리' 등의 노래를 좋아하게 됐다. 하지만 다른 한편으로 프로그레시브 록, 재즈, 그리고 클래식을 마치 공부하듯 배우면서 듣게 됐다. 20대의 젊은 나이 탓이었는지 특히 재즈의 자유로운 선율에 매혹되기도 했는데 듀크 엘링턴, 엘라 피츠제럴드, 마일스 데이비스, 키스 재럿 등의 노래와 연주를 좋아했다. 이러한 취향은 유학 시절과 귀국 이후에도 계속 이어졌다.

내가 말하고 싶은 것은 음악의 힘이다. 돈 맥린의 〈American Pie〉를 듣다보면, "음악이 언젠가 죽게 될 당신의 영혼을 구원할 수 있나요"라는 구절이 나온다. 다소 과장된 가사지만, 음악이 인간에게 공감과 위로와 치유를 선사하는 것은 분명해 보인다. 무엇보다 음악은 그 형식이 무엇이든 외로움을 덜어주고 마음의 평화를 가져다준다.

물론 사람에 따라 취향이 다른 만큼 음악에 대한 선호 역시 다를 수밖에 없다. 주위를 둘러보면 지나치게 상품화된 댄스 뮤직도 있고, 폭력성이 두드러진 랩 뮤직도 있으며, 관용을 아무리 발휘하더라도 눈살을 찌푸리게 하는 음악도 존재한다. 하지만 고급과 저급, 대중음악과 클래식 음악의 이분법은 많은 경우 그릇된 것이며, 개인들이 선택하는 음악적 취향은 존중받아야 한다.

한 걸음 물러서서 볼 때 그것이 트로트면 어떻고 민중가요면 어떻고

또 클래식이면 어떤가? 듣는 이에게 공감과 위로와 평화를 안겨준다면 그것으로 이미 음악은 자신의 의미를 성취한 것 아닌가? 젊은 시절 베토벤은 "나의 예술은 가난한 사람들의 행복에 이바지해야 한다"고 말했다고 한다. 이처럼 음악이 가져야 할 가장 중요한 의미는 더 많은 사람들에게 더 많은 행복을 안겨주는 것이 아닐까?

〈운명 교향곡〉을 위시해 베토벤 음악을 가장 열심히 들었던 때는 유학 시절이었다. 한밤중에 학교 도서관에서 기숙사까지 혼자 터벅터벅 걸어오는데 귀에 꽂은 워크맨을 통해 울려 퍼지던 베토벤 곡들에 대한 기억은 여전히 생생하다. 빌헬름 푸르트벵글러의 지휘로 베를린 필하모니가 연주한 〈운명 교향곡〉을 들으면서 '이제 곧 자유로운 변주의 제2장이 시작될 거야'라고 스스로에게 말을 걸던 그때, 음악은 가장 가까운 친구였다. 요즘도 멀리 여행을 갈 때면 MP3 플레이어에 듣고 싶은 곡들을 챙기는 자신을 보노라면, 음악은 여전히 내게 가장 가까운 친구다.

2014. 1. 28

4

공감의 시대를 위하여

회화 · 조각 · 사진 · 건축

삶이 힘겹고, 딛는 땅이 비좁고 초라해도

골목안 사람들에게는 아직도 서로를 아끼는 훈훈한 인정이 있고,

끈질긴 삶의 집착과 미래를 향한 꿈이 있다.

(……)

나의 고향 서울,

아직도 빛바래지 않은 서울의 골목,

어린 시절 추억 속의 골목,

마음의 고향이다.

김기찬, 「'골목안 풍경'을 마무리하며」

자아정체성의
발견

빈센트 반 고흐 [*]　　　　　　〈별이 빛나는 밤〉

지도에서 도시나 마을을 가리키는 검은 점을 보면 꿈을 꾸게 되는 것처럼, 별
이 반짝이는 밤하늘은 늘 나를 꿈꾸게 한다. 그럴 때 묻곤 하지. 왜 프랑스 지
도 위에 표시된 검은 점에게 가듯 창공 위에서 반짝이는 저 별에게 갈 수 없
는 것일까?

(……)

늙어서 평화롭게 죽는다는 건 별까지 걸어가는 것이지.

1888년 6월 동생 테오에게 빈센트 반 고흐 [Vincent van Gogh]가 쓴 편지의
한 구절이다. 짧지만 강렬했던 인생을 살다간 고흐는 근대 서양화가의

[*] 1853~1890, 세잔, 고갱과 함께 후기 인상파를 대표하는 네덜란드 화가다. 주요 작품으로는 〈감자
먹는 사람들〉, 〈해바라기〉, 〈별이 빛나는 밤〉, 〈까마귀가 나는 밀밭〉 등이 있다.

대명사다. 예술을 다루는 이 책에서 회화는 어떤 작품으로 말문을 열까 고민하다가 고흐의 〈별이 빛나는 밤〉The Starry Night을 선택했다.

이유는 간명하다. 예술작품과 예술가의 삶이 불가분의 관계에 있다면, 고흐만큼 이 둘이 극적으로 결합된 사례는 없기 때문이다. 〈별이 빛나는 밤〉의 검푸른 밤하늘에서 자유롭게 춤추는 달과 별처럼, 예술에 대한 그의 끝없는 열정은 현대인의 삶이 직면한 많은 것을 생각하게 한다. 〈별이 빛나는 밤〉은 우리가 삶에서 느끼는 쓸쓸한, 그러나 포기할 수 없는 꿈과 희망을 밤하늘 별들의 고독하지만 빛나는 향연으로 표현하는 것처럼 보인다.

이 작품을 통해 내가 말하고 싶은 것은 오늘날 현대인의 삶·자아·정체성이 처한 상황이다. 많은 사람이 현대사회가 물질적으로 풍요로워졌는데도 정신적으로는 더 빈곤해졌다고 말한다. 현대사회의 물질적 성장이 물론 평등한 분배를 가져온 것은 아니지만, 과거보다 사회적·경제적 생활수준이 높아진 것은 사실이다. 하지만 동시에 쓸쓸함, 외로움, 혼란스러움과 더불어 한곳에 머무를 수 없는 느낌이 커졌음 또한 부정하기 어렵다.

사회학에서는 이에 대해 많은 토론이 이뤄져왔다. 카를 마르크스는 자본주의가 낳은 '소외'를, 막스 베버는 합리화가 가져온 '쇠 우리'iron cage를, 위르겐 하버마스는 체계의 과도한 발전에 따른 '생활세계의 식민화'를 이야기했다. 자신이 더 이상 자기 삶의 주인이 아님을 문득 깨달았을 때 우리 인간은 정체성의 위기를 겪게 된다. 그리고 이러한 상황

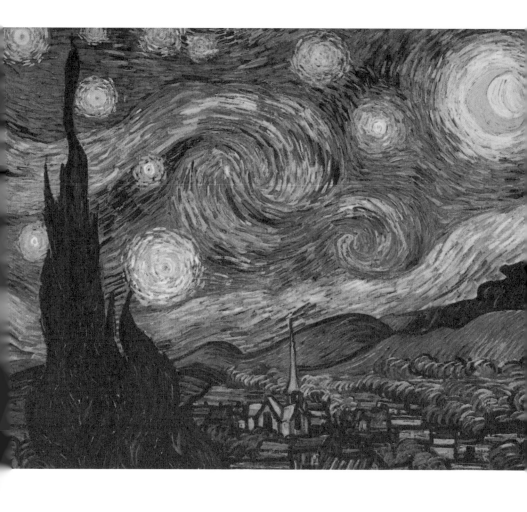

은 자기 삶에 새로운 의미를 부여하려는 시도를 모색하게 한다.

　고흐의 작품이 사회학적으로 의미를 갖는 지점은 바로 여기다. 풍경화든 인물화든 그가 화폭에 담고자 한 것은 자기의 느낌과 생각, 바로 자신의 삶이었다. 대상의 완벽한 재현보다는 그 대상에 대한 화가의 내면 풍경을 자기 방식으로 표현함으로써 그는 인상주의를 넘어서고 현대 회화의 길을 개척했다. 고흐의 작품이 갖는 지속적인 울림은, 끝없는 고투苦鬪 속에 그려낸 풍경과 인물이 그가 견뎌낸 고독의 삶을 떠올리게 하고, 그 삶이 다시 감상자 자신의 삶을 돌아보게 하는 공감에 있다.

　고흐는 밤하늘을 즐겨 그렸다. 이 작품 외에도 〈밤의 카페테라스〉, 〈론 강의 별이 빛나는 밤〉, 〈걸어가는 사람들, 마차, 사이프러스, 별과 초승달이 있는 길〉 등에서 밤하늘에 빛나는 달과 별을 그렸다. 그중 〈별이 빛나는 밤〉이 유독 많은 관심을 끈 것은 굽이치고 소용돌이치는 밤하늘을 고흐 특유의 방식으로 강렬하게 표현하고 있기 때문일 터다.

　고흐가 생레미 요양원에 입원한 1889년 6월에 그린 이 작품은 미국 뉴욕 현대미술관MoMA의 대표적인 소장품이다. 오래전 뉴욕을 처음 방문했을 때 나 역시 이 그림을 보러 갔다. 루브르 박물관의 〈모나리자〉, 바티칸 박물관의 〈최후의 심판〉, 프라도 박물관의 〈시녀들〉처럼 〈별이 빛나는 밤〉 앞에는 많은 사람이 모여 있었다. 어둠에 잠긴 마을, 하늘을 향해 뻗은 사이프러스, 달과 별이 너울거리며 휘몰아치는 밤하늘의 살아 있는 풍경은 현대사회 속에 내던져진 정체성의 고독한 상황을 다시 한 번 생각하게 했다.

사회학적 관점에서 정체성의 위기를 가져온 주요 원인은 두 가지로 나뉜다. 하나는 자본주의가 가하는 구조적 강제다. 경쟁에서 뒤처지고 탈락할지도 모른다는 두려움과 공포는 우리 삶을 메마르게 하고, 결국 인간성을 파괴시킨다. 다른 하나는 세계화와 정보사회가 주는 충격이다. 세계화와 정보사회의 진전은 삶의 기본 틀을 이루는 시·공간을 변형시킴으로써 정체성의 혼란을 가져오게 한다.

주목할 것은 이런 구조 중심적 시각에 공감하면서도 한편으로 갖게 되는 어떤 불만이다. 구조 중심적 시각에서는 제도를 바꾸는 게 대단히 중요하다. 맞는 이야기다. 하지만 제도를 개혁한다고 해서 모든 게 해결되지는 않는다. 제도 개혁은 정체성의 위기를 극복할 수 있는 필요조건일 따름이다. 우리 정체성은 실로 다양하기에 개별적 특성을 고려하는 배려가 필요하다.

최근 정체성의 위기를 극복하기 위한 치유 담론들이 넘치는 것은 이러한 흐름과 무관하지 않다. 구조 중심적 시각에 맞서는 개인 중심적 시각은 현실에 대처하는 주체의 의지와 자기계발을 부각시킨다. 하지만 이 역시 불만족스럽기는 마찬가지다. 치유 담론이 상처받은 이들에게 위안을 제공하더라도, 제도 개혁을 고려하지 않는 그 위안이 냉혹한 현실 속의 삶에 지속적인 의미를 부여할 수 있을지는 적이 의심스럽다.

내가 강조하고 싶은 것은 우리 시대에 상처받은 이들을 회복시키고 치유하기 위해선 일종의 이중 전략이 필요하다는 점이다. 인간성을 위

협하고 상실케 하는 제도들에 대한 적극적 개혁은 더없이 중요하다. 하지만 이 못지않게 일상의 소중함, 작은 실천의 중요성, 이념·도그마·허위의식에 의해 휘둘리는 게 아니라 자신이 의미 있다고 생각하는 가치에 따라 삶을 조직하는, 그리하여 훼손된 정체성을 온전한 정체성으로 재구성하려는 내면적 변화 또한 진지하게 모색해야 할 시점에 우리 사회는 도달해 있다.

그래, 내 그림들, 그것을 위해 난 내 생명을 걸었다. 그로 인해 내 이성은 반쯤 망가져버렸지.

1890년 7월 고흐가 사망할 당시 지니고 있던 부치지 못한 편지의 한 구절이다. 스스로를 견디지 못해 자살로 마감한 그의 삶은 더없이 안타깝다. 그러나 그가 남긴 작품들은 우리 삶과 정체성에 대한 지속적인 성찰을 안겨준다. 진정한 삶이란 낡은 사회제도를 개혁하려는 집합의지를 발휘하는 동시에 스스로에게 위안과 힘을 선물하는 용기를 갖는 길일 것이다.

2013. 3. 26

위기의 지구,
환경의 미래

프랭크 헐리*　　　　　　　　남극 사진

　사진이 처음 발명됐을 때 많은 사람이 화가의 앞날을 걱정했다. 대상을 묘사하고 사건을 기록하는 강력한 경쟁자가 나타났기 때문이다. 하지만 이는 곧 기우로 판명됐다. 대상을 재현한다는 점은 유사하지만, 그 방법과 의미, 예술적 감동의 결과는 사뭇 다르다.

　개인적으로 좋아하는 사진작가는 앙리 카르티에-브레송, 제리 율스만, 신디 셔먼, 김기찬, 김아타, 그리고 호주 출신의 프랭크 헐리^{Frank Hurley}다. 헐리는 그렇게 널리 알려진 작가는 아니다. 하지만 그가 남긴 남극 탐험의 사진들은 놀라운 역사적 기록이자 위대한 자연의 풍광을 보여준다.

* 1885~1962, 여러 차례 남극을 탐험한 오스트레일리아의 사진작가이자 모험가다. 새클턴이 이끌던 인듀어런스 호에 관한 사진들이 특히 유명하다.

헐리는 1914년 어니스트 섀클턴이 이끄는 남극 탐험대의 일원으로 참여했다. 비록 실패로 끝났지만 섀클턴은 2년에 가까운 사투 끝에 대원 모두를 무사히 귀환시킨 불굴의 리더십을 보여줬다. 내 시선을 끈 것은 캐롤라인 알렉산더가 쓴 『인듀어런스』*Endurance*에 실린 헐리의 사진들이다. 사우스조지아 섬의 위용, 웨들 해의 정적, 인듀어런스 호의 좌초, 대원들의 생존을 위한 투쟁, 그리고 엘리펀트 섬의 풍광 등은 당시 남극의 모습을 생생히 전달한다.

남극 사진을 쉽게 볼 수 있는 요즈음, 헐리의 사진이 별다른 감동을 안겨주지 않을 수도 있다. 하지만 내게 헐리가 남긴 흑백의 남극 사진들은 문명화가 가져온 지구환경의 위기를 새삼 돌아보게 한다. 오존층의 파괴와 빙산의 감소가 보여주듯이 남극은 지구환경의 시험대다.

오늘날 지구환경이 처한 위기는 대기오염, 수질오염, 산림파괴 등 매우 다양하다. 이 가운데 가장 주목할 것은 지구온난화로 대표되는 기후변화다. 몇 해 전 남극연구과학위원회 SCAR는 위기에 직면한 지구 기후에 대해 강력히 경고한 바 있다.

현재의 온난화 추세가 지속될 경우 2100년에는 해수면 수위가 높아져 인도양 몰디브나 태평양 투발루 등 섬나라가 물에 잠기고 런던, 뉴욕, 상하이 등 대도시는 홍수 예방에 수십억 달러를 지불하게 될 것이라고 전망했다. 세계 인구의 10퍼센트인 6억 명 이상이 환경 난민으로 전락한다는 게 이들의 우울한 예견이다. 남극과 북극 빙산의 규모가 빠른 속도로 줄어가는 것은 이런 지구온난화의 대표적인 증거다.

우려스러운 것은 지구온난화가 여러 인과관계를 거쳐 결국 새로운 빙하기를 초래할 가능성이 있다는 점이다. 환경 전문 저널리스트인 다이앤 듀마노스키의 주장처럼, 지구의 기나긴 역사에서 유독 길고도 평화로웠던 지난 1만 1,700년 간빙기의 끝자락에, 다시 말해 '긴 여름의 끝'에 우리 인류는 위태롭게 서 있는 것으로 보인다. 더욱 추워진 겨울과 더욱 뜨거워진 여름을 지난 몇 년간 우리는 이미 체험하기도 했다.

기후의 미래에 대해선 비관론과 낙관론이 엇갈린다. 한편에서는 지구온난화의 위기가 과장됐다고 주장한다. 하지만 다른 한편, 온실가스로 말미암아 더는 방치할 수 없는 한계에 도달했다는 주장 또한 부정하기 어렵다. 분명한 것은 다소 과장됐다 하더라도 진행되고 있는 기후변화를 이대로 놓아둘 수는 없다는 점이다.

기후변화에 어떻게 대처할 것인가는 자연과학의 과제인 동시에 사회과학의 과제다. 문제는 여전히 우리 인류가 앤서니 기든스의 주장처럼 기후변화에 제대로 대처할 정치구조를 갖추지 못했다는 점이다. 그 중요성을 인지하면서도 정책의 우선순위에서 밀려 사실상 방치하고 있다. 특히 경제성장에 주력해야 할 비서구사회의 경우 기후변화 대책의 중요성은 부차적인 게 현실이다.

중요한 것은 지구적 거버넌스의 구축이다. 구체적으로 기후변화 대책에 요구되는 비용과 1조 톤 이상의 이산화탄소 배출권 분배에 대한 서구사회와 비서구사회 간의 합의를 마련하고, 이를 지속적으로 실천할 수 있는 지구적 거버넌스를 제도화해야 한다. 경제적 이익과 연관

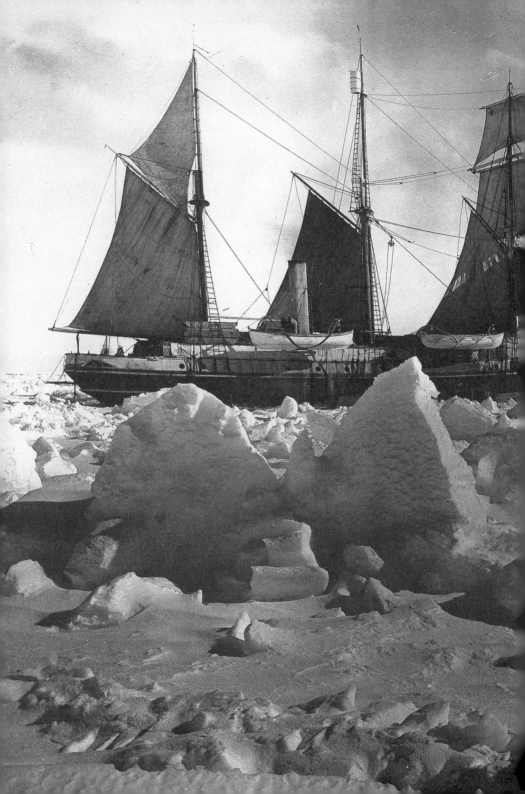

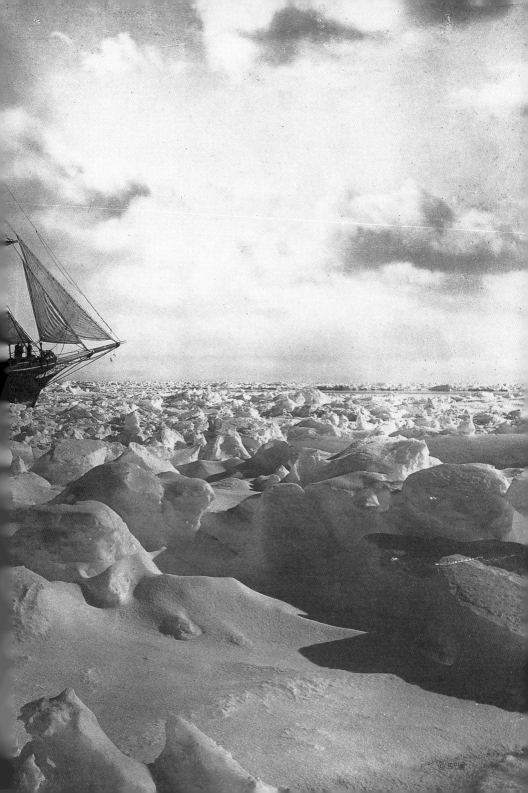

■ 남극 펭귄들과 프랭크 헐리

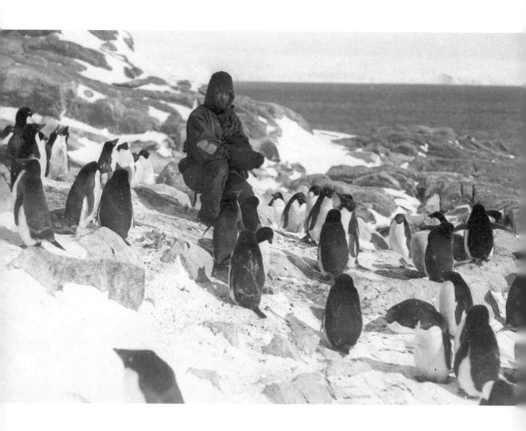

된 만큼 이러한 과제가 결코 쉬운 일은 아니다. 하지만 체계적인 방안이 마련되지 않는다면 우리 인류는 제임스 러브록이 말한 '가이아의 복수'를 맞이하게 될 가능성이 크다.

수십억 년의 역사를 가진 행성 지구는 이제 일대 위기의 문턱 앞에 서 있다. 이 지구의 위기는 과거의 위기와 다르다. 과거의 위기가 자연의 순환에 내재된 위기였다면, 현재의 위기는 문명이 가져다준 환경의 위기다. 동시에 이 지구 위에 살아가는 우리 인류 생존의 위기이기도 하다.

위기의 지구를 구출하기 위해서는 두 가지가 중요하다. 첫째, 기후변화 대책을 포함해 지구환경을 보호하려는 근본적인 제도적 실천이 이뤄져야 한다. 환경파괴적인 산업구조와 기술체계가 유지되는 한, 환경보호를 위한 다양한 노력은 결국 미봉책에 머물고 만다는 점을 주목해야 한다. 지구환경이 처한 현실을 객관적으로 인식하고 이를 근본적으로 해결할 수 있는 구조적인 방안을 추진해야 한다.

둘째, 자연과 환경을 대하는 태도 및 사고방식의 변화를 이루어야 한다. 인간과 자연을 분리하고 자연을 인간의 욕구 충족 수단으로만 생각하는 한 환경위기는 지연될 뿐 해결될 수 없다. 자연과 인간이 하나의 생물권을 이루는 동등한 존재라는 생태학적 자기계몽이 더없이 중요한 시점이다.

섀클턴의 탐험에서 가장 인상적인 장면은 인듀어런스 호가 침몰했을 때였다. 헐리는 그 광경을 여러 사진으로 남겨놓았다. 부빙에 갇혀 돛대가 부러진 채 침몰하는 인듀어런스 호는 경이와 공포가 공존하는

자연 본래의 모습을 생생히 보여준다. 탈출하기 위해 자신의 짐을 정리하면서 섀클턴은 성경에서 몇 페이지를 뜯어 간직했다.

얼음은 뉘 태(胎)에서 났느냐, 공중의 서리는 누가 낳았느냐
물이 돌같이 굳어지고, 해면이 어느니라

『성경』의 「욥기」에 나오는 한 구절이다. 얼음과 서리는 누구이고, 물과 바다는 또 누구인가. 이들은 인간과 더불어 지구의 또 다른 주인들이다. 4월 22일은 지구의 날이다. 이 생명의 지구에서 우리 모두 함께 살아갈 수 있는 지속 가능한 환경정책을 한 번쯤은 생각해보는 계절이 되길 바란다.

2013. 4. 16

노동절에 생각하는
전태일

임옥상*미술연구소 　　　　　 전태일 반신상

이번에 주목하는 예술가는 오래전부터 다뤄보고 싶었던 인물이다. 민중화가 임옥상이다. 그와 개인적으로 잘 아는 사이는 아니다. 기후변화 심포지엄 등에서 두어 번 만나 인사만 건넸을 뿐 주고받은 이야기는 거의 없었다. 하지만 20대 초반부터 존경해온 분이라 감회는 남달랐다.

　1980년대 초반 임옥상의 〈보리밭〉을 처음 봤을 때 받은 충격이 여전히 생생하다. 누구나 대학에 입학하면 고교 시절의 낭만주의와 자연스레 결별하게 되는데, 초록의 보리밭 위에서 이쪽을 지켜보는 농부의 날카로운 시선은 10대에 품었던 낭만주의를 단숨에 종결시킨 것 가운

* 1950년생, 1980년대 이후 민중미술을 대표해온 화가다. 주요 작품으로는 〈보리밭〉, 〈아프리카 현대사 1〉, 〈우리 시대의 풍경〉, 〈하나됨을 위하여〉 등이 있다.

데 하나다. 10대 후반이나 20대에 만난 예술의 감동이 예술적 체험의 원형을 이루고 일생 내내 지속적인 영향을 미치는 경우가 많다. 내게는 임옥상의 작품들이 그러했다.

지금 이야기하려는 것은 민중화가 임옥상이라기보다 공공미술가 임옥상이다. 청계천에 가본 사람이라면 평화시장 앞에 위치한 전태일 반신상을 한 번쯤은 봤을 것이다. 이 반신상은 임옥상이 주도해 만들었다. 전태일이 누구인지를 아는 사람이라면, 이 은회색 반신상 앞에서 여러 생각을 떠올렸을 것이다. 특히 나와 비슷한 세대라면 전태일이 감당한 산업화 시대의 그늘과 그의 분신이 노동운동과 민주화운동에 미친 영향을 돌아봤을 법하다.

임옥상미술연구소가 제작한 전태일 반신상을 이야기하는 까닭은 전태일로 상징되는 노동의 과거와 현재, 그리고 미래를 생각해보고 싶어서다. 더욱이 5월 1일은 노동절이기도 하다. 노동은 위르겐 하버마스가 강조하듯 언어와 더불어 인간의 삶에서 가장 중요한 영역이다. 재화와 서비스를 생산할 뿐만 아니라 다수의 사람은 노동의 대가인 임금으로 사회생활을 영위해나간다.

돌아보면, 한편으로 고도성장이 구가됐지만, 다른 한편으로는 그 성장의 주역인 노동자계급의 삶은 열악하기 이를 데 없던 때가 1960~1970년대 산업화 시대였다. 기계가 아니라 인간으로서의, 민주주의 아래 평등한 존재로서의 당연하고 당당한 전태일의 외침은 당시 노동 현실을 증거했다. 그래서 작업복을 입고 있는 그의 반신상 앞에 서면 언제나

마음이 시려오고 처연해지곤 한다.

문제는 전태일이 분신한 지 40여 년이 흐른 오늘날, 노동의 현재와 미래가 산업화 시대와는 다른 방식으로 불안정하고 불투명하다는 점이다. 이는 세대별로도 쉽게 관찰된다. 어렵사리 대학에 입학해 각종 스펙 쌓기에 열중하더라도 20대에는 청년실업이 기다리고, 다행히 직장을 얻더라도 30~40대에는 상시적 구조조정의 불안을 견뎌내야 하며, 은퇴가 가까워오는 40대 후반부터는 퇴출의 공포에 시달리게 된다. 그리고 50~60대 은퇴 후에는 새로운 직장을 찾기도 어렵거니와, 설령 구했더라도 이전보다 떨어지는 노동시장에 진입하게 된다.

21세기 현재, 우리나라를 포함한 인류는 노동의 일대 위기에 직면해 있다. 앙드레 고르에 따르면 1980년대에 이미 세계 노동인구의 3분의 1은 과잉 공급돼 있었고, 따라서 어느 나라건 일자리 창출은 중대한 정책 과제의 하나였다. 우리나라의 경우 1990년대 중반 한때, 회사의 조직적 강압과 인간성의 훼손을 다룬 『회사가면 죽는다』라는 책이 젊은 이들의 관심을 끌기도 했지만, 현재의 관점에서 보면 거친 표현이긴 해도 '죽더라도 회사에 가고 싶다'는 게 노동의 우울한 현주소일 것이다.

주목할 것은 노동문제가 이렇게 중요한데도 정작 공론장에서 노동에 대한 토론이 활발히 이뤄지고 있지 않다는 점이다. 왜일까? 두 가지를 지적하고 싶다.

첫째, 자본과 노동의 비대칭적 힘의 관계가 공론장에서 이루어지는 노동 담론을 불편하게 만드는 것으로 보인다. 진보적 공론장에선 노동

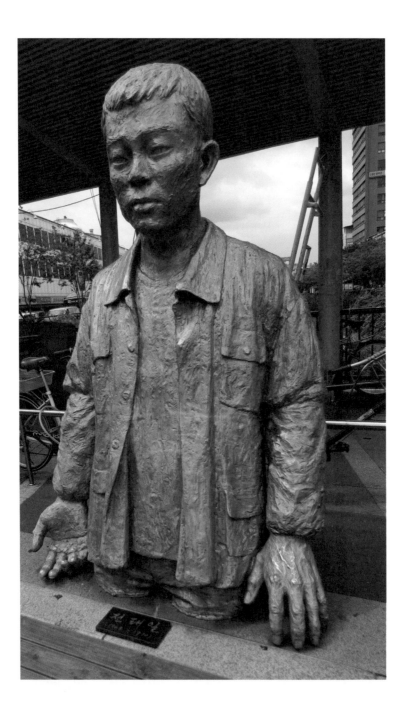

문제가 어느 정도 활발히 다뤄지고 있지만 그 영향력이 크지는 않다. 둘째, 노동의 미래에 대한 이런저런 대안이 현실 속에서 실현되기 어려워 보이며, 그렇기 때문에 토론이 활성화되지 않는다고 볼 수도 있다.

노동시간 단축은 두 번째 이슈에 담긴 문제를 선명히 보여준다. 거시적으로 정보사회의 진전이 일자리를 줄여가는 경향을 고려할 때, 노동시간 단축을 통한 일자리 만들기는 상당히 괜찮은 대안이다. 하지만 이 프로그램은 소수의 나라들을 제외하곤 여전히 제대로 실현되고 있지 못하다. 노동시장에 관계하는 기업, 정규직 노동자와 비정규직 노동자, 그리고 정부 등의 이익 및 가치가 충돌하는 까닭이다.

노동문제는 비정규직을 포함한 노동시장·노동과정·노사관계 그리고 사회적 타협 등 다양한 영역으로 이루어져 있다. 내가 강조하고 싶은 것은 이러한 쟁점들이 경제민주화와 복지국가의 핵심 의제인데도 그에 걸맞은 토론이 제대로 이뤄지고 있지 않다는 점이다. 이러한 현실은 노동이 우리 삶에서 갖는 의미를 상기해볼 때 아이러니라 하지 않을 수 없다. 이 점에서 노동절을 맞이하여 노동의 미래에 어떻게 대처하느냐가 우리 사회에 부여된 가장 중요한 과제임을 다시 한 번 생각하게 된다.

그동안 전태일 반신상을 여러 번 찾았다. 2005년 해방 이후 지식인들의 삶과 사상을 다룬 KBS 《한국 지성사》의 진행을 맡았을 때 그 앞에서 촬영을 하기도 했고, 가까이는 2012년 『경향신문』에 "김호기-김상조의 대논쟁: 시대정신"을 연재할 때 함께 둘러보기도 했다. 이 글을

쓰기 위해 며칠 전 반신상을 다시 한 번 보러 갔다. 전해 듣기로는 전태일의 두 다리는 청계천 다리를 받쳐주는 것이자 세상의 다리를 표현한 것이라고 한다. 고개를 숙여 청계천을 바라보는 형상은 분신을 앞두고 사색하는 모습이라고 한다. 새삼 마음이 서늘해지고 뭉클해졌다.

반신상을 바라보다 전태일의 시선을 따라 다리 아래를 내려다보니 청계천은 쉼 없이 흘러가고 있었다. 시선을 옮겨 주위를 둘러보니 어떤 이는 반신상 옆에서 사진을 찍고, 어떤 이는 반신상을 지켜보고, 또 어떤 이는 못 본 척 지나가고 있었다. 반신상은 세상 한가운데, 민중 한가운데, 시민 한가운데 놓여 있었다. 임옥상이 보여주려고 한 공공미술은 바로 이런 것이었으리라. 가까운 상점에서 손님을 부르는 구수한 목소리가 들리고, 오토바이와 자동차 경적이 연신 울려 퍼졌다.

2013. 5. 7

고야에게로
가는 길

프란시스코 고야*　　　　　　　〈1808년 5월 3일〉

서양 회화에서 스페인 회화가 차지하는 위상은 독특하다. 근대 이후 서양 회화를 이끌어온 나라는 이탈리아, 네덜란드와 플랑드르 지방, 그리고 프랑스였다. 레오나르도 다빈치와 미켈란젤로와 라파엘로의 르네상스, 루벤스의 바로크와 렘브란트의 사실주의와 푸생의 고전주의, 그리고 다비드의 신고전주의와 들라크루아의 낭만주의는 서양 회화의 큰 줄기를 이뤄왔다.

　스페인 회화는 이러한 흐름으로부터 어느 정도 떨어져 있었지만 영향력은 결코 작지 않았다. 그 이유는 스페인 화가들의 독창성에 있었다. 근대 스페인 회화를 대표한 엘 그레코, 벨라스케스, 그리고 프란시

* 1746∼1828, 벨라스케스, 피카소와 함께 스페인 회화를 대표하는 화가다. 주요 작품으로는 〈카를 4세의 가족〉, 〈옷 입은 마야〉, 〈1808년 5월 3일〉, '검은 그림' 연작 등이 있다.

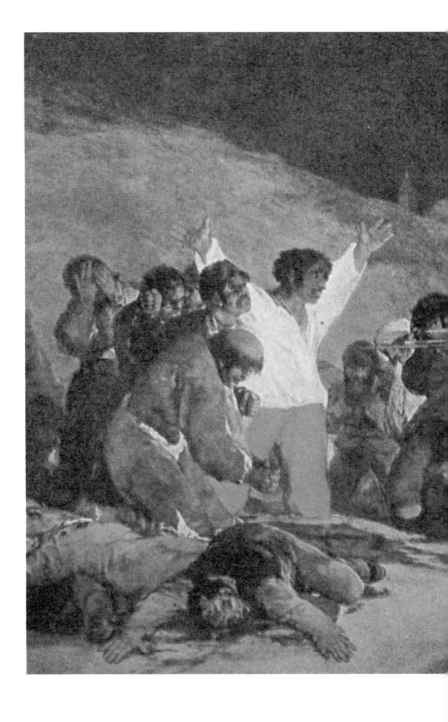

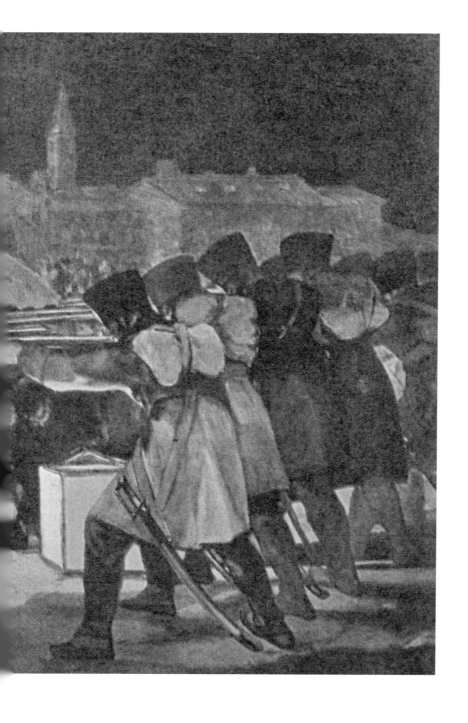

스코 고야Francisco Goya는 자신들만의 독특한 회화세계를 구축했는데, 특히 벨라스케스와 고야는 현대회화에 큰 영향을 미쳤다. 이 세 화가의 작품을 직접 감상하는 것은 내 오랜 꿈 가운데 하나였다.

독일에서 꽤 오래 공부했지만 스페인을 찾아간 것은 지난 2008년 9월이 처음이었다. 바르셀로나에서 열린 세계사회학대회에서 발표하기 위해서였다. 이 여행의 또 다른 목적은 물론 고야를 만나는 것이었다. 바르셀로나 대학에서 발표가 끝난 후 오랜 친구인 신기욱과 함께 사라고사를 거쳐 마드리드로 향했다. 그리고 이튿날 시내에 있는 프라도 미술관을 찾았다. 젊은 시절부터 화집으로 숱하게 보아온 고야의 작품들 앞에 마흔여덟이 돼서야 이렇게 서게 됐다.

내가 고야를 찾아간 배경에는 촛불집회가 놓여 있었다. 그해 5월부터 8월까지 이명박 정부의 미국산 쇠고기 수입의 졸속 협상에 항의하는 촛불집회가 전국적으로 열렸다. 사회학 연구자로서 나는 글과 토론에서 촛불집회를 옹호했다. 내가 보기에 촛불집회는 우리 민주주의의 발전에서 매우 중대한 전환적 계기였다.

그때 촛불집회에 담긴 의미를 나는 제도정치에 맞서는 '생활정치', 대의정치에 맞서는 '참여정치', 계급정치에 맞서는 '위험정치', 권위정치에 맞서는 '인정정치', 아날로그 정치에 맞서는 '디지털 정치'로 이해했고 또 그렇게 주장했다. 무엇보다 촛불집회는 정당정치에 맞서서 시민이 정치의 주체가 되는 시민정치의 등장을 알렸다. 기성 권력에 맞선 시민의 행동주의를 화폭에 담은 서양 회화의 대표작 중 하나를 그

린 이가 다름 아닌 고야였다.

프라도 미술관은 고야 작품의 보고實庫다. 〈자화상〉, 〈카를 4세의 가족〉, 〈옷을 입은 마야〉, 〈옷을 벗은 마야〉, 그리고 '검은 그림' 연작 등 고야의 대표작들을 이곳에서 볼 수 있다. 이 작품들 못지않게 고야의 명성을 높인 그림이 〈1808년 5월 2일〉The Second of May 1808과 〈1808년 5월 3일〉The Third of May 1808이다. 전자의 작품이 프랑스 군대에 맞선 마드리드 시민들의 저항을 담고 있다면, 후자의 작품은 시민 봉기 가담자들에 대한 프랑스 군대의 처형을 그린 것이다.

고야가 이 작품들을 그린 것은 사건이 발생한 후 6년이 지난 1814년이었다. 의뢰받은 게 아니라 고야가 정부에 직접 요청해서 그린 것이다. 두 작품 모두 유명하지만, 특히 주목을 받아온 것은 〈1808년 5월 3일〉이다. 이 작품에서 고야는 전쟁의 비참함과 만행을 있는 그대로 화폭에 담아 인간의 야만성을 고발했다. 이 그림은 스페인 내전의 참상을 다룬 피카소의 〈게르니카〉와 함께 전쟁의 광기 어린 폭력에 맞서 인간과 평화의 가치를 열렬히 옹호한 작품으로 꼽혀왔다.

스페인 시민의 저항과 촛불시민의 항의는 물론 성격이 전혀 다르다. 스페인의 시민 봉기에는 프랑스 지배를 거부하는 스페인 민족주의의 열망이 담긴 반면, 촛불집회에는 작동하지 않는 대의민주주의에 대한 참여민주주의의 요구가 담겨 있었다. 내가 〈1808년 5월 3일〉을 보려 했던 까닭은 결코 굴하지 않는 시민들의 열망에 대한 고야의 공감, 그리고 그의 공감에 대한 나의 공감에 있었다. 민주주의에 대한 시민의

열망은 어느 나라건 중단될 수 있는 게 아니다.

2008년 촛불집회도 그해 여름에 끝나지 않았다. 그것은 2010년 '무상급식 논쟁'으로, 2011년 '희망버스 행진'으로 다시 나타났고, 이 과정에서 시민정치 담론으로 구체화됐다. 이 시민정치는 2011년 10월 서울시장 보궐선거에서 본격적인 정치적 시험대에 올라섰다.

우리 사회에서 시민정치가 이렇게 부상한 데에는 두 가지 요인이 중요하다. 먼저, 외적 요인은 정당정치의 위기다. 기성 정당들이 시민사회의 정치적 대표성을 더 이상 갖고 있지 못하기 때문에 시민들 스스로 정치세력화하지 않을 수 없었다. 한편, 내적으로 시민단체들은 시민운동과 시민정치라는 분화의 지점에 도달해 있었다. 그동안 준*정당적 역할을 해온 시민단체들은 인권·여성·환경·소수자 이슈 등에 주력하는 '순수 시민운동'과 정치권 혁신과 세대 교체를 추구하는 '시민 정치운동'의 분업구조를 이루게 됐는데, 이 시민 정치운동이 시민정치로 나타난 셈이었다.

서울시장 보궐선거에서 그 나름의 성과를 얻은 시민정치는 2012년 총선과 대선에도 적극 개입했다. 하지만 시민정치의 도전은 두 선거의 결과가 보여주듯 안타깝게도 좌절됐다. 내가 강조하고 싶은 것은 현재 좌절하고 상처 입은 시민정치를 어떻게 복원할 것인가 하는 정치적 과제가 우리 사회 진보세력에게 주어졌다는 점이다. 시민정치의 가장 중요한 가치는 시민 주체성의 현실적 구현, 다시 말해 시민사회가 요구하는 참여민주주의를 기성 정치사회의 제도와 어떻게 결합시키느냐에

있다. 민주주의에서 참여에 대한 열망은, 설령 그것이 일시적으로 유보된다 하더라도 앞서 말했듯 결코 중단되지는 않는다.

지금 이 글을 쓰기 위해 프라도 미술관 화집에서 〈1808년 5월 3일〉을 다시 한 번 보고 있다. 어두운 도시의 하늘, 땅을 적시는 죽은 시민들의 피, 그리고 총구를 겨누는 병사들과 절망에 싸인 시민들의 표정은 마음을 서늘하게 한다. 지금 막 처형당하기 직전 손을 들고 있는 흰 옷을 입은 사람의 두려움과 분노가 가득 담긴 눈빛은 무엇을 말하고 있는 걸까?

고야는 모순투성이 화가였다. 성공한 궁정화가였던 동시에 당대 역사를 비판적으로 응시한 혁명적 예술가였다. 무엇보다 그는 사회의 부조리와 인간의 고통을 냉정하게 재현함으로써 역설적으로 인간을 옹호하고 사랑한 화가였다. 예술이란 무엇이고, 예술가란 무엇을 해야 하는가. 예술이든, 정치든, 무엇이든 그 한가운데에는 인간에 대한 열렬한 사랑이 놓여 있지 않은가.

2013. 6. 11

마포의
추억

김기찬[*] 『골목안 풍경 전집』

나는 서울 출신이 아니다. 경기도 양주에서 태어나 어린 시절을 보냈다. 서울을 제대로 익히기 시작한 것은 1971년 도봉산 자락에 있는 도봉초등학교로 전학했을 때였다. 당시 도봉동은 시골과 큰 차이가 없었다. 학교 수업이 끝나면 친구들과 중랑천으로 달려가 미역을 감거나 공터에서 축구를 하곤 했다. 요즘도 동부간선도로를 타고 이곳을 지나가면 1970년대 초반, 도시 변두리에 사는 어린이들의 활기차면서도 다소 서글픈 오후를 떠올리게 된다.

중학생과 고등학생 시절에는 시내 가까이 다가갔다. 용문중학교가 있는 돈암동과 장충고등학교가 있는 장충동 주변에서 6년을 보냈다.

[*] 1938~2005, 방송국에 근무하면서 따뜻하고 인간적인 도시 풍경을 담아온 사진작가다. 『골목안 풍경 전집』이 대표작이다.

1970년대 중반 돈암동에는 개량 한옥들이 많았고, 장충동에는 고급 양옥들이 적지 않았다. 유신시대의 군부 권위주의가 절정에 달한 그 때, 산업화 과정 속에서 나날이 바뀌어가던 서울의 모습은 '비동시성의 동시성'의 풍경으로 내게 남아 있다. 독일과 미국에서 공부한 7년을 제외하곤 이제까지 서울을 떠나 산 적이 없다. 유학을 마치고 돌아온 다음에는 서교동, 대방동, 대흥동을 거쳤는데, 가장 오래 살았던 곳은 마포구 대흥동이었다.

40년 넘게 살아온 서울이라는 공간을 돌아볼 때 가장 먼저 떠오르는 것 중 하나가 2012년에 나온 김기찬의 사진집 『골목안 풍경 전집』이다. 앞서 프랭크 헐리의 남극 사진을 이야기할 때 좋아하는 사진작가 중 한 사람으로 김기찬을 말한 바 있다. 김기찬의 사진집은 사회학 연구자로서 도시에 관심을 갖고 있어 그런지, 펼쳐볼 때마다 많은 것을 느끼게 하기에 책상 가까운 책꽂이에 놓아둔 책들 가운데 하나다.

인간이 갖는 두 개의 인지능력인 '느낌'과 '생각'은 사뭇 다른 것이다. 느낌이 감성의 영역이라면, 생각은 이성의 영역이다. 감성과 이성은 긴밀히 연관돼 있지만, 동시에 각기 독립적 영역을 이루고 있다. 예술은 주로 느낌과 감성의 영역을 다룬다. 물론 생각과 이성을 중시하는 흐름이 없지 않지만 예술작품은 대부분 우리의 감성을 자극해 마음을 움직이게 하고, 이 마음이 생각을 불러일으킨다. 김기찬의 사진은 나의 감성과 마음을 뒤흔들어놓았다. 그가 렌즈에 잡은 골목 안 풍경들은 내가 오랫동안 지켜봤고 살아온, 낯선 공간space이 아니라 낯익은 장소place다.

도시 사회이론에 따르면, 우리가 거주하는 곳은 장소와 공간의 이중적 의미를 갖는다. 전자가 일상적인 삶이 이뤄지는 곳이라면, 후자는 추상적인 생활이 진행되는 곳이다. 낯익고 따뜻한 곳이 장소인 반면, 낯설고 메마른 곳이 공간이다. 장소가 아닌 공간에서의 삶이 다름 아닌 현대 도시생활의 특징을 이룬다.

김기찬의 사진은 바로 그 공간이 아닌 장소를 재발견하게 한다. 중림동을 중심으로 공덕동, 도화동, 행촌동 등 30년을 넘게 그가 찍은 골목 안 풍경들은 장소에 대한 생생한 기억이다. 이 기억은 사라져가고 잊혀가는 풍경들에 대한 향수를 자극한다. 내 기억을 돌아봐도 바로 저 골목 안에서 아버지와 어머니, 어릴 적의 다정한 친구들이 불현듯 나타나 내게 말을 걸고 또 내 손목을 잡을 것만 같은 느낌을 불러일으킨다.

나를 사로잡은 것은 김기찬의 사진에 담긴, 개인의 기억을 부르는 향수의 의미다. 김기찬이 그려내는 향수는 지나간 과거의 것을 그리워하는 회고주의가 아니다. 그가 담아두려 한 것은 골목 안의 풍경 속에 살아온 우리의 삶 자체다. 동시에 그의 사진은 어떤 이념적 호소를 겨냥하고 있지도 않다. 그의 사진에 담긴 사람들의 표정은, 설령 현실의 무게가 무겁다 하더라도 언제나 마음을 환하게 하고 짠하게 만들고 또 자연스럽다.

삶이 힘겹고, 딛는 땅이 비좁고 초라해도
골목안 사람들에게는 아직도 서로를 아끼는

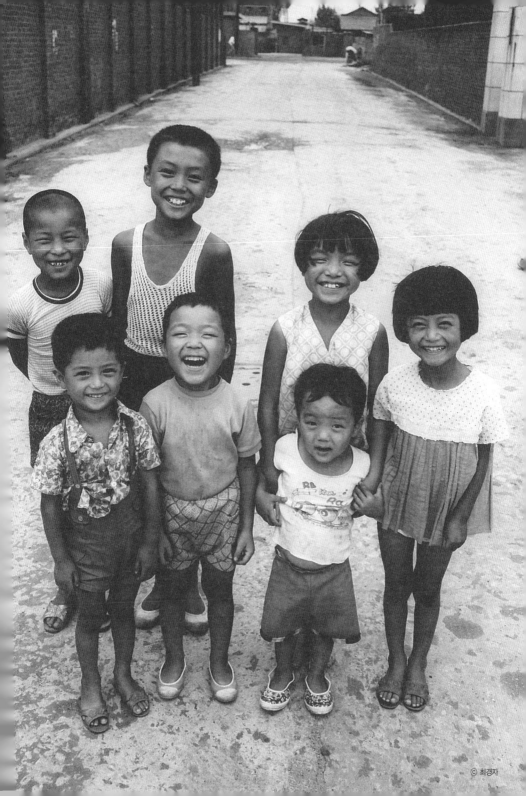

훈훈한 인정이 있고, 끈질긴 삶의 집착과 미래를 향한 꿈이 있다.

(……)

나의 고향 서울, 아직도 빛바래지 않은 서울의 골목,

어린 시절 추억 속의 골목, 마음의 고향이다.

『골목안 풍경 전집』에 나오는 김기찬의 말이다. 이 사진집에는 김기찬의 사진에 대한 여러 감상과 평가가 담겨 있다. 내 시선을 끈 것은 2003년에 작가 자신이 쓴 「'골목안 풍경'을 마무리하며」다. 길지 않은 이 글에서 김기찬은 골목 안 풍경을 담게 된 사연을 담담히 이야기한다. 그리고 "내 평생보다 골목이 먼저 끝났으니 이제 골목안 풍경도 끝을 내지 않을 수가 없다"고 아쉬워한다.

서울의 변화를 지켜볼 때, 김기찬이 말하듯이 골목 안 풍경은 이제 지나간 시간이 돼가고 있다. 하지만 김기찬이 사진에서 담고자 한 마음과 추억, 그리고 꿈은 아직 끝나지 않았다. 생존과 경쟁의 '공간'으로부터 생활과 공존의 '장소'로의 전환은, 도시로서의 서울이 여전히 꿈꾸는 미완의 유토피아이기 때문이다.

아파트 단지가 즐비한 서울의 현재 모습을 새롭게 재구조화하는 게 물론 쉬운 과제는 아니다. 그러나 그게 힘들다고 해서 압축개발로 얼룩진 도시를 이대로 놓아둘 수 있는 것은 더더욱 아니다. 경관 및 교통에서 시작해 주거 및 양극화에 이르기까지 '인간 도시'를 향한 서울의 재구조화에 대한 관심은 꾸준히 증가해왔고, 최근 서울시 역시 이를

위한 도시행정을 구체화하고 있다. 다시 한 번 강조하면, 우리가 살아가는 이 도시는 공간이기 이전에 장소이며, 따라서 장소의 인간적인 공동체로 거듭나야 한다.

김기찬의 사진에서 내가 특히 좋아했던 것은 도화동과 공덕동 풍경이다. 대방동에서 대흥동으로 이사한 것은 2000년 이른 봄이었다. 일찍 퇴근하는 날이면 아파트 단지를 벗어나 염리동, 공덕동, 도화동, 용강동 등 마포의 여러 곳을 돌아다니고 구경했다. 무더운 여름날에는 마포대교와 서강대교 아래로 강바람을 쐬러 가기도 했다.

마포를 떠난 것은 2008년 봄이었다. 아파트 단지 내 목련꽃이 뚝뚝 떨어지던 날, 사다리차가 와 이삿짐을 내리고 잔금을 치르고 막 떠나려고 할 때, 평소 무덤덤한 공간이었던 마포는 마음 짠한 장소로 바뀌어가고 있었다. 무채색의 공간이 유채색의 장소로 변하는 순간, 마포는 내게 작별의 인사를 건네는 듯했다. 낯선 도시도 낯익은 고향이 될 수 있다는 것을 그때 문득 깨달았다.

2013. 6. 18

우리 시대
지식인의 초상

정도전[*] 경복궁 근정전

이 책에서 이제까지 다루지 않은 주제들 가운데 하나가 바로 지식인 문제다. 나 자신이 이 집단에 속해 있기에 지식인 문제를 객관적으로 말하기가 쉽지는 않다. 하지만 최근 국정원의 불법 대선개입을 비판하는 시국선언에서 볼 수 있듯이 지식인의 사회적 역할은 매우 중요하다. 지식인이란 과연 어떤 존재여야 하는가?

　어느 시대건 지식인은 중요한 책임을 맡아왔다. 삼국시대와 통일신라시대 원효·의상 등의 승려와 강수·최치원 등의 유학자로부터 시작하는 우리 역사 속의 지식인들은 진리를 탐구하고 현실에 개입하여 사회개혁을 모색했다. 진리 탐구와 현실 참여가 지식인의 양대 정체성을

[*] 1342~1398, 이성계와 함께 조선을 개국한 지식인이자 정치가다. 한양을 설계하고 『조선경국전』 등을 저술했지만, 태종 이방원에 의해 죽임을 당했다.

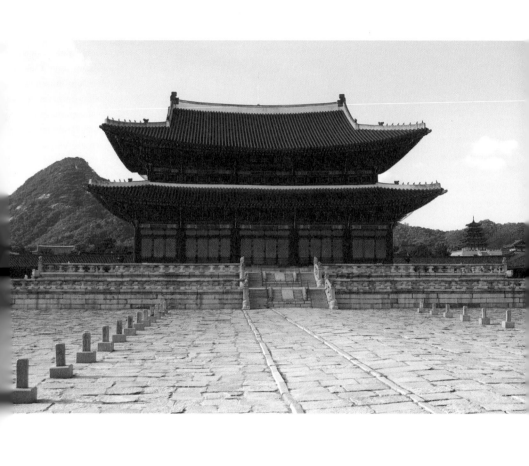

이뤄온 것은 비단 우리나라뿐만 아니라 다른 나라에서도 관찰할 수 있는 현상이다.

우리 역사에서 가장 문제적인 지식인들을 들라면 나는 세 사람을 꼽고 싶다. 모두 조선시대 지식인인데 전기의 정도전, 중기의 이이, 후기의 정약용이 그들이다. 유학자인 동시에 관료였던 이들은 진리 탐구와 현실 참여라는 지식인의 자의식 또는 정체성이 두드러졌다.

이들 가운데 유독 내 눈길을 끄는 인물은 삼봉三峰 정도전이다. 이성계와 함께 조선을 개국했으나 비극적으로 삶을 마감해야 했던 그는 지식인과 사회의 관계에 대한 여러 상념을 갖게 한다. 정도전의 삶과 사상을 돌아볼 때 자연스레 떠오르는 것의 하나는 그가 이름을 지은 조선의 대표 궁궐인 경복궁과 대표 건축물인 근정전勤政殿이다. 근정전이 왜 근정전이라는 이름을 갖게 됐는지의 이유는 그의 저서 『삼봉집』에 나온다.

천하의 일이 부지런하면 다스려지고, 게으르면 황폐되는 것은 필연의 이치인 것입니다. 작은 일도 오히려 그러하거늘 하물며 정사의 큰 것이겠습니까? (……) 선유先儒가 말하기를, "아침에는 정사를 처리하고, 낮에는 어진 이를 방문하고, 저녁에는 조령條令을 만들고, 밤에는 몸을 편히 쉰다"고 말했는데 이것이 인군의 부지런한 것입니다.

'근정'은 정치를 부지런히 함을 뜻한다. 국왕의 부지런함을 강조함으로써 정도전은 새로운 나라를 통치하는 군주를 계몽하고자 했다. 비

록 권력 투쟁에 의해 좌절됐지만 정도전이 설계한 조선왕조는 20세기 초반까지 지속됐고, 그가 제시한 정치·경제·문화의 개혁원리는 조선 사회의 사상적 기초를 제공했다.

우리가 보는 근정전은 태조 때 정도전이 주도해 지은 게 아니라 임진왜란으로 불탄 것을 고종 때 대원군이 주도해 중건한 것이다. 건축을 전공하지 않은 내가 말하기 조심스럽지만, 문화재청 자료를 보면 근정전은 조선 중기 이후 세련미를 잃어가던 수법을 새롭게 가다듬어 완성시킨 조선 말기를 대표하는 건축물이다.

근정전의 구조는 앞면 5칸과 옆면 5칸으로 이뤄진 2층짜리 팔작지붕 건물이다. 기단인 월대의 귀퉁이와 계단 주변 난간기둥에는 12지신상을 비롯한 동물상들을 조각해놓았고, 근정전에서 근정문에 이르는 길의 양편에는 정승들의 지위를 표시하는 품계석이 차례로 놓여 있다. 건물 내부를 들여다보면 뒤편 중앙에 임금의 자리인 어좌가 눈에 먼저 들어온다. 어좌 뒤에는 〈일월오악도〉日月五岳圖 병풍을 놓고 그 위는 화려한 장식으로 꾸며, 경복궁의 대표 건축물로서의 위엄을 더하고 있다.

국보 223호인 이 근정전 앞에 서면 도성을 설계하고 왕조를 구상한 정도전의 삶과 사상을 자연스레 회고하게 된다. 정도전의 꿈과 이상은 한마디로 성리학에 기반을 둔 일관된 개혁에 있었다. 재상을 중심으로 권력과 직분이 분화된 합리적 관료 지배체제를 기반으로 하되, 그 통치권은 백성들의 삶을 위해 행사해야 한다는 민본주의를 추구했다.

조선을 개국할 때까지 정도전은 행운의 지식인이었다. 정몽주와 함

께 신진 성리학자로 이름을 떨친 그는 한때 유배와 유랑이라는 정치적 좌절을 겪기도 했지만 이성계를 만나 이른바 '역성혁명'易姓革命을 주도하고 또 성공했다.

정도전의 기획은, 특히 그의 재상제는 정치적 긴장을 내포하고 있었다. 그가 재상권 강화를 주장한 것은 현실적으로 자신이 정치적 실권을 가지려는 의도와 무관하지 않았다. 왕조의 정치를 군주 중심으로 할 것인가 재상 중심으로 할 것인가, 다시 말해 왕권과 신권 가운데 어느 쪽을 중시할 것인가는 전통사회 정치의 최대 이슈였다. 이 대립은 임진왜란과 병자호란 이후 당쟁 과정에서 다시 등장했고, 군주와 관료 사이의 경쟁은 더욱 치열해졌다.

정도전의 정치철학에는 비극적 결말이 배태돼 있었다. 왕권보다 신권을 중시한 그의 정치관은 왕권세력에게는 불만일 수밖에 없었다. 더욱이 정도전은 사병 혁파를 주도함으로써 당시 사병을 보유하고 왕권을 대표하던 이방원과 맞설 수밖에 없었다. 고려를 무너뜨리고 조선을 개국하는 데 함께 힘을 모았던 두 사람은 권력을 놓고 다시 경쟁하지 않을 수 없었는데, 그 와중에 정도전은 결국 패배하게 됐다.

지금 권력의 무상함을 이야기하려는 게 아니다. 내가 주목하려는 것은 지식인이자 정치가였던 정도전이 갖고 있는 사회개혁에 대한 문제의식이다. 비록 유교적 세계관에 갇혀 있었다 하더라도 정도전은 진리와 정치의 궁극적 목표가 백성들의 생활을 풍요롭게 하는 데 있다고 봤다. 그래서 그는 토지문제를 중심으로 한 대내정책과 대명 외교를

중심으로 한 대외정책 모두에서 일관된 개혁노선을 추구했고, 결국 왕조 교체라는 일대 혁신에까지 나아갔다.

이 글을 시작하면서 던졌던 질문으로 돌아가면, 지식인이란 과연 어떤 존재여야 하는가? 시대적 맥락을 고려하지 않고 유교적 지식인과 현대적 지식인을 단순 비교할 수는 없다. 하지만 현재 우리 시대 지식인들은, 지나간 시대의 지식인들과 비교할 때 현실로부터 너무 멀리 떨어져 있다. 현실을 비판적으로 해석하고, 새로운 전망을 모색하는 것은 시대를 초월해 지식인에게 부여된 본분이다.

장마가 끝나고 무더위가 시작되는 막간에 학교에서 가까운 경복궁을 찾았다. 모처럼 근정전 앞에 서서 정도전의 꿈을 떠올리니 마음이 착잡했다. 지식의 중요성을 강조하는 지식정보사회의 만개 속에서 갈수록 초라해지는 우리 시대 지식인의 초상은 참으로 쓸쓸한 풍경이다.

<div align="right">2013. 8. 6</div>

'보편적 한국'이라는 꿈

이쾌대 * 〈푸른 두루마기를 입은 자화상〉

2013년 8월 15일, 해방 68주년을 맞았다. 광복절을 맞이하는 마음은 언제나 경건하다. 광복절은 바로 우리 현대사의 출발점이기 때문이다. 1945년 이맘때, 8월 6일 히로시마에 원자폭탄이 투하되고, 8월 8일 소련은 일본과의 불가침조약을 파기하고 대일본전에 참전했다. 8월 10일 일본은 연합국에 항복 의사를 전달하고, 닷새 후 8월 15일 무조건 항복을 선언했다. 우리는 그토록 염원하던 해방을 이뤘다.

해방은 주권의 회복이자 국민국가 건설의 출발점이었다. 하지만 우리를 기다린 것은 격동의 현대사였다. 미군정이 시작되고, 좌우익의 대

* 1913~1965, 식민지 시대와 해방공간에서 활동한 대표적인 화가들 가운데 한 사람이다. 1988년 월북작가 작품이 해금되면서 〈푸른 두루마기를 입은 자화상〉, 〈2인 초상〉, '군상' 연작 등의 주요 작품들이 재조명받았다.

립과 갈등은 더 심해졌다. 냉전의 그늘이 짙어진 가운데 1948년 8월 15일 민주공화국이 선포됐다. 그리고 1950년 북한의 침략으로 한국전쟁이 발발하고, 분단은 고착됐다. 참으로 험난한 나라 세우기 과정이었다. 주권을 회복하고 독립국가를 성취했지만 통일은 미완의 과제로 남았다.

이런 격동의 해방공간에서 이뤄진 예술적 작업들 가운데 내 시선을 끈 작품이 화가 이쾌대가 1948~1949년에 그린 〈푸른 두루마기를 입은 자화상〉이다. 이쾌대는 오랫동안 잊힌 예술가였다. 월북화가였기 때문이다. 1988년 월북 예술가 해금조치 이후 새롭게 주목받았다. 2013년 6월 말 탄생 100주년을 맞아 대구미술관에서 그의 예술을 조명하는 학술대회가 열리기도 했다. 그는 경상북도 칠곡 태생이다.

1994년 미술잡지『가나아트』는 한국근대미술사학회 회원과 근대미술 관련 저자들에게 추천을 의뢰해 '한국 근대 미술가 10인'을 발표한 적이 있다. 여기에 이쾌대는 박수근, 김환기, 오지호, 이인성, 이중섭 등과 함께 선정됐다. 월북한 화가였지만, 그의 작가적 역량은 이렇게 높이 평가됐다. 해금조치 이후 우리 앞에 나타난 〈2인 초상〉, '군상' 연작 등 월북하기 전까지 그가 남긴 작품들은 사랑하는 이에 대한 따뜻한 시선과 새로운 사회에 대한 강렬한 열망을 보여준다.

〈푸른 두루마기를 입은 자화상〉은 이쾌대의 대표작이다. 이 작품을 나는 2008년에 국립현대미술관이 덕수궁 석조전에서 연 전시회 "한국 근대미술 걸작전: 근대를 묻다"에서 관람했다. 전시회를 알리는 포스

터에 이 그림이 소개됐는데, '근대를 묻다'라는 제목에 잘 어울리는 작품이었다.

한국의 근대는 민족주의와 세계주의 사이에서 출발해, 그 사이를 진동해왔다. 내가 특히 〈푸른 두루마기를 입은 자화상〉에 주목하는 이유는 해방을 맞이한 예술가의 자의식 또는 정체성을 그 어떤 작품보다도 선명히 드러낸다는 데 있다. 자화상의 대가인 렘브란트의 작품에서 볼 수 있듯이, 화가에게 자화상은 이중적 의미를 갖는다. 하나는 자의식의 표현이며, 다른 하나는 자기성찰의 시간이다. 이쾌대의 작품은 이런 자의식과 자기성찰을 동시에 보여준다.

중절모를 쓰고 푸른 두루마기를 입은 화가는 왼손엔 서양 화구인 팔레트를 들고 오른손엔 한국화를 그리는 모필을 들고 있다. 화가의 뒤로는 전형적인 한국 산야의 풍경이 펼쳐져 있고, 세 여인이 들길을 걷고 있다. 그리고 화가의 두 눈이 이쪽 감상자를 당당히 응시하고 있는 작품이 바로 〈푸른 두루마기를 입은 자화상〉이다. 푸른 두루마기와 파란 하늘은 화가가 가졌던 당당한 의지, 새로운 희망을 상징한다.

이 작품을 통해 내가 말하고 싶은 것은 '한국적 보편' 또는 '보편적 한국'을 추구한 이쾌대의 문제의식이다. 돌아보면, 해방 68년을 맞이한 2013년 현재, 우리 사회에 요구되는 것은 기존 발전 모델의 근본적 성찰, 다시 말해 권위주의 시대를 이끌어온 국가 주도의 발전 모델과 외환위기 이후 도입된 시장 주도의 발전 모델을 모두 넘어서는 새로운 발전 모델의 창출이다. 세계화에 능동적으로 대처하고 새로운 국가 발

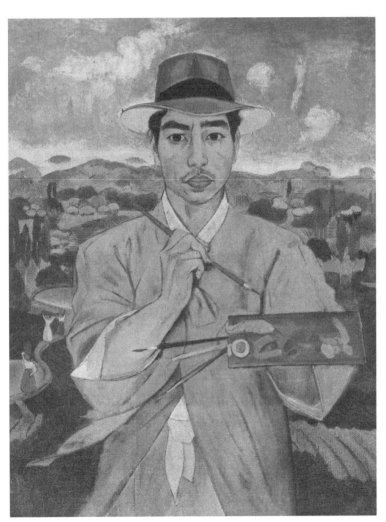

© 이한우

전을 이끌기 위해선, 그동안 우리 사회의 발전 모델이었던 추격 모방 전략이 아닌 표준 창출 전략을 고민하고 모색해야 한다.

산업화에 뒤처진 후발 국가인 우리 사회는 선진국 발전 모델의 모방 전략을 통해 짧은 시간 안에 압축적 경제발전을 이뤄냈다. 그러나 모방적 근대화 논리에 따라 앞만 보고 돌진해온 압축발전 과정은 다름 아닌 성찰성과 자생성의 부재를 의미하기도 했다.

문제는 이러한 '빠른 추격자' 전략이 2008년 지구적 금융위기 이후 세계경제의 침체, 외부 시장에의 과도한 의존, 그리고 중국의 추격 등과 맞물려 자립적 성장 동력의 취약성을 드러냈다는 점이다. 모방을 통한 경쟁 추구의 방식은 혁신을 취약하게 하는 요인으로 작용하여 내생적 발전과 역동적 성장을 추진하는 데 걸림돌이 돼왔다. 이 점에서 경제민주화 추진, 복지국가 구축과 함께 신성장 동력 발굴은 우리 사회 발전 모델의 재구성에서 매우 중대한 과제다.

해방 70주년으로 가는 길에 내가 강조하고 싶은 것은 한국적 특성과 세계적 특성이 새롭게 결합한 '한국식 표준'의 창출이다. 제2차 세계대전 이후 선진국에 진입한 두 사례는 일본과 아일랜드인데, 두 나라 모두 '일본식 표준'과 '아일랜드식 표준'을 만들어냈다. 다시 말해 모방에 의한 산업화나 민주화도, 글로벌 스탠더드의 일방적 강요나 이식도 아닌, 우리 사회 현실에 걸맞은 창의적이고 능동적인 발전 모델의 표준 창출이 요구된다.

알려진 바에 따르면, 북으로 올라간 이쾌대는 결국 버림을 받았다고

한다. 이념을 좇아 북한을 선택했지만 오랫동안 남과 북 모두로부터 망각됐다. 그러다 월북예술가가 해금되고 유족이 몰래 간직해온 작품들이 공개되면서 20세기 전반의 우리 미술을 대표하는 화가의 한 사람으로 새롭게 재조명됐다.

오랜만에 도판으로 〈푸른 두루마기를 입은 자화상〉을 다시 보면서 이 글을 쓰고 있다. 화폭 안에 존재하는 한국적 현실과 서양적 방법은 바로 내가 지금 공부하는 사회학의 자화상이기도 하다.

김구, 안창호 등을 포함한 유명 독립운동가들은 물론 한반도와 동북아 곳곳에서 이름도 남기지 못한 숱한 무명 독립운동가들의 헌신적인 희생을 통해 우리는 해방을 이뤘다. 해방의 궁극적 목표는 올바른 나라 세우기와 만들기다. 그 나라는 이제 경제민주화 추진, 복지국가 구축, 신성장 동력 창출을 포함하는 한국적 표준의 창출이라는 엄중한 과제를 안고 있다. 이번 한 주는 광복절이 주는 의미를 차분히 돌아보는 그런 시간이 되기를 바란다.

2013. 8. 20

시민사회의
역동성

하르먼손 판 레인 렘브란트* 〈야간 순찰〉

어느 시대나 자신의 시대를 이끌고 자신의 나라를 대표하는 화가가 있기 마련이다. 이탈리아, 프랑스와 함께 서양 회화를 이끌어온 네덜란드를 대표하는 화가는 하르먼손 판 레인 렘브란트^{Harmenszoon van Rijn Rembrandt}다. 네덜란드 출신의 또 다른 거장으로는 고흐가 있다. 하지만 평생 네덜란드를 떠나지 않았던 렘브란트야말로 저지대 지방의 회화적 전통과 시민적 전통을 대표해온 화가였다.

인물화·풍경화·종교화 그리고 판화에 이르기까지 회화의 거의 모든 영역에서 렘브란트는 많은 걸작을 남겼다. 내가 주목하고 싶은 것은 렘브란트 작품들에 담긴 넓게는 모더니티의 정신, 좁게는 저지대

* 1606~1669, 루벤스, 벨라스케스, 푸생과 함께 17세기 서양 회화를 대표하는 네덜란드 화가다. 주요 작품으로는 〈툴프 박사의 해부학 강의〉, 〈야간 순찰〉, 〈자화상〉, 〈돌아온 탕아〉 등이 있다.

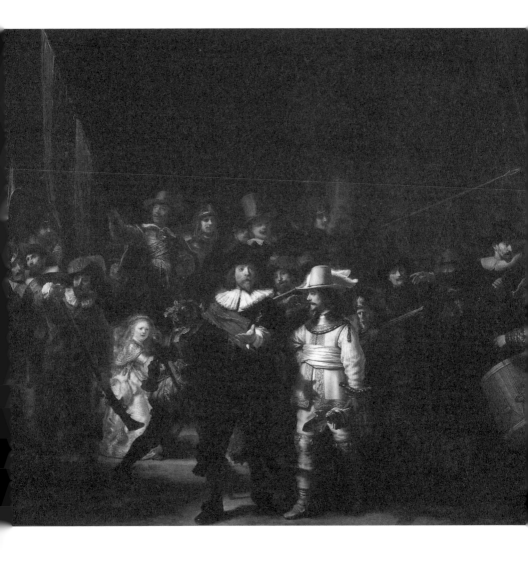

지방의 역사성이다. 여기서 저지대 지방이란 네덜란드와 벨기에를 지칭한다. 북쪽에 있는 네덜란드는 독립전쟁을 통해 1581년 에스파냐의 지배로부터 벗어난 반면, 남쪽에 있는 벨기에는 그대로 머물러 있었다.

렘브란트가 활동할 당시 저지대 지방에는 또 한 명의 거장이 생존해 있었다. 페테르 파울 루벤스다. 흥미로운 것은 두 화가의 서로 다른 화풍이다. 렘브란트가 근대 초기 시민사회의 모습을 재현한다면, 루벤스는 귀족예술로서의 바로크를 완성한다. 사회학 연구자라는 직업 탓인지 몰라도 나로서는 시민사회의 정신을 화폭에 담으려 했던 렘브란트의 작품에 아무래도 더 많은 관심을 갖게 된다.

흔히 〈야간 순찰〉The Night Watch로 알려진 〈프란스 반닝 코크와 빌렘 반 라위텐뷔르흐의 민병대〉The Company of Frans Banning Cocq and Willem van Ruytenburch는 렘브란트의 대표작이다. 이 작품은 암스테르담 민병대의 한 그룹을 이끈 프란스 반닝 코크 대위와 그 동료들의 주문으로 1642년에 제작됐다. 이 작품이 걸작으로 꼽히는 이유는 빛과 어둠의 극적 대비를 통해 민병대원들의 다양한 모습을 생생히 담아낸 데 있다. 이 놀라운 집단 초상화는 17세기 중엽, 당시 세계무역을 제패하고 있던 네덜란드 황금시대의 활력을 드러낸다.

서구 모더니티의 역사에서 네덜란드가 갖는 특수성은 주목할 만하다. 에스파냐의 지배로부터 벗어난 네덜란드는, 전통적인 모직물 공업과 동인도회사를 기반으로 한 중개상업으로 초기 자본주의를 주도했다. 17세기의 암스테르담은 유럽 경제의 중심지였다. 네덜란드는 영국·

프랑스·독일과 비교해 인구 규모도 적고 천연자원도 상대적으로 부족했지만, 이러한 발전전략을 통해 세계경제의 헤게모니를 장악했다.

이러한 번영의 배경에는 무엇보다 시민계급과 시민사회의 발전이 있었다. 저지대 지방은 서유럽 그 어느 지역보다도 근대적 시민사회가 일찍 성장한 곳이다. 이들은 한편으로 상공업에 종사하면서 경제발전을 도모하고, 다른 한편으로는 관료제와 교육기관 등 근대적 제도들을 정착시켰다.

내가 이야기하고 싶은 것은 네덜란드, 덴마크, 스웨덴 등으로 대표되는 서유럽 '강소국'의 특징이다. 이들 나라는 지정학적 위치를 고려할 때 외부의 유동성과 압력에 민감할 수밖에 없는 조건에 놓여 있다. 하지만 국가적 차원의 순발력 있고 유연한 대응, 다시 말해 선택과 집중의 발전전략을 통해 사회 발전을 이뤄냈다. 그리고 이러한 사회 발전은 오랜 역사적 전통 속에 형성된 시민사회의 기반 위에서 추진돼왔다. 렘브란트의 〈야간 순찰〉은 바로 이 시민사회의 역사성을 보여주는 작품이다.

최근 이 강소국들 가운데 네덜란드가 특히 주목받은 것은, 1982년 체결한 '바세나르 협약'을 통해 새로운 사회적 타협 모델을 만들어왔다는 점이다. 바세나르 협약은 임금 안정과 근로시간 단축을 중심으로 아래로부터의 합의를 강조한 모델이다. 세계화가 강제하는 시장 유연화를 어느 정도 허용하면서도 이로부터 파생되는 사회적 충격을 최소화하려는 게 이 모델의 목표였다.

네덜란드 모델이 갖는 가장 중요한 특징은 '비＊배제·비＊갈등'의 '경

쟁적 사회협약'이라는 점이다. '비배제·비갈등'이란 가능한 한 다수의 이해관계자를 정책 결정 과정에 참여시켜 이익을 조정하는 것을 말한다. 세계화 시대 어느 나라건 가장 중요한 국가 과제는 국제경쟁력과 사회 형평성의 동시 제고라 할 수 있는데, 네덜란드 사례는 사회협약을 통해 이 두 과제를 동시에 성취한 모델로 평가받아왔다.

우리 사회에서도 노무현 정부의 초창기에 네덜란드 모델에 대한 논쟁이 있었다. 당시 노사관계의 대안으로 네덜란드 모델의 도입이 제기됐고, 이에 대해 활발한 토론이 이뤄졌으나 결국 흐지부지됐다. 외국 모델의 수용은 일방적 모방을 넘어선 창의적 재구성을 요구한다. 중요한 것은 네덜란드, 덴마크, 스웨덴과 같은 강소국의 사회적 타협 모델이 우리 사회의 현실을 돌아볼 때 타산지석 이상의 의미를 안겨준다는 점이다.

2012년 대선을 통해 우리 사회는 복지국가 구축을 민주화 이후의 새로운 국가 과제로 합의했다고 볼 수 있다. 이 과제를 실현하기 위해서는 보수세력과 진보세력 간의 역사적 대타협이 필요하며, 바로 이 점에서 사회적 타협을 진지하게 고민해보고 또 구체화해야 한다. 안타까운 것은 이러한 과제가 요청되고 있음에도 '보수적 시민사회 대 진보적 시민사회'의 대립과 갈등이 매우 예각적이고 갈수록 구조화되고 있다는 점이다.

중도적 관점에서 일방적으로, 그리고 기계적으로 사회적 타협을 강조하려는 게 아니다. 문제는 우리 사회가 현재 지불하는 대립과 갈등의

사회적 비용이 결코 적지 않다는 데 있다. 내가 강조하고 싶은 것은, 한 세력이 다른 세력을 압도하는 게 가능하지도 않고 규범적으로 타당하지도 않은 현실을 고려할 때, 새로운 사회적 타협을 모색하는 것이 지속 가능하고 실현 가능한 사회 발전의 해법이 될 수 있다는 점이다.

〈야간 순찰〉을 보면 프란스 반닝 코크 대위와 빌렘 반 라위텐뷔르흐 중위가 화면 중앙을 차지하고 있지만, 모든 인물이 자신의 개성을 다양하게 드러내는 포즈를 취하고 있다. 이러한 구성을 통해 렘브란트는 17세기 네덜란드 시민사회가 갖고 있던 개방성과 포용성, 그리고 역동성을 생동감 있게 표현한다.

국가 주도의, 혹은 시장 주도의 발전이 더 이상 대안이 될 수 없다는 것은 자명한 사실이다. 시민사회의 역동성을 포함한 새로운 국가·시장·시민사회 간의 생산적 균형을 만들어내야 하는 우리 사회의 국가적 과제에 〈야간 순찰〉은 여전히 의미 있는 메시지를 던져주고 있다.

2013. 9. 3

개방성과 다양성을
위협하는 극단사회

라파엘로 산치오[*] 〈아테네 학당〉

"모든 길은 로마로 통한다." 로마가 고대 서양에서 가장 빛나는 제국이었음을 상징하는 말이다. 제국의 멸망 이후 그 이름을 딴 신성로마제국 등이 등장한 것을 보면 로마가 얼마나 위대한 제국이었는지를 실감하게 된다. 하지만 로마제국을 일방적으로 찬양할 수만은 없다. 스파르타쿠스의 난 등에서 볼 수 있듯 로마는 고대라는 시대적 한계에 갇혀 있던 제국이기도 했다. 그럼에도 로마법을 위시해 로마가 오늘날의 서양을 만든 출발점이었음은 부정하기 어렵다.

　이탈리아의 수도 로마에 가면 자연스레 로마제국이 서양 역사에서

* 1483~1520, 레오나르도 다빈치, 미켈란젤로와 더불어 이탈리아 르네상스를 대표하는 화가다. 주요 작품으로는 〈아테네 학당〉을 위시해 〈성모와 아기 예수〉, 〈레오 10세의 초상〉, 〈그리스도의 변용〉 등이 있다.

차지하는 의미를 생각하게 된다. 예술과 연관해 로마에서 가장 인상적인 곳으로 나는 바티칸 시국에 있는 바티칸 박물관을 들고 싶다. 기독교는 로마의 전통 종교가 아니라 외래 종교였다. 하지만 기독교는 로마의 국교가 됐고, 이후 교황청은 로마의 상징이 됐다.

바티칸 박물관은 기독교 예술의 보고다. 로마시대가 아닌 르네상스 시대에 창조된 작품들이 다수지만, 미켈란젤로의 〈피에타〉를 위시한 수많은 걸작이 도시 로마와 국가 이탈리아를 대표하는 예술로 남아 있다. 이 작품들 가운데 나를 가장 감동시킨 것은 라파엘로 산치오^{Raffaello Sanzio}의 〈아테네 학당〉^{Scuola di Athene}이다. 라파엘로는 레오나르도 다빈치, 미켈란젤로와 함께 이탈리아 르네상스를 대표하는 거장이다.

바티칸 박물관에 가면 〈천지창조〉와 〈최후의 심판〉이 있는 시스티나 성당에서 그리 멀지 않은 곳에 '라파엘로의 방'이 있다. 라파엘로의 방은 당시 교황이 머물 거처를 장식하기 위해 라파엘로가 벽면에 프레스코화를 그린 방들인데 '서명의 방', '엘리오도로의 방', '화재의 방' 등이 그것이다. 〈아테네 학당〉은 교황의 법정으로 사용됐기 때문에 서명의 방으로 불린 곳에 위치해 있다.

〈아테네 학당〉에는 서양 고대를 빛낸 철학자와 자연과학자들이 대거 등장한다. 한가운데는 플라톤과 아리스토텔레스가 있다. 이상주의자 플라톤은 자신의 책 『티마이오스』를 겨드랑이에 낀 채 손가락으로 하늘을 가리키고, 현실주의자 아리스토텔레스는 자신의 책 『니코마코스 윤리학』을 손에 든 채 땅을 가리킨다. 두 사람 외에도 소크라테스,

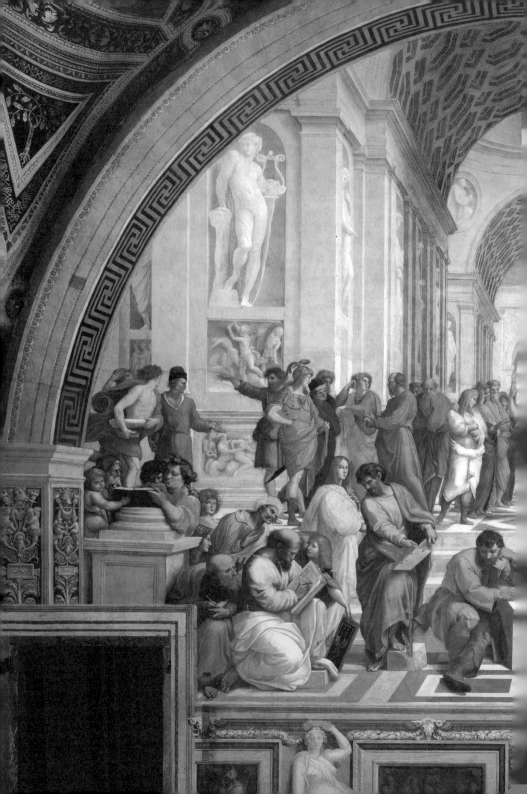

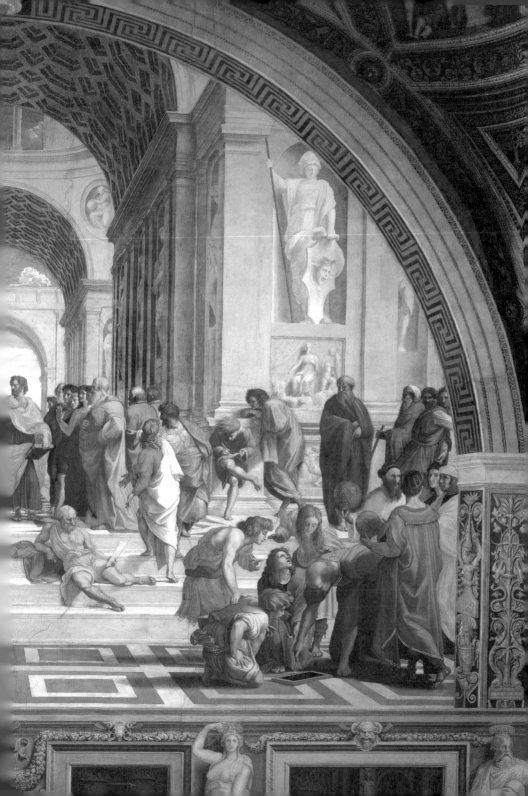

피타고라스, 디오게네스, 유클리드, 프톨레마이오스, 히파티아 등이 특유의 표정과 몸짓으로 묘사되고, 오른쪽 구석에는 감상자들을 응시하는 라파엘로 자신의 모습이 보인다. 〈아테네 학당〉은 서양 고대 사상의 개방성과 다양성을 상징한다. 이런 생각의 개방성 및 다양성과 그에 대한 포용은 그리스와 로마를 지탱하는 원동력이었다.

바티칸 박물관과 함께 로마에서 내 시선을 끈 것은 역사 유적지 포로 로마노다. 콜로세움과 베네치아 광장 사이에 위치한 포로 로마노는 원로원, 신전 등 로마시대 정치와 종교의 중심지였다. 이 포로 로마노에 가면 자연스레 떠오르는 게 있다. 바로 영국의 역사가 에드워드 기번의 『로마제국 쇠망사』다.

젊은 시절 카피톨리누스 언덕에서 포로 로마노의 폐허를 바라보면서 기번은 로마제국에 대한 책을 쓰기로 결심한다. 그는 1776년 『로마제국 쇠망사』 1권을 출간한 이래 20여 년이 지난 다음에야 마지막 6권을 마무리한다. 1권은 5현제인 트라야누스 황제와 안토니누스 황제 시대부터 시작하고, 5권과 6권은 서로마제국의 멸망 이후 동로마제국의 역사를 다룬다.

기번은 제국 쇠망의 여러 원인을 제시한다. 그 가운데 핵심 요인은 단연 개방성이 가져온 역설적 결과다. 로마를 세계제국으로 만든 것은 다른 민족 및 사회에 대한 개방성, 다시 말해 권력·종교·문화 등에 대한 공존의 허용에 있었다. 흥미로운 것은 바로 이 개방성과 다양성이 중앙집권적 사회구조를 약화시켜 멸망을 가져온 근원으로 작용했다는

점이다. 이러한 기번의 인식은 이후 학술적 연구는 물론 대중적 저작에도 큰 영향을 미쳤는데, 예를 들어 시오노 나나미의 『로마인 이야기』나 에이미 추아의 『제국의 미래』에도 로마의 개방성 및 포용성이 특히 강조됐다.

내가 주목하려는 것은 로마제국의 번영에서 볼 수 있듯 어느 사회든 그 사회가 지속 가능하기 위해서는 개방성과 다양성이 매우 중요하다는 점이다. 계층·지역·이념 등으로 나눌 수밖에 없는 사회의 본질적 속성상 공존을 허용하는 개방성과 다양성, 즉 열린 태도를 보장하지 않는다면, 그 사회는 대립과 갈등이 증가하고 결국 활력을 잃어갈 수밖에 없다. 로마의 경우 개방성과 다양성이 제국의 중앙집권을 약화시키는 결과를 가져왔지만, 오늘날 민주주의 사회에서는 개방성과 다양성이야말로 사회의 활력과 발전을 가져오게 하는 기본 동력이다.

로마제국의 개방성과 다양성을 떠올리는 것은 우리 사회 현실 때문이다. 최근 우리 현실의 흐름을 보면 개방성과 다양성이 아니라 극단성과 불관용이 지나치게 두드러진다. 이슈가 하나 등장하면, 이념에 따라 그 이슈에 대한 찬반 논리가 만들어지고, 온건한 논리보다 극단적 논리가 사회를 둘로 가른다. 그리고 치열한 공방을 벌이면서 이른바 '진영'을 공고히 하다가, 옳고 그름을 제대로 판단하기도 전에 다른 이슈로 관심이 옮겨간다.

지금 기계적 중립을 강조하려는 게 아니다. 사안에 따라 관용할 것은 관용하고 불관용할 것은 불관용하는 게 성숙한 민주주의 문화다. 내가

우려하는 것은 옳고 그름을 따져봐야 할 것들마저도 진영 논리에 휩싸여 그 의미를 상실하고 있는 현실이다. 정보사회라면 다양한 정보와 해석의 공존이 그 특징임에도 정작 우리 사회는 열려 있고 다양해진다기보다 진영에 따라 극단화되고 요새화되는 경향이 두드러지고 있다. '극단사회'는 현재 우리 사회가 가진 또 하나의 자화상이다.

〈아테네 학당〉으로 돌아가면, 사회학자 막스 베버의 말이 떠오른다. 베버는 수많은 신이 영원한 투쟁을 벌이는 게 모더니티의 특징이라고 말한 바 있다. 소크라테스와 디오게네스, 플라톤과 아리스토텔레스, 피타고라스와 유클리드로 대표되는 '아테네 학당'은 개방적이면서도 다양한 사유의 중요성을 계몽한다. 사고가 극단화되고 요새화되면, 민주주의는 활력을 상실하고 결국 형해화된다. 서서히 깊어가는 가을, 푸르던 자연은 저렇게 빨강·노랑·갈색의 다채로운 세계로 변하는데, 흑백의 색깔만 존재하는 현실을 지켜보는 마음은 적잖이 쓸쓸하다.

2013. 11. 5

공감의 시대를
위하여

에드워드 호퍼 * 〈코드 곶의 저녁〉

역사적으로 '도시'는 시민들이 거주하는 공간이다. "도시의 공기는 자유롭다"는 말에서 볼 수 있듯이, 도시는 전통적인 농촌과 다른 자유의 공간이다. 우리 사회 역시 마찬가지다. 서로의 존재에 익숙한 농촌 공동체와는 달리 도시 사회는 익명이라는 자유를 선물한다.

　하지만 근대 도시는 다른 풍경들 역시 보여줬다. 게오르그 지멜은 도시의 이런 풍경을 관찰한 대표적인 사회학자다. 그가 관심을 가진 것은 도시생활의 불친절과 외로움이다. 도시인들은 예상하지 못한 빠른 변화와 다양한 이미지의 공세로부터 자신을 보호하기 위해 대상에 거리를 두는 무관심 전략을 선택하는데, 이러한 태도가 결국 불친절과

* 1882~1967, 현대 도시 풍경을 사실적으로 그린 미국 화가다. 주요 작품으로는 〈밤샘하는 사람들〉, 〈철길 옆의 집〉, 〈자동판매기 식당〉, 〈주유소〉 등이 있다.

외로움을 가져다준다는 것이다.

진보적 도시사회학자들이 관찰한 또 다른 도시의 풍경도 있다. 이들은 현대 도시를 지배하는 자본과 상품에 주목한다. 건물, 거리, 경관 등 도시의 모든 것을 끝없이 상품화하고 소비하게 만드는 자본은 정작 도시의 주인인 시민을 소외시킨다. 갈수록 화려해지는 도시 경관이 왠지 모를 쓸쓸함과 고독을 안겨주는 이유다.

이런 도시의 다양한 풍경을 화폭에 담아온 대표적 화가가 미국의 에드워드 호퍼^{Edward Hopper}다. 회화에 관심이 없는 사람들도 어디선가 한두 번쯤은 봤을 정도로 호퍼의 그림은 유명하다. 특히 한밤 길거리 카페를 그린 〈밤샘하는 사람들〉은 인상적인 작품이다. 길게 이어진 바를 사이에 두고 한 커플과 종업원은 이야기를 나누는 듯하고, 다른 한 사람은 뒷모습을 보인 채 앉아 있다. 도시에서 흔히 볼 수 있는 쓸쓸함과 외로움이 담긴 풍경이다.

호퍼가 도시 풍경만을 다룬 것은 아니었다. 1939년에 그린 〈코드 곶의 저녁〉^{Cape Cod Evening} 역시 호퍼의 특징이 잘 드러난 작품이다. 숲에는 어둠이 이미 내리고 밖은 여전히 환한 어느 저녁, 현관 앞에서 쉬고 있는 부부와 풀밭에 서 있는 개를 담은 그림이다. 더없이 평화로워 보이지만, 개를 포함해 서로 엇갈리는 시선들을 통해 전원생활의 한적함과 쓸쓸함을 보여준다.

호퍼의 그림은 어렵지 않다. 20세기 전반 서유럽에서 유행하던 야수파·입체파·다다이즘·표현주의·추상주의·초현실주의와 비교할 때

호퍼의 작품은 소박하고 사실적이다. 그리고 그 소박한 사실주의는 쓸쓸함과 함께 편안한 공감을 불러일으킨다. 팍팍한 도시생활에서 어디선가 본 듯한, 한 번쯤은 겪은 듯한 풍경을 날카롭게 포착해내어 공감에 기반을 둔 잔잔한 감동을 선사한다.

미술 분야를 마감하는 이 글에서 호퍼의 그림을 살펴보는 이유는 두 가지다. 첫째는 예술이 가져야 할 공감에 관한 것이다. 서양 미술사를 보면 20세기에 들어와 회화는 감상자들로부터 멀어지기 시작했다. 예술사 전체를 돌아볼 때 리얼리즘을 이은 모더니즘은 사회보다는 개인의 정체성에 더 관심을 가졌고, 프로이트가 발견한 무의식이 예술가의 자의식은 물론 표현 대상 및 방식에 큰 영향을 미쳤다.

이러한 새로운 흐름은 미술 감상에서 상반된 경향을 낳았다. 엘리트 감상자 층은 다다이즘·추상주의·초현실주의를 환영했지만, 시민적 감상자 층은 갈수록 난해해지는 작품들에 공감하기 어려웠다. 호퍼는 전통적 리얼리즘을 따름으로써 시민적 감상자 층에 가깝게 다가섰다. 특히 그가 그린 쓸쓸한 도시와 한갓진 전원의 풍경들은 불친절과 외로움을 느끼는 현대 도시인에게 상당한 공감을 안겨줬다.

둘째는 예술적 공감이 갖는 사회적 의미다. 예술의 가장 중요한 특징 중 하나는 '즐기기 위해 경험하는' 그 무엇이라는 사실에 있다. 여기서 경험한다는 것은 그 작품에 담긴 메시지에 감정이입하여 자기 삶과 사회를 돌아보는 일까지도 함축한다.

호퍼의 그림을 보면서 내가 던진 질문의 하나는 인간이란 과연 어떤

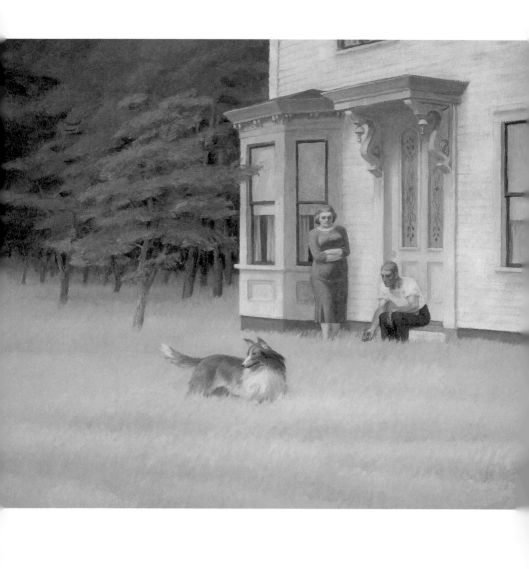

존재인가다. 카를 마르크스는 인간을 '노동하는 존재'로, 요한 하위징아는 '놀이하는 존재'로, 한나 아렌트는 '소통하는 존재'로, 그리고 니콜로 마키아벨리는 '정치하는 존재'로 파악했다. 이러한 인간의 본질적 성격 가운데 어떤 것을 중시하느냐는 사람에 따라 다를 수 있다.

인간의 본성에 대해 최근 주목할 만한 주장을 내놓은 이는 제레미 리프킨이다. 그는 『공감의 시대』에서 인간을 '공감하는 존재'로 파악했다. 우리 인간은 다른 인간, 살아 있는 모든 것에 대해 공감하는 존재라는 것이다. 호퍼의 작품은 이러한 리프킨의 주장을 떠올리게 한다. 호퍼의 그림은 쓸쓸한 사람과 자연에 대한 연민 또는 공감을 담고 있는데, 그의 작품을 바라보는 우리 역시 호퍼에게 감정이입하여 쓸쓸함과 외로움에 대한 연민 또는 공감을 느끼게 된다.

> 내게 가장 중요한 것은 인위적인 문학이나 예술이 전혀 관심을 두지 않는 폭넓은 경험과 감정의 영역이다. (……) 어떤 오브제와 대면했을 때 내가 가장 사랑하는 순간, 나의 내면에서 이는 반응을 화폭 위에 포착하는 일이다.

호퍼가 1939년에 남긴 말이다. 유럽에서 초현실주의가, 미국에서 잭슨 폴록의 추상표현주의가 위세를 떨쳤을 때에도 그가 일관된 스타일을 유지해온 이유를 엿볼 수 있게 하는 발언이다. 평범해 보이는 듯한 풍경을 화폭에 담아내는 데 호퍼는 분명한 자기 생각을 갖고 있었다.

어떤 이들은 호퍼의 작품이 너무 비정치적이라고 말할지 모른다. 호

퍼가 주로 활동했던 기간은 대공황, 제2차 세계대전, 전후 팍스 아메리카나의 확립 등으로 특징지어지는 격렬한 사회 변동의 시대였다. 나역시 아쉬움이 없지는 않지만, 그렇다고 모든 화가가 정치적일 필요는 없다. 호퍼는 인위적인 구속에서 벗어난 인간으로서의 자연스러운 체험과 느낌을 중시했으며, 이를 화폭에 담음으로써 동시대인들과 소통하려고 했다.

21세기 현재는 리프킨이 강조하듯이 오픈소스와 협력이 이끄는 제3차 산업혁명 시대다. 자기와 타자, 개인과 집단의 생존에 유리하게 진화해온 공감의 능력은 존재하는 실재인 동시에 지향해야 할 가치다. 이러한 공감의 능력을 높이는 데에 예술만한 게 없다. 열리는 공감의 시대에 호퍼의 그림은 건조한 도시에서 살아가는 우리에게 새삼 예술의 사회적 의미를 돌아보게 한다.

2014. 2. 11

5

꿈을 상실한 세대를 위하여

영화 · 만화

여러 결함들. 가난, 공허함, 인자함의 결핍 따위는

서로 다른 형태를 취하고 있을 뿐,

사실은 이 영화를 관통하는 동일 줄기다.

저를 지켜봐주세요. 저를 이해해주세요.

그리고—가능하다면—저를 용서해주세요.

이렇게 내가 《산딸기》를 통해 부모님께 애걸하고 있다는 사실을

그 당시 나는 알지 못했으며,

지금도 완전히 이해할 수는 없다.

잉마르 베리만, 「창작 노트」에서

꿈을 상실한
세대를 위하여

주호민[*] 『무한동력』

내가 전공하는 사회학에서 연구 대상으로 삼지 않는 주제는 거의 없다. 하지만 일상을 이루는 주요 요소임에도 잘 다뤄지지 않는 것들이 있는데, 만화가 그 가운데 하나다. 이유는 간명하다. 고급문화와 대중문화에 대한 가치판단이 연구자의 주제 선택에 의식적·무의식적으로 영향을 미치기 때문이다. 석사 및 박사학위 논문을 지도해온 지 20여 년이 되는데, 아직까지 만화를 논문 주제로 선택한 학생을 만나지는 못했다.

　현실은 어떨까? 당장 우리 일상을 사실상 지배하는 포털의 주요 코너 가운데 하나가 웹툰이다. 많은 사람이 조석의 『마음의 소리』나 김양수의 『생활의 참견』, 곽백수의 『가우스 전자』 등을 볼 것이다. 나 역

[*] 1981년생, 최근 젊은이들에게 큰 주목을 받아온 웹툰 작가다. 주요 작품으로는 『짬』, 『무한동력』, 『신과 함께』 등이 있다.

시 지하철을 탈 때나 일에 지쳤을 때 더러 웹툰을 찾아본다. 웹툰은 이미 일상 속에 성큼 들어와 있다.

개인적으로 좋아하는 웹툰 작가는 최훈, 강풀, 주호민이다. 최훈의 작품 중 인상적인 것은 『삼국전투기』다. 『삼국지』에 등장하는 숱한 전투를 새롭게 해석하는 그의 역량은 놀랍고 흥미진진하다. 강풀을 알게 된 것은 『순정만화』를 통해서였다. 『그대를 사랑합니다』, 『26년』 등에서 볼 수 있듯이, 강풀은 젊은 작가답지 않게 인간에 대한 남다른 애정과 비판적인 역사의식을 감동적으로 전달한다.

주호민은 강풀과 유사하면서도 독자적인 세계를 펼쳐 보인다. 소소한 일상을 생동감 있게 그리고 있다는 점에서 강풀과 유사하다. 하지만 문제의식이 치열한 강풀과 비교해, 현실로부터 한 걸음 떨어져서 한결 따뜻한 시선을 보낸다. 군대 이야기를 다룬 『짬』, 전래 신화를 창의적으로 재구성한 『신과 함께』, 그리고 이제 이야기하려는 『무한동력』이 그가 내놓은 작품들이다.

"꿈이라……. 이룰 꿈이란 게 특별히 없는데……. 꿈이 꼭 있어야 하는 건가? 설사 있다 하더라도…… 아저씨처럼 불가능한 꿈을 꾸고 싶지는 않다구요."

무한동력을 연구하는 하숙집 주인 한원식의 질문에 대한 주인공 장선재의 독백이다. 꿈이 있되 꿈을 꾸지 않는, 꿈을 상실한 세대의 이야기가 『무한동력』의 내용을 이룬다. 이 작품은 포털 '야후!'에 연재된

후 2009년에 단행본으로 나왔고, '네이버'에 다시 한 번 연재되었다.

만화는 취업을 준비하는 복학생 장선재가 산동네 하숙집에 오면서 시작한다. 기본 줄거리는 장선재와 대학을 그만두고 네일아트 가게에서 일하는 김솔, 공무원 시험을 준비하는 휴학생 진기한, 철물점을 운영하는 집주인 한원식과 그 자녀인 고등학생 한수자와 한수동이 함께 살아가는 이야기다. 작가는 후기에서 장선재는 취업준비생, 김솔은 비정규직, 진기한은 공시생(공무원시험을 준비하는 학생)을 대표해서 만든 인물이라고 적어두고 있다.

작품에서 단연 눈에 띄는 것은 하숙집 마당에 설치된, 주인아저씨가 만들고 있는 무한동력기관이다. 과학적으로 무한동력기관은 불가능하다. 그럼에도 주인아저씨는 포기하지 않는다. 위기의 청년실업이라는 우울한 시대 상황과 무한동력기관이라는 불가능하나 포기할 수 없는 꿈을 병치시킴으로써 주호민은 청년세대가 겪는 아픔과 희망을 잔잔하지만 감동적으로 묘사한다.

시선을 현실로 돌려보면, 청년실업은 매우 중대한 사회문제다. 정부 통계에 따르면, 2013년 1월, 15~29세 사이의 청년층 실업률은 전체 실업률 3.4퍼센트의 두 배가 넘는 7.5퍼센트에 달한다. 문제가 더욱 심각한 것은 발표된 통계에 취업준비자·구직포기자·불안정 취업자 등을 더한 실제 청년실업률은 20퍼센트에 달할 것으로 추정된다는 점이다. 상황이 이러하니 친척들이 모이는 명절 때 취업 여부를 물어보는 것은 이제 금기 사항에 속한다.

청년실업을 가져온 원인은 다양하다. 세계화의 충격 및 정보사회의 진전에 따른 '고용 없는 성장' 같은 세계사적 조건에서부터, 과잉 고학력화 및 구인·구직자 간의 서로 다른 눈높이에 따른 인력 수급의 불일치인 '잡 미스매치'job mismatch와 같은 우리 사회의 특수 조건에 이르기까지, 안팎의 요인들이 복합적으로 결합돼 있다.

청년실업을 해결하기 위해 그동안 여러 정책이 추진돼왔다. 노무현 정부의 예스YES: Youth Employment Service 프로그램이나 이명박 정부의 행정인턴제는 대표적 사례였다. 또 2012년 대선 과정에도 다양한 해법이 경쟁적으로 제시됐다. 당시 새누리당은 정부·민간 합동의 청년취업센터를 설립하고 해외취업장려금을 도입하며 멘토제를 통해 취업시장에 강한 인재를 육성한다는 계획 등을 제안한 반면, 민주당은 공공기관과 대기업에 매년 3퍼센트의 청년을 고용하도록 하는 청년고용의무할당제와 최저임금의 50퍼센트 수준을 최대 1년까지 지급하는 청년취업준비금 제도 등을 내놓았다.

앞으로 박근혜 정부가 어떤 정책을 추진할지 지켜봐야겠지만, 앞선 정부의 경험을 돌아볼 때 결코 쉬워 보이지는 않는다. 생각만큼 괜찮은 일자리를 늘리기 어려울 뿐만 아니라, 임시직 고용으로는 젊은 세대들이 자신의 미래를 설계하는 데 한계가 있을 수밖에 없기 때문이다.

이 점에서 위기의 청년실업을 해결하기 위한 사회적 대타협이 시급하다고 나는 생각한다. 문제의 핵심은 어떻게 더 많은 양질의 일자리를 창출할 수 있느냐에 있다. 이는 정부와 기업, 대학, 그리고 시민사

회 가운데 어느 한 주체만 노력한다고 해서 해결될 수 있는 게 아니다. 한편으로는 다른 국가들의 경험을 적극 벤치마킹하고, 다른 한편으로는 실질적인 양보를 바탕으로 일자리 만들기의 역사적 대타협을 추진해야 한다.

『무한동력』의 휴학생 진기한이 인턴을 그만두자 그곳 직원들이 다음과 같은 대화를 나눈다.

"벌써 인턴이 두 명이나 그만뒀네. 나 원~ 요즘 젊은 친구들은 왜 그렇게 끈기가 없대요?"

"글쎄요…… 과연 이게 끈기의 문제일까요……?"

그렇다. 끈기의 문제가 아니다. 입학하자마자 각종 스펙 쌓기에 몰두하고 온종일 도서관을 떠나지 못한 채 취업준비에 열중하는데도 일자리를 구하기 어렵다면, 이는 그들의 책임을 넘어선 우리 기성세대의 책임이자 사회의 책임이다. 다가온 졸업 시즌에 대학을 떠나는 제자와 떠나지 못하는 제자들을 지켜보면 더없이 안타깝고 쓸쓸하고, 또 미안하다.

2013. 2. 26

새로운 시험대에 선
가족관계

기타노 다케시 * 《기쿠지로의 여름》

'우리 인류의 발전에 가장 크게 기여한 제도는 무엇일까'라는 질문을
학생들에게 더러 던지곤 한다. 시장 또는 국가를 이야기하는 학생도
있고, 매스미디어 또는 이례적으로 스포츠라고 대답하는 학생도 있다.
내가 보기에 그것은 가족·시장·민주주의다. 시장은 경제생활을, 민주
주의는 정치 및 사회생활을 생산하고 조정하는 핵심 제도다. 그리고
지금 이야기하려는 가족은 일상생활의 가장 중요한 거점이다.

　　역사적으로 가족의 등장은 시장과 민주주의보다 더 오래됐다. 유교
를 지배이념으로 하던 전통사회든, 급속한 산업화를 이뤄온 현대사회
든 동아시아에서 가족의 의미는 특히 남달랐다. 인간 본성과 밀착된

＊ 1947년생, 코미디언으로 널리 알려진 일본의 배우이자 영화감독이다. 주요 작품으로는《소나티네》,
　《하나비》,《자토이치》 등이 있다.

친밀성^{intimacy}의 가장 선명한 형태는 바로 가족의 사랑이다. 어머니와 아버지, 딸 또는 아들이라는 말에는 언어로 전달하기 어려우나 마음을 뒤흔드는 복합적인 감정이 담겨 있다.

이런 가족이 최근 크게 변하고 있다. 어떤 이들은 가족이 붕괴되거나 해체되고 있다고 주장한다. 우리 사회를 살펴보면 가족의 모습이 고정돼 있던 것은 아니다. 지난 20세기를 돌아봐도 핵가족의 부상, 친가 중심의 탈피, '기러기 가족'의 등장 등 결코 작지 않은 변화를 겪어왔다.

이러한 가족의 변동 가운데 가장 두드러진 것은 가구 구성의 변화다. 통계청에 따르면, 2010년 전체 가구 중 1인 가구가 23.9퍼센트, 2인 가구가 24.3퍼센트를 차지해 1~2인 가구의 비중이 50퍼센트에 육박했다. 흥미로운 것은 1인 가구의 미래다. 통계청 전망에 따르면, 1인 가구는 2025년에 31.3퍼센트, 2035년에는 34.3퍼센트에 이를 것이라고 한다.

예술과 사회를 다루는데 사회에 대한 이야기가 길어졌다. 가족의 의미와 변동을 이야기하고 싶어서였다. 가족을 다룬 예술작품이 수없이 많다. 표도르 도스토옙스키의 『카라마조프의 형제들』과 신경숙의 『엄마를 부탁해』를 먼저 떠올리는 이들도 적지 않을 듯하다. 여기서 내가 이야기하려는 작품은 일본 배우이자 영화감독인 기타노 다케시^{北野武}가 1999년에 발표한 《기쿠지로의 여름》^{菊次郎の夏}이다.

기타노 다케시의 대표작은 《소나티네》, 《하나비》와 같은 하드보일드 영화들이다. 이에 비해 《기쿠지로의 여름》은 잔잔하면서도 따뜻한 일

종의 코믹 영화다. 영화는 초등학생 마사오가 여름방학을 맞이해 야쿠자 출신의 이웃 아저씨인 기쿠지로와 함께 엄마를 찾아가는 여행을 다룬다. 그 줄거리는 이중구조를 이루고 있다. 중심 줄거리는 마사오가 엄마를 찾아가는 것이지만, 이면에는 기쿠지로 역시 자신의 어머니를 찾아가는 또 하나의 줄거리가 놓여 있다.

두 사람은 모두 어머니를 만났지만 이야기를 나누지는 못한다. 마사오의 엄마는 이미 다른 사람과 가족을 이루고 있었고, 기쿠지로는 요양원에 계신 어머니를 멀리서만 지켜볼 뿐 말없이 발길을 돌린다.

이 영화에서 내 시선을 끈 것은 두 가지다. 하나는 여행 과정에서 두 사람이 쌓아가는 사랑이다. 처음에는 낯설어하지만 어머니가 곁에 없다는 처지가 서로 비슷하다는 사실을 깨달으면서 두 사람의 거리는 아버지와 아들의 관계처럼 조금씩 가까워진다. 한갓진 일본의 시골 여름 풍광을 배경으로 더없이 순진무구한 마사오와 무뚝뚝하나 속 깊은 기쿠지로의 동행은 웃음을 선사하면서도 괜스레 마음을 짠하게 한다.

다른 하나는 가족의 의미다. 마사오와 같은 처지가 물론 새삼스럽지는 않다. 부모와 같이 살지 않는 아이들은 예전에도 적지 않았다. 내가 주목하려는 것은 가족의 변동이 그 구성원들에게 미치는 영향이다. 이혼 증가에 따른 편부·편모·조손 가족 문제, 핵가족화 강화에 따른 부모의 돌봄 문제, 1인 가구 증가에 따른 고령세대의 고독사 문제 등은 현재 가족이 직면한 새롭고도 중요한 이슈들이다.

가족의 변동을 가져온 원인은 다양하다. 가족의 부양 기능 약화, 가

부장적 가족문화의 온존 등의 내적 요인과 사회구조 및 가치관의 변화 등의 외적 요인이 결합돼 있다. 나는 이러한 가족의 변동을 가족의 해체 또는 붕괴라기보다 오히려 그 형태가 다양해지는 것으로 봐야 한다고 생각한다. 나아가 특정 가족의 형태를 정상으로 설정하고 다양한 가족의 모습을 정상과 비정상의 이분법만으로 구분하는 것도 바람직하지 않다.

가족 문제는 이제 주요 정책의 대상이다. 가족의 변동에 대한 대응에서 중요한 것은 문제를 사회화한다 하더라도 이를 과거회귀적 방식으로 풀 수는 없다는 점이다. 개인주의의 확산은 돌이킬 수 없는 흐름이기 때문이다. 더불어 돌봄 노동에 대한 새로운 인식 및 대응 역시 요구된다. 여성의 사회 진출에 따른 육아 등 돌봄 기능의 약화와 고령인구의 증가에 따른 돌봄 노동의 수요 증대에 대해 국가와 시민사회가 더욱 적극적으로 개입해야 한다.

이 영화에서 가장 뭉클했던 순간은, 엄마를 보고 나서 훌쩍이는 마사오에게 기쿠지로가 엄마가 전해주라고 했다며 천사의 종을 건네는 장면이다. 기쿠지로는 힘들 때나 슬플 때 종을 울리면 천사가 엄마를 데려다줄 것이라는 이야기를 들려준다. 거짓말인 줄 알면서도 마사오는 어둑한 콘크리트 흄관 안에서 혼자 천사의 종을 흔든다. 바로 그때 하늘에 나타난 천사의 종이 지상으로 천천히 내려와 마사오의 종에서 짤랑거리는 소리를 울려 퍼지게 한다.

가족이란 무엇인가? 논리보단 사랑이, 이성보단 감성이, 언표보단

비언표가 감싸 흐르는 공간이 가족이다. 나의 경우도 마찬가지다. 아버님과 어머님은 돌아가셨지만, 살아 계신 형님들을 늘 생각하고 있으면서도 정작 만나선 무뚝뚝하게 몇 마디 말을 주고받을 뿐이다. 아주 드물게 성가신 적도 없지는 않지만, 언제나 마음속에 강물을 흐르게 하는, 그래서 바로 응시하지 못한 채 비켜서 바라보며 침묵의 언어를 전달하는 존재가 가족의 또 다른 이름이지 않을까?

가족의 의미를 부정할 필요는 없다. 하지만 우리 사회에서 제도로서의 가족은 새로운 시험대 위에 올라서 있다. 가족의 미래를 가족 안에 가둬둘 게 아니라 공론장으로 이끌어내고 그 대안을 모색해야 한다. 민주적 가족관계로 변해야 하는 동시에 가족 기능을 사회가 새롭게 분담할 수 있는 양성평등의 가족 패러다임을 마련하는 일을, 우리 사회는 더 이상 미뤄선 안 된다.

2013. 3. 5

경제민주화를
위하여

잭 클레이턴* 《위대한 개츠비》

영화는 역사적으로 늦게 등장했지만 가장 친숙한 예술양식이다. 이번엔 오래된 영화 하나를 주목하고 싶다. 1974년에 발표된 《위대한 개츠비》The Great Gatsby다. 영화의 원작은 1925년에 발표된 F. 스콧 피츠제럴드F. Scott Fitzgerald의 동명 소설인데 그동안 여러 차례 영화로 만들어졌다.

　1974년 판 《위대한 개츠비》가 유명한 까닭은 작품의 완성도가 뛰어났다기보다 당시 전성기를 구가한 배우 로버트 레드포드가 개츠비 역할을 맡았다는 점에 있었다. 《내일을 향해 쏴라》, 《스팅》 등으로 세계적 스타로 발돋움한 레드포드는 이 영화에서 신비롭고 매력적인 인물 개츠비를 인상적으로 연기했다. 마침 2013년에는 레오나르도 디카프리

* 1921~1995, 1959년 《꼭대기의 방》으로 데뷔한 영국 영화감독이다. 주요 작품으로 《공포의 대저택》, 《위대한 개츠비》, 《이상한 실종》 등이 있다.

오가 개츠비를 연기한 영화가 개봉해, 영화뿐 아니라 소설 『위대한 개츠비』에 대한 관심도 따라 커졌다.

소설 『위대한 개츠비』는 지난 20세기 미국을 대표하는 걸작 중 하나로 꼽힌다. 이 작품은 아메리칸 드림의 빛과 그늘을 다룬 대표작이자 부와 사랑에 대한 인간의 욕망을 해부한 고전이다. 여기서 소설보다 영화에 주목하는 것은, 비록 명화의 반열에 오르지는 못했지만, 잭 클레이턴Jack Clayton이 감독한 《위대한 개츠비》가 화려하고 다채로운 영상으로 1920년대의 미국 사회, 흔히 '재즈 시대'라고 불린 당대의 모습을 생생히 전달하고 재현하기 때문이다.

제1차 세계대전이 끝난 1920년대 서구사회는 그 헤게모니가 서유럽에서 미국으로 넘어가, '팍스 아메리카나'가 본격적으로 도래했음을 널리 알린 시대였다. 한 자료에 따르면, 제1차 세계대전이 끝난 후 수년 사이에 미국의 금 보유량은 전 세계 보유량의 절반에 육박했고, 전 세계 자동차의 80퍼센트, 전화의 61퍼센트를 보유했다. 1923년 1인당 석유 소비량의 경우 프랑스는 37킬로그램에 불과한 반면 미국은 956킬로그램을 기록했다. 하지만 이런 미국의 전성시대는 오래 지속되지 못하고 이내 1929년 대공황이라는 첫 번째 위기에 도달했다.

그동안 대공황의 원인에 대해서는 다양한 토론이 이뤄져왔다. 그 유력한 설명 가운데 하나가 존 메이너드 케인스의 분석이었다. 그는 과잉생산과 과소 소비에서 대공황의 원인을 찾았다. 상층은 풍요로웠지만 노동자와 실업자를 포함한 하층계급은 빈곤했던 '풍요 속의 빈곤' 시대

가 1920년대였다. 뉴욕 주식시장의 주가 폭락으로 시작된 대공황은 이내 전 세계로 파급됐고, 이 경제위기는 1933년에 출범한 루스벨트 정부가 실행한 일련의 정책을 통해 비로소 극복되기 시작했다.

영화《위대한 개츠비》를 떠올린 것은, 풍요 속의 빈곤이라는 1920년대의 특징이 넓게는 현재의 세계사회, 좁게는 현재의 우리 사회 모습을 돌아보게 하기 때문이다. 초점을 우리 사회로 좁혀보면, 2008년 미국발 금융위기 이후의 경제위기는, 그 세세한 원인은 다르더라도 풍요 속의 빈곤이라는 대공황 전후의 시기와 상당히 닮아 있는 듯하다.

다른 이야기를 하려는 게 아니다. 최근 우리 시야에서 사라졌지만 위기에 빠진 우리 경제를 개혁하려는 담론으로 제시된 경제민주화를 말하려는 것이다. 경제민주화는 적어도 2010년 지방선거 이전까지 우리 사회에서 그렇게 대중적인 개념은 아니었다. 당시 지방선거를 계기로 무상급식과 복지국가가 의제화되면서 그와 한 쌍을 이루는 개념으로 경제민주화에 대한 사회적 관심이 커졌다.

구체적으로 동네 빵집, 치킨집 등 이른바 골목상권의 위기와 대형마트 입점에 따른 재래시장의 위기로 나타난 자영업 문제, 한진중공업 사태와 희망버스 행진으로 주목받은 비정규직 노동자 문제, 무엇보다 재벌 대기업과 영세 중소기업 간의 양극화 문제 등이 경제민주화의 중요성을 부각시켰다.

경제민주화란 한마디로 시장을 포함한 경제 영역의 민주화, 다시 말해 경제행위 주체들의 자유와 평등을 증진시키는 것을 뜻한다. 경제민

주화를 달성하기 위해서는 소극적 의미에서 재벌 대기업의 개혁을 포함한 공정한 시장질서의 구축과 조세 정의의 확립이 이뤄져야 한다. 적극적 의미에서는 사회 양극화의 해소가 주요 과제로 제시된다. 이를 위해서는 출발선에서의 기회 균등, 과정에서의 참여와 통제, 결과에서의 공평 분배가 중시된다.

경제민주화를 제대로 성취하기 위해선 재벌개혁, 조세 정의, 양극화 해소 등 개별 정책 대안에 대한 포괄적인 로드맵, 사안의 특성에 따른 구체적인 전략, 그리고 국민적 공감대가 요구된다. 예를 들어 경제민주화의 핵심 영역으로 간주하는 재벌개혁의 경우 공정거래법 등의 법 개정, 기업집단법 등의 법 제정, 엄격한 법 집행, 시민사회의 감시 강화 등이 필요한데, 크게 보아 포괄적인 로드맵을 제시하되 사안별로 섬세하고 구체적으로 접근해야 한다. 더불어 모처럼 형성돼 있는 재벌개혁에 대한 국민적 공감대를 계속 유지해가는 것 또한 중요하다.

내가 강조하고 싶은 것은 경제민주화가 시장 안에서의 새로운 시대정신이라면, 복지국가는 시장 밖에서의 새로운 시대정신이라는 점이다. 그리고 정치의 일차적 과제가 자원과 가치의 합리적 조정 및 배분에 있다면, 시민 다수가 갈망하는 새로운 정치는 시장에서의 행위 주체들의 활력을 보장하면서도 시장이 가져오는 불평등을 적절히 제어하는, 다시 말해 경제민주화와 복지국가를 제대로 구현하는 데 있다고 나는 생각한다.

《위대한 개츠비》의 주인공 개츠비에 대해 관객들은 묘한 양가적 감

정을 갖게 된다. 밀주업 등 부정한 방법으로 부를 축적한 개츠비의 타락한 모습에 실망하지만, 집착에 가까운 데이지에 대한 그의 순정한 사랑에는 공감을 느낄 수도 있다. 이러한 개츠비의 비극은 아메리칸 드림의 좌절이며 물질주의에 맞서온 이상주의의 패배다.

《위대한 개츠비》의 무대인 1920년대는 제1차 세계대전으로 서구문명에 대한 회의가 팽배한 동시에 흥겨운 재즈에 심취하던 시대였다. 한편에서는 고도성장과 부의 집중이 이뤄지고, 다른 한편에서는 부패와 도덕적 타락이 깊어지던 시대를 배경으로 개츠비의 위험한 사랑과 모험이 펼쳐진다. 재즈 시대와 적잖이 닮아 있는 현재, 위기에 빠진 신자유주의 시대가 과연 어떤 미래를 열어갈지 예단하기는 어렵다. 역사가 더 나은 시대를 향해 끝없이 변해왔다면, 경제민주화가 그 새로운 미래로 나아갈 수 있는 제도 개혁의 출발점이 돼야 한다고 나는 생각한다.

2013. 5. 21

품위 있는
죽음

미카엘 하네케* 《아무르》

인간에게 실존적으로 가장 어려운 문제는 죽음에 관한 것이다. 삶의 종언인 죽음 앞에 우리 인간은 더없이 무력하다. 죽음을 담담히 받아들이는 이들도 없지 않지만, 사람들 대다수는 죽음을 두려워한다. 육체적 고통 때문만이 아니다. 인간 존재의 의미 중 하나가 '관계'에 있는 한 정신적 공포 또한 무시할 수 없다. 생명의 마감인 죽음은 이 세상에서 맺은 모든 관계에 작별을 고하는 일이기 때문이다. 한마디로 죽음은 우리에게 낯설고 어렵고, 또 두려운 그 무엇이다.

죽음과 관련해 사회학적으로 주목할 문제 중 하나는 존엄사에 관한 것이다. 존엄사란 회복 가능성이 없는 환자에 대해 사실상 의미 없는

* 1942년생, 예술성 높은 영화를 발표해온 오스트리아 영화감독이다. 주요 작품으로는 《피아니스트》, 《히든》, 《하얀 리본》, 《아무르》 등이 있다.

연명조치를 중단하여 인간의 존엄성을 유지한 채 죽음을 맞게 하는 것을 뜻한다. 우리 사회에서는 2009년 김 모 할머니에 대한 연명치료의 중단을 둘러싸고 이에 대한 토론이 활발히 이뤄지기도 했다.

이런 존엄사 문제를 다시 한 번 생각하게 한 영화가 2013년에 개봉돼 내 시선을 끌었다. 오스트리아 출신의 미카엘 하네케^{Michael Haneke} 감독이 만든 영화 《아무르》^{Amour}다. 《피아니스트》, 《히든》, 《하얀 리본》 등 그의 영화들은 발표될 때마다 세계적인 주목을 받아왔다. 《아무르》 역시 2012년 칸 영화제에서 황금종려상을, 2013년 아카데미 시상식에서 외국어영화상을 받았다.

예술이 갖는 힘 가운데 하나는 공감이다. 이 공감은 두 가지로 나뉜다. 편안한 사실에 대한 자연스러운 공감과 불편한 진실에 대한 어찌할 수 없는, 그러나 강렬한 공감이 그것이다. 누구나 알고는 있지만 대면하고 싶지 않은 불편한 진실을 끄집어내어 그 의미를 다시 한 번 돌아보게 하는 작품이 《아무르》다. 불현듯 방문하는 죽음의 그림자를 우리는 어떻게 맞이해야 할까?

영화의 줄거리는 간단하다. 행복한 노후를 보내던 음악가 부부 조르주와 안느의 삶은, 안느가 병에 걸리면서 극적으로 바뀐다. 아내 안느의 입원과 수술, 퇴원, 그리고 남편 조르주의 간호 등 죽음에 이르는 길이 담담하면서도 마음 아프게 그려진다. 누구나 한두 번쯤 겪는 죽음에 대한 체험을 하네케 감독은 차분하면서도 예리하게 재현하여 삶과 죽음, 그 사이에 놓인 사랑의 의미를 진지하게 묻는다.

《아무르》를 통해 주목하고 싶은 것은 개인적 차원이 아니라 사회적 차원에서의 품위 있는 죽음의 조건이다. 이를 위해서는 무엇보다 사회적 합의와 법·제도의 정비가 요구된다. 특히 회생 가망이 없는 환자의 생명 연장에 관한 존엄사를 어떻게 볼 것인가는 중대한 문제다. 이 이슈가 결코 간단하지 않은 것은 많은 경우 환자의 고통이 가족의 고통으로 이어지고, 그 고통은 정신적인 측면만이 아니라 물질적 측면까지 지니고 있기 때문이다.

이 문제에 대해서는 2009년에 발표한 윤영호 등의 연구를 주목할 만하다. 이 연구에 따르면, 사회경제적 부담이 없는 경우에는 62.3퍼센트가 본인이 치료 말기에 관련된 의사결정을 해야 한다고 생각한 반면, 사회경제적 부담이 있는 경우에는 44.9퍼센트가 본인이 의사결정을 해야 한다고 응답했다. 한편, 사회경제적 부담이 없는 경우 가족이 치료 말기에 관련된 의사결정을 해야 한다고 생각하는 비율은 21.7퍼센트였고, 사회경제적 부담이 있는 경우 그 비율은 49.1퍼센트였다.

이 연구가 함의하는 결과 가운데 주목할 것은 의료보장의 사각지대에 있는 사람들의 경우다. 이 연구는 연명기간이 길어지면 이들이 경제적 부담 때문에 치료 중단을 요구하는 경우가 증가할 가능성을 배제할 수 없음을 시사한다. 본인의 자율성과 인간의 존엄성을 존중하는 품위 있는 죽음을 맞이하기 위해서는 환자와 그 가족의 경제적 문제가 해결돼야 한다는 점을 보여주는 셈이다.

겪어본 이들은 알겠지만, 가족의 죽음에 대해 중대한 결정을 내리는

것은 매우 고통스러운 일이다. 그 결정이 경제적 요인에 따른 것이라면, 그 고통은 남아 있는 이들에게 결코 작지 않은 회한을 남겨주게 된다. 내가 강조하고 싶은 것은 품위 있는 죽음이 국민 다수에게 허용되기 위해서는 법적 기준의 마련 못지않게 정부의 역할이 중요하다는 점이다. 정부는 존엄사가 실질적으로 가능한 의료보장 등의 복지정책을 포함한 제도 개혁을 적극 추진해야 한다.

이른바 '웰다잉'well-dying 문화 형성에서는 시민사회의 역할 또한 중요하다. 죽음은 가장 극적인 체험인 만큼 그에 대한 사회적 토론은 조심스러울 수밖에 없다. 더욱이 우리 사회처럼 유교문화의 전통이 여전히 두드러진 나라에서 죽음에 대한 바람직한 공론화는 쉽지 않은 과제다.

하지만 죽음에 대해 침묵한다고 해서 품위 있는 죽음에 대한 문화가 저절로 형성되는 것은 아니다. 품위 있는 죽음이란 무엇인가, 이에 대해 본인은 물론 가족과 친지, 나아가 시민사회는 어떤 태도를 가져야 하는가, 그리고 품위 있는 죽음에 대해 어떻게 교육할 것인가 등의 토론이 활성화돼야 하며, 이를 통해 우리 전통 및 현실에 맞는 품위 있는 죽음에 대한 문화를 만들어가야 한다.

조르주와 안느의 안타까운 사랑을 지켜보면서 부지불식간 떠올랐던 것은 몇 해 전 아버지의 죽음이었다. 여든이 넘으신 아버지는 당신 삶의 마지막 한 해를 세브란스 병원과 은평구의 한 병원에서 보내셨다. 오래전 어머니의 죽음에 이어 내게는 두 번째로 다가온 죽음의 충격이었다. 장례를 어떻게 치렀는지 정신이 전혀 없었다는 사실과 더불어,

죽음의 기별에서 하관에 이르기까지 이 지상에서 아버지와 이별하는 모든 순간에 대한 세세한 기억이 결코 지워지지 않는 붉은 인주처럼 여전히 생생하게 살아 있다.

고향 양주의 불곡산에 어머니와 나란히 아버지를 모신 다음 내려오는 길에는 흰 눈이 펄펄 내리고 있었다. 이제 고향 산에서 어머니와 함께 계실 수 있게 됐다고 하더라도 내리는 저 눈발에 아버지가 추워하실지도 모른다는 생각에 발걸음이 쉽게 떨어지지 않았다. 날이 어두워지고 길이 미끄러우니 빨리 내려가자고 넷째 형님이 옆에서 재촉하는데 아버지가 누워 계신 산 쪽을 나는 돌아보고 또 돌아봤다.

2013. 6. 4

포위된
젊음

이사야마 하지메 *　　　　　　『진격의 거인』

우리 사회 청소년들에게 가장 큰 영향을 미치는 것 가운데 하나는 일본 만화와 애니메이션이다. 이들에게 허락된 몇몇 여가 활동의 하나일 뿐만 아니라 주요 대화 주제다. 20~30대 마니아들도 적지 않다. 청소년 시절에 가졌던 취미가 계속 이어지는 셈이다.

　하지만 일본 만화 열풍을 바라보는 기성세대의 시각은 그렇게 곱지만은 않다. 일본 사회에 대한 거부감이 한 원인이라면, 일본 만화에 담긴 문화적 코드들, 예를 들어 폭력성과 일본 국수주의에 대한 우려가 또 다른 원인일 것이다. 한일관계의 과거와 현재를 생각하면 이런 기성세대의 생각은 수긍할 만하다. 개인의 자아의식과 사회의식의 기본

* 1986년생, 2009년부터 일본의 만화잡지 『소년 매거진』에 『진격의 거인』을 연재해 선풍적인 관심을 모은 젊은 일본 만화가다.

틀이 형성되는 청소년 시절의 중요성을 고려해보면, 일본 만화 열풍이 그렇게 바람직해 보이지는 않는다.

상황이 이런데도 일본 만화 열풍이 왜 부는지에 대해 사회학 연구자로서 관심을 갖지 않을 수 없다. 그 원인은 무엇보다 일본 만화의 경쟁력에 있다. 우리나라 드라마가 한류 열풍을 불러일으킨 이유가 작품의 높은 완성도와 공감대에 있듯이, '잘 만들어진' 일본 만화는 유사한 삶의 조건 아래 놓인 동아시아 청소년과 청년세대에게 그 나름의 공감을 불러 모아온 것으로 보인다. 예를 들어 아즈마 기요히코의 『요츠바랑!』, 우미노 치카의 『3월의 라이온』, 요시노 사츠키의 『바라카몬』을 보면, 거기에는 일상과 사랑과 삶의 따뜻함 또는 애틋함이 생생히 살아 있다.

최근 큰 주목을 받고 있는 일본 만화 작품은 이사야마 하지메誌山創가 그린 『진격의 거인』進擊の巨人이다. 이 만화는 애니메이션으로도 만들어져 방영되었는데, 그 제목을 본뜬 패러디들이 우리 사회에서 크게 유행하기도 했다. 『진격의 거인』은 앞서 큰 화제를 모은 『원피스』, 『강철의 연금술사』, 『디 그레이맨』에 필적할 만한 상상력과 박진감을 보여준다. 일본에서 이미 주요 만화상을 받았을 뿐만 아니라, 2014년 2월까지 누적 발행 부수가 3,000만 부를 넘어섰다.

그동안 『진격의 거인』을 한번 다뤄볼까도 생각했는데 아직 완결되지 않아서 유보해왔다. 하지만 이에 대한 기사들이 더러 쓰이는 것을 보고 이 작품을 사회학적으로 어떻게 읽을 수 있을까 한번 생각해보게

됐다. 일본 사회뿐만 아니라 우리 사회의 청소년과 청년세대가 이 만화에 큰 관심을 보이는 것은 그 자체만으로도 주목할 만한 문화 현상이기 때문이다.

성공한 다른 판타지물들이 그러하듯 『진격의 거인』의 줄거리는 치밀히 계산된 상상력을 보여준다. 100년 전 정체를 알 수 없는 거인들이 나타난 이후 인류는 세 겹으로 이뤄진 대규모 성벽을 쌓고 그 안에서 살아가는데, 새로운 돌연변이 거인이 다시 나타나 첫 겹의 성벽을 부수면서 이야기는 시작된다. 이러한 위기 상황에 소꿉친구들인 앨런, 미카사, 아르민이 중심이 되어 그 거인들과 맞서 싸워나가는 게 이제까지의 줄거리다. 한편에선 예기치 않은 상상의 세계들이 펼쳐지고, 다른 한편에선 그로테스크한 장면들이 이어짐으로써 『진격의 거인』은 독자들의 시선을 사로잡는다.

그동안 이뤄진 『진격의 거인』에 대한 감상과 분석에서 내 시선을 특히 끈 것은 국제정치적 시각의 독해다. 이 분석은 『진격의 거인』의 설정이 현재 일본이 놓인 위기 상황과 유사하고, 이를 타개하기 위한 군사국가화를 은연중에 부각한다고 주장한다. 이런 맥락에서 미지의 거인은 다름 아닌 부상하는 중국을 암시한다고 보는데, 이러한 해석은 최근 우경화하는 일본 사회의 현실을 지켜볼 때 수긍할 만하다.

『진격의 거인』에 담긴 코드는 여럿일 수 있다. 내가 주목하고 싶은 것은 '정체성의 사회학'이다. 거인들이 나타나 성벽 안에서 생존해가는, 그리고 다시 또 다른 거인들에 의해 위협받는 상황은 청년실업, 루

저문화 등으로 상징되는 우리 젊은 세대의 현실, 다시 말해 '포위된 젊음'과 매우 유사하다. 10대가 시작되면서 청소년을 압박하는 '입시 경쟁'은 대학 입학과 더불어 '취업 경쟁'으로 변하고, 청년세대에게 결국 불안의 정체성을 안겨주게 된다.

알 수 없는 거인은 바로 '불안한 미래'이며, 주인공 앨런으로 대표되는 거인에 대한 분노는 '젊음의 분노'일 수 있다. 거인의 정체를 밝히기 위해 조사병단에 들어간 앨런의 모습에서 자기 자신의 모습을 찾는 것은 불안과 분노의 정체성이 가질 수 있는 자연스러운 대응으로 보인다.

누가 뭐라 해도 젊음은 절로 아름답고 빛나는 것이다. 긴 삶에서 젊음만의 특징이자 특권은 바로 이 만화의 제목인 '진격', 다시 말해 거침없는 전진에 있다. 그렇게 찬란하면서도 거침없어야 할 젊음이 불안한 미래로 포위돼 있다면, 그 사회의 미래는 사실 암울한 것이다. 『진격의 거인』에는 전반적으로 불안·분노·암울로 특징지어지는 정조sentiment가 깔려 있으며, 바로 이 점이 일본의 젊은 세대는 물론 우리 젊은 세대가 이 만화에 공감하는 이유가 아닐까?

앞서 주호민의 웹툰 『무한동력』을 다룰 때 청년실업 해결의 중요성에 대해 이야기했다. 청년실업 등으로 포위된 젊음이 그 사회의 미래에 미치는 부정적 영향은 아무리 강조해도 지나침이 없다. 청년세대의 좌절로 사회의 활기가 크게 줄어들고, 고령인구의 증대로 사회의 역동성이 빠르게 쇠퇴하는 현상은 일본 사회만이 아니라 우리 사회의 미래상이 될 수도 있다는 게 인정하고 싶지 않지만 현실에 가까운 진단일 것이다.

만화도 예술의 한 영역이라는 점에서 볼 때 『진격의 거인』의 작품성이 『요츠바랑!』이나 『3월의 라이온』 또는 『바라카몬』보다 높다고 평가하긴 어렵다. 더불어 『진격의 거인』 열풍이 그리 오래갈 것으로 보이지 않는다. 이야기 전개를 지켜볼 때 대개의 일본 만화가 그러하듯 연재가 장기화될 가능성도 크다. 내가 강조하고 싶은 것은 『진격의 거인』 만화 자체보다도 그 열풍에 담긴 의미다. 젊음이 포위돼 있다면 기성세대는 그 포위를 풀어줘야 할, 제도 개혁을 이뤄내야 할 의무를 갖고 있다는 메시지가 바로 그것이라고 나는 생각한다.

<div align="right">2013. 7. 9</div>

자본주의 문명의
미래

봉준호[*] 《설국열차》

개인적으로 아는 예술가에 대해 글을 쓰기가 쉽지는 않다. 사적인 체험
이 글에 반영될 수밖에 없기 때문이다. 그래서 직접 알고 있는 예술가
에 대한 글쓰기를 자제하게 된다. 그럼에도 작품이 인상적일 때는 쓸
수밖에 없는데, 이번에 이야기할 이가 그런 사람이다.

　1990년대 초반 유학을 마치고 돌아와 모교에서 가르치기 시작했을
때 복학한 그를 만났다. 영화에 대한 이야기를 더러 나눴는데, 예술적
감수성은 물론 사회적 문제의식이 뛰어난 후배이자 학생이라는 생각
이 들었다. 《플란다스의 개》로 영화감독으로 데뷔했다고 해서 보러 갔
다. 내겐 인상적인 작품이었으나 큰 주목을 받지는 못했다. 하지만 예

[*] 1969년생, 한국 영화의 새로운 지평을 열어온 영화감독이다. 주요 작품으로는 《살인의 추억》,《괴
　물》,《마더》,《설국열차》 등이 있다.

상했던 대로 그는 연이어 발표한 《살인의 추억》과 《괴물》로 작가적 명성과 상업적 성공을 동시에 성취했다. 영화감독 봉준호다.

2013년에 봉준호가 《설국열차》를 발표했다. 여기서 이 작품을 다루는 까닭은 사회학 연구자인 내가 보기에 뛰어난 영화라는 생각이 들었기 때문이다. 영화감독에게 대학 시절 전공이 큰 영향을 미친다고 보기는 어렵다. 하지만 그의 작품을 이해하는 데 참고자료가 될 수도 있다. 예를 들어 장-뤼크 고다르 감독은 인류학을, 빔 벤더스 감독은 철학과 의학을, 스파이크 리 감독은 매스커뮤니케이션을 공부했고, 봉 감독은 사회학을 공부했다.

스포일러가 될까 봐 줄거리를 자세히 이야기하기는 어렵다. 지구에 빙하기가 닥치고 오직 계속 달리는 열차에 탄 사람들만 살아남는다. 기차는 앞에서부터 계층에 따라 배분되어 꼬리 칸 사람들은 식량으로 단백질 블록만 제공받는 등 비참하게 살아간다. 반면 앞 칸 사람들은 부부를 갈라놓고 아이를 빼앗는 등 횡포를 일삼는다. 이런 질서에 맞서 꼬리 칸 사람들이 폭동을 일으킨다는 내용이 영화를 이끌어간다.

《설국열차》를 보면서 두 명의 사회학자가 떠올랐다. 한 사람은 독일의 사회학자 막스 베버다. 베버는 모더니티의 사회이론가다. 그는 과학과 관료제의 등장이 현대사회를 규정짓는 가장 중요한 특징이라고 봤다. 그가 특히 주목한 것은 과학과 관료제가 갖는 양면성이었다. 한편에서 그것은 합리성의 증대를 가져왔지만, 다른 한편에서는 인간의 자유로운 정신을 규제하여 비인간화를 초래할 수 있음을 경고했다. 관

료제가 '쇠 우리'가 될 수 있다는 것은 베버의 유명한 통찰이다.

다른 한 사람은 미국의 사회학자 이매뉴얼 월러스틴이다. 월러스틴은 자본주의 세계체제의 사회이론가다. 1990년대 초반 그는 선구적으로 자본주의 세계체제에 대해 세 가지 전망을 제시한 바 있다. 첫 번째 유형은 신봉건주의다. 이는 혼란의 시대에 나타나는 분할된 주권, 자급자족적 지역, 지역적 위계제로 이뤄진 세계가 매우 안정된 형태로 재현될 것이라는 전망이다. 두 번째 유형은 민주주의적 파시즘이다. 이는 카스트 제도처럼 세계를 두 계층으로 나누고 세계 인구 5분의 1 정도가 그 상위 계층을 이루는 체제가 될 것이라는 전망이다. 세 번째 유형은 탈중심화한 평등주의적 세계질서다. 이는 우리 인간의 집합의지가 구현된 유토피아적 전망인데, 월러스틴이 소망하는 미래이기도 하다.

전문적 영화평론가가 아닌 내가 《설국열차》에 담긴 영상 기법과 영화적 수사법에 대해 말하기는 어렵다. 다만 이 영화를 통해 전달하려는 봉준호의 메시지에 주목하고 싶다. 나는 그 메시지의 일단을 베버와 월러스틴의 이론에서 구하고자 한다. 우리 인간은 관료제와 사회 시스템을 발전시켰으나 결국 자유로운 정신과 가치가 규제받게 됐다는 게 하나라면, 그 사회 시스템인 자본주의가 인간들 사이의 사회적 불평등을 강화하는 결과를 가져왔다는 게 다른 하나다.

월러스틴의 이론에 주목할 때, 특히 그가 자본주의 문명을 전망한지 20여 년이 지난 현재의 시점에서 돌아볼 때, 세계 자본주의는 두 번째 유형과 첫 번째 유형에 가까운 현실을 구체화해온 것으로 보인다.

'20대 80 사회' 또는 '1대 99 사회'라는 말이 상징하듯 지구적 차원의 불평등이 커지면서 민주주의적 파시즘이 주요 흐름으로 자리 잡았다. 이에 따라 부를 집중적으로 소유한 이들의 거주 지역이 마치 바다의 군도처럼 떠 있는 신봉건주의를 관찰할 수 있는 게 오늘날 세계사회의 현실이다.

이러한 지구적 불평등 체제를 강화시킨 가장 중요한 원인은 신자유주의 세계화다. 이 신자유주의 세계화에 대한 경고는 2011년 가을에 "월스트리트를 점령하라"는 구호를 통해 지구적으로 울려 퍼졌다. 물론 점령만 한다고 해서 문제가 해결되는 것은 아니다. 현재 인류가 신자유주의의 황혼 속에 위태롭게 서 있다면, 황혼에서 새벽으로 가는 길은 구체적인 대안과 그 대안의 일관된 추진 속에 있다. 탈중심화한 평등주의적 세계질서는 결코 포기할 수 없는 유토피아의 기획이다.

《설국열차》에서 내 시선을 사로잡은 것은 지금 우리 눈앞에 펼쳐진 세계사회에 대한 봉준호의 문제의식이다. 개인은 시스템의 부속처럼 자신의 자리를 지켜야 한다는 게 열차라는 '쇠 우리'의 사회를 유지하는 논리다. 이 시스템 바깥으로 나가려는 시도는 엄청난 대가를 치러야 할 가능성이 높다. 그 희생을 최소화하면서 지속 가능하고 실현 가능한 새로운 사회 생태계를 어떻게 만들어야 할 것인지에 대한 질문을 《설국열차》는 던지고 있다.

이러한 단상들은 물론 나의 사회학적 감상일 뿐이다. 예술작품은 사회과학적 사유의 그물망으로만 포획할 수도 없고 또 포획해서도 안 된

다. 자연과학과 사회과학은 다른 것이라고 베버가 이야기했듯이, 예술과 사회과학은 역시 서로 개입은 할 수 있되 서로의 자율성을 존중해야 한다. 《설국열차》는 봉준호의 예술적 영감과 사회적 문제의식이 서로를 훼손하지 않은 채 탁월하게 결합돼 있다.

《설국열차》가 특히 반가웠던 것은 봉준호의 영화에서 관찰할 수 있는 어떤 변화다. 《살인의 추억》과 《괴물》이 한국적 현실에 주목한 것이라면, 《마더》와 《설국열차》에서 그는 인간의 보편적 특성과 세계사회에 대한 전체적 전망으로 이동한다. 이탈리아를 생각하면 페데리코 펠리니가, 스웨덴을 생각하면 잉마르 베리만이 먼저 떠오르듯이, 한국 하면 봉준호가 먼저 떠오르는 그런 영화감독으로 더욱 성장하길 바란다.

2013. 8. 13

태양계 너머로의 꿈

스티븐 스필버그[*] 《E.T.》

최근 자연과학에서 눈에 띄는 뉴스 가운데 하나는 미국 무인 우주탐사 선인 보이저 1호에 관한 것이었다. 미국 항공우주국[NASA]은 보이저 1호가 지난해 8월 태양으로부터 약 190억 킬로미터 떨어진 성간 우주(항성과 항성 사이의 우주공간)에 진입했다고 발표했다. 초속 17킬로미터로 날아가는 보이저 1호는 태양계 밖 우주를 여행하는 최초의 우주선이 됐다.

보이저 1호를 유명하게 한 이들 중 한 사람이 미국의 천문학자 칼 세이건이다. 20여 년 전 보이저 1호가 찍은 사진 하나가 큰 화제를 모은 적이 있었다. 우주에서 담은 아주 작은 '창백한 푸른 점'인데, 그것은 다름 아닌 지구였다. 세이건의 책 제목이기도 한 '창백한 푸른 점'은

[*] 1946년생, 1980년대 이후 할리우드를 대표해온 미국 영화감독이다. 주요 작품으로는 《죠스》, 《레이더스》, 《E.T.》, 《인디애나 존스》, 《쥬라기 공원》, 《쉰들러 리스트》 등이 있다.

광활한 우주공간 속에 외로이 떠 있는 지구의 존재를 감동적으로 보여 줬다.

　낮에는 푸른 하늘로 밤에는 검은 하늘로 우리를 둘러싼 우주는, 인류가 이 지구에 터를 잡고 살아온 후 언제나 신비로움과 탐구심을 안겨왔다. 태양계 너머 우주 저편으로의 여행은 인류의 오랜 꿈이었다. 이러한 꿈은 예술에도 상당한 영향을 미쳤다. H. G. 웰스의 『우주전쟁』과 스탠리 큐브릭의 《2001 : 스페이스 오디세이》를 필두로 우주를 소재로 한 많은 소설과 영화들이 쓰이고 만들어졌다. 이 작품들 중 가장 큰 화제를 모은 것 가운데 하나가 스티븐 스필버그^{Steven Spielberg}가 감독한 《E.T.》^{The Extra-Terrestrial}다.

　영화 《E.T.》는 적잖이 잊힌 작품이다. 하지만 발표된 1982년 당시의 반응은 정말 뜨거웠다. 특히 커다란 보름달을 배경으로 주인공 엘리엇과 E.T.가 자전거를 타고 밤하늘을 가로지르는 장면은 기억에 선명하다. 《죠스》로 흥행에 성공한 스필버그는 《E.T.》를 위시해 《인디아나 존스》, 《쥬라기 공원》 등을 통해 세계에서 상업적으로 가장 성공한 감독이 됐다.

　《E.T.》는 엘리엇이라는 어린 소년과 외계인인 E.T.와의 우정을 다룬다. E.T.를 발견해 집으로 데려온 엘리엇은 E.T.가 고향별에 연락할 수 있도록 도와준다. 와중에 E.T.를 찾던 미국 연방수사국^{FBI}이 개입을 하고, 우여곡절 끝에 E.T.는 다른 별에서 온 신호를 받고 동료들과 함께 떠난다는 줄거리다. 외계인을 적으로만 생각했던 이전 작품들과 비교해

외계인과의 우정을 그린 《E.T.》는 인간적이고 서정적인 작품이다.

흥미로운 것은 《E.T.》가 상영된 1982년에 또 하나의 주목할 만한 공상과학SF 영화가 발표됐다는 점이다. 리들리 스콧 감독의 《블레이드 러너》인데, 《E.T.》보다는 덜 주목받았던 작품이다. 현재 시점에서 돌아보면, 작품의 메시지가 《E.T.》보다 더 뛰어난 영화로 평가되는 《블레이드 러너》가 상대적으로 저평가됐다는 게 이채롭다. 《E.T.》의 대중성이 그만큼 뛰어났다는 이야기일 수도 있다.

오래전 영화인 《E.T.》를 떠올리는 것은 최근 자연과학의 현실을 돌아보기 위해서다. 우리 사회에서 자연과학은 사회과학에 비해 상대적으로 홀대를 받는 것으로 보인다.

독일 유학 경험과 미국 연구 경험을 돌아볼 때, 사회과학에 대한 관심과 영향력이 우리나라만큼 두드러진 사회도 찾기 어렵다. 특히 법학과 경영학에 대한 선호는 다른 나라와 비교하기 어려울 정도로 유별나다. 자연과학을 전공하는 학생들이 의과대학으로 전공을 옮기는 사례역시 크게 늘어났다. 청년실업의 현실을 고려할 때 학생들의 이러한 선택은 자연스러운 것이겠지만, 학문의 균형발전이라는 시각에서 보면 바람직한 현상이 아니다.

자연과학이 홀대받는 가장 중요한 이유는 불투명한 직업 전망이다. 보수 수준과 직업 안정성이 인문학보다는 낮지만 사회과학과 의학에 비해 상대적으로 떨어지기 때문에 적지 않은 학생들이 자연과학을 기피한다. 나이가 들어갈수록 자연과학과 연관된 기술직이나 연구직보

다 경영·관리직을 중시하는 사회 경향과 분위기는 자연과학을 전공하는 학생들을 좌절시키는 원인 가운데 하나다.

자연과학이라고 해서 물론 모든 분야의 상황이 같지는 않다. 인문·사회과학에서 인문학이 상대적으로 홀대받는 것처럼, 자연과학에서도 특히 수학·물리학·화학·지구과학·천문우주학 등의 기초 자연과학이 상대적으로 더 홀대받는 것으로 보인다. 그래서인지 외국에서 기초 자연과학을 전공한 이들이 귀국하기를 꺼리는 경향이 두드러지는 현실을 지켜보면 적잖이 안타깝다.

두말할 필요도 없이 기초 자연과학은 그 나라 과학기술 발전의 기본적 토대다. 해마다 가을이 되면 노벨상에 대한 소식들이 잇달아 전해진다. 물론 노벨상이 그 나라의 과학기술 발전 수준을 평가하는 척도는 아니다. 하지만 노벨상을 꿈꾸는 이들이 마음 놓고 연구할 여건을 만들어주는 것은 대학은 물론 정부가 당연히 해야 할 일이다. 캠퍼스에서 이과대 건물을 지나갈 때 밤샘하는 연구실을 바라보면 자연과학에 더 많은 사회적 관심이 주어지길 소망하지 않을 수 없게 된다.

어릴 적 시골에 살 때 부모님과 함께 밤하늘을 즐겨 봤다. 이맘쯤이면 여름 밤하늘을 수놓았던 '대삼각형'(거문고자리의 베가, 독수리자리의 알타이르, 백조자리의 데네브를 연결하는 삼각형)이 사라지고 가을철 별자리가 얼굴을 내밀기 시작한다. 가을 밤하늘은 다른 계절에 비해 어둡지만, 페가수스자리의 몸통을 이루는 '대사각형'이 당당히 빛나고 있다. 밤하늘은 태양계 저 너머에 과연 다른 생명체가 존재하는지의 호기심을 일으

키고, 언젠가 그들과 소통할 수 있게 되기를 꿈꾸게 한다. 전 세계 수많은 어린이는 물론 어른들까지도 영화 《E.T.》에 열광했던 이유다.

세이건은 우리 인류가 우주에서 태어났고, 인류의 미래도 결국 우주와 연결돼 있다고 말한다. 고단한 현실을 지켜볼 때 태양계 너머를 꿈꾸는 것은 낭만적 충동일 수 있다. 하지만 바로 이 충동을 포함한 낭만적 열정은 과학기술을 발전시켜온 원동력 가운데 하나였다. 제법 선선해진 가을 날씨에 산책을 나갔다가 밤하늘을 올려다보니 거기에 대사각형이 선명히 걸려 있었다. 자연과학에 대한 더 많은 사회적 관심과 적극적인 정부의 대응을 바라는 게 나만의 소망은 아닐 것이다.

2013. 10. 8

삶의 의미를
묻는다

잉마르 베리만[*]　　　　　　　《산딸기》

몇 해 전부터 우리 사회에서는 인문학 열풍이 눈에 띈다. 대학 안에서는 학생들이 인문학에 관심을 잃어가는 데 반해, 대학 밖 사회에서는 인문학에 대한 관심이 커지는 것은 흥미로운 현상이다. 원인이 뭘까? 젊은 세대에겐 취업이 중요한 문제라면, 나이 든 세대에겐 삶이 중요한 문제이기 때문일 것이다. 사회과학의 기본 문제의식이 사회에 대한 탐구에 있다면, 인문학의 주요 연구 대상은 인간과 삶이다.

　인문학에 대한 관심이 물론 전 계층에 걸쳐 있다고 보기는 어렵다. 주식투자 같은 실용적 관심이나 성공을 위한 자기계발에 대한 관심은 전 사회계층을 아우르는 반면, 인문학 열풍을 주도하는 계층은 주로

[*] 1918~2007, 제2차 세계대전 이후 서유럽 영화를 이끌어온 이들의 한 사람으로 꼽히는 스웨덴 영화 감독이다. 주요 작품으로는 《산딸기》, 《제7의 봉인》, 《페르소나》, 《화니와 알렉산더》 등이 있다.

화이트칼라, 주부, 그리고 은퇴를 전후한 세대다. 책을 사고 강연을 듣고 삶과 자연과 역사에 대한 성찰에 귀를 기울이는 일이 어느 정도의 경제적 여유를 필요로 하기 때문이다.

인문학 열풍에 대한 구조적 조건 또한 주목할 필요가 있다. 인문학 열풍을 가져온 '문사철'(문학·역사학·철학)에 대한 관심은 현대사회에 내재된 구조 변동과 무관하지 않다. 여기에는 두 가지 요인이 중요하다. 현대사회가 가져온 소외와 관료화에 따른 삶의 황량함에 대한 자각이 하나라면, 최근 세계화와 정보사회의 진전에 따른 노동시장의 변동이 다른 하나다. 특히 후자와 연관된 퇴출의 공포, 조기 은퇴, 노후 일자리 부족 등은 결국 삶의 의미에 관한 근본적인 질문을 던지게 한다.

영화 한 편을 살펴보기 위해 인문학 열풍을 먼저 이야기했다. 그 영화는 잉마르 베리만Ingmar Bergman의 《산딸기》Wild Strawberries다. 1957년에 발표된 흑백영화 《산딸기》는 세계 영화사에 베리만 감독의 등장을 알린 작품이다. 종종 학교 강의 시간에 또 다른 걸작 《제7의 봉인》과 함께 그의 상징적 리얼리즘을 대표하는 작품으로 소개하기도 한다. 당시만 해도 베리만이 구사한 현재와 과거를 공존시키는 초현실주의 영상들은 매우 신선했다.

영화의 줄거리는 여든 살을 앞둔 의사 이삭 보리가 명예학위를 받으러 가는 하루의 여정을 그린다. 영화는 플래시백 효과를 통해 꿈과 현실, 과거와 현재를 넘나든다. 첫사랑이었던 사라와 이야기를 나누고, 아버지와 어머니를 만나기도 한다.

베리만이 전달하려는 메시지는 죽음을 앞둔 사람이 돌아보는 삶의 의미다. 이삭은 저명한 의사라는 점에서 사회적으로 성공한 인물이다. 하지만 행복한 사랑과 가족관계를 이루는 데에는 실패했다. 이삭은 이러한 불행의 원인이 다름 아닌 자신의 무관심과 이기심에 있음을 결국 깨닫게 된다.

제목 '산딸기'가 암시하는 것은 새로운 봄, 생명의 시작이다. 베리만은 무엇이 우리 삶을 새롭게, 그리고 의미 있게 하는지를 계속해서 묻는다. 현실이 불행하다고 느낄 때 인간은 과거를 그리워하는데, 그 과정에서 주인공은 아내, 아들, 아버지와 어머니를 만난다. 따뜻한 관심과 사랑의 소중함을 알게 되지만, 주인공은 더 이상 그 시간으로 돌아갈 수 없음을 깨닫는다. 그리고 삶의 마지막으로 가는 여정을 담담히 받아들인다.

이 영화를 처음 본 것은 1980년대 후반 독일에서 유학할 때였다. 당시 이 영화가 내 시선을 끌었던 것은 시대적 분위기와 맞물렸기 때문이다. 1980년대는 '영광의 30년'이라 불린 전후 복지국가 시대가 끝나고, 무한경쟁을 강조하는 신자유주의 시대가 본격화되면서 새삼 삶의 의미가 새롭게 부각되던 시절이었다. 내가 공부했던 북독일 풍경과 영화 속에 나오는 스웨덴 풍경이 유사한 것도 관심을 끈 또 다른 이유였는지도 모르겠다.

이후 이 영화를 두세 번 더 보았다. 그러면서 시대적 구속을 넘어서는 영화의 메시지를 다시 생각해보았다. 우리 인간은 과연 무엇에서

삶의 의미를 찾아야 하는지, 다시 말해 삶이란 무엇인지의 문제는 시간을 초월하는 근본적인 질문이다.

사회학자 스콧 래시는 인간으로서의 '나'[1]가 '욕망'desire과 '에고'ego와 '우리'we로 구성돼 있다고 봤다. 이는 각각 무의식적 자아, 의식적 자아, 공동체적 자아에 대응한다. 이 세 가지 가운데 어느 하나라도 결핍되면 우리 인간은 불행하다고 느낀다. 구체적으로 무의식적 자아가 지나치게 억압되기도 하고, 의식적 자아가 일관성을 갖지 못한 채 균열되기도 하며, 공동체적 자아가 과도한 소외를 겪기도 하는데, 이러한 과정은 결국 어느 지점에 이르면 삶의 의미에 대한 근본적 질문을 던지게 한다.

내가 강조하고 싶은 것은 '의미 있는 삶'의 경영학이다. '성공하는 삶'을 경영하는 법은 어릴 적부터 숱하게, 그리고 지겹도록 교육을 받는다. 하지만 삶의 의미에 대해선 질문조차 제대로 던지지 못한 채 살아가며, 시간이 한참 흐른 다음에야 그 의미를 돌아보게 된다. 앞서 이야기한 인문학의 열풍도 기실 이런 현실을 반영하고 있는 것은 아닐까? 급격한 사회 변동 속에서도 대학의 한 중심을 여전히 인문학이 차지해 온 것은 성공하는 삶의 경영학 못지않게 의미 있는 삶의 경영학이 중요하기 때문일 것이다.

여러 결함들, 가난, 공허함, 인자함의 결핍 따위는 서로 다른 형태를 취하고 있을 뿐, 사실은 이 영화를 관통하는 동일 줄기다. 저를 지켜봐주세요. 저

를 이해해주세요. 그리고—가능하다면—저를 용서해주세요. 이렇게 내가 《산딸기》를 통해 부모님께 애걸하고 있다는 사실을 그 당시 나는 알지 못했으며, 지금도 완전히 이해할 수는 없다.

1990년에 발표한 『잉그마르 베르이만의 창작 노트』에서 베리만이 《산딸기》에 대해 언급한 부분이다. 그는 자기에 대한 관심·이해·용서를 구했다고 겸허하게 말하지만, 동시에 타자에 대한 관심·이해·용서야말로 우리 인간 삶이 가져야 할 중대한 의미임을 전달한다. 주인공이 첫사랑의 연인에게 이끌려 가 만[*] 건너편에서 손을 흔들어주는 아버지와 어머니를 바라보는 장면은 마음을 뭉클하게 한다.

돈·명예·성공이 갖는 의미를 일방적으로 부정하고 싶지는 않다. 그러나 이 못지않게 관심·이해·사랑도 우리 삶에서 매우 중요한 가치다. 주변을 화려하게 물들인 가을도 이제 얼마 남지 않았다. 가을은 역시 사색의 계절이다. 성공하는 삶도 중요하지만, 의미 있는 삶을 어떻게 일구어갈지 한번 생각해볼 만한 시간이다.

2013. 11. 9

양성평등 사회를
향하여

리들리 스콧* 《델마와 루이스》

선진국이란 무엇일까? 앞서 발전해 잘사는 나라가 곧 선진국이다. 그렇다면 선진국의 조건은 무엇일까? 물질적으로 풍요롭고 정신적으로 성숙한 게 그 조건이다. 이런 선진국의 조건에서 매우 중요한 것의 하나가 양성평등의 수준이다. 인구의 절반을 이루는 여성들에 대한 차별이 크다면 결코 선진국이라 하기 어렵다.

이와 관련해 특히 기억에 남은 것은 앤서니 기든스가 준 충고다. 그는 민주적 양성평등을 통과하지 않고서는 동아시아 사회가 성찰적 현대화로 나아갈 수 없다고 지적한 바 있다. 이웃 일본의 양성평등 수준은 서구사회와 비교할 때 상당히 떨어진다. 서구사회가 모든 측면에서

* 1937년생, 대중적 관심을 크게 모은 문제작을 발표해온 영국 영화감독이다. 주요 작품으로는 《에일리언》, 《블레이드 러너》, 《델마와 루이스》, 《글래디에이터》 등이 있다.

일본 사회보다 낫다고 보기는 어렵지만, 적어도 양성평등의 측면에서 일본을 선진국이라 하기는 어렵다.

양성평등 문제를 생각하면 떠오르는 영화가 《델마와 루이스》Thelma & Louise 다. 《에일리언》, 《블레이드 러너》로 세계적 명성을 얻은 리들리 스콧Ridley Scott 감독은 1991년 《델마와 루이스》를 발표해 다시 한 번 이목을 집중 시켰다. 이 영화는 두 여성이 주인공인 로드 무비다. 강압적인 남편에 게 주눅 들어 사는 주부 델마와 일에 지친 친구인 독신녀 루이스는 기 분 전환으로 주말여행을 떠나지만, 한 남자를 예기치 않게 살해하고 도망 다닌다는 이야기가 그 줄거리다.

《델마와 루이스》는 발표되자마자 페미니즘feminism 논쟁을 불러일으켰 다. 당시 언론은 대체로 이 영화에 담긴 페미니즘의 문제의식에 대해 혹평했다. 치열하지 못하고 산만하다는 게 그 이유였다. 하지만 관객 들의 생각은 달랐다. 영화는 여성의 관점에서 일과 사랑의 의미를 돌 아보게 하는데, 델마와 루이스의 삶은 가사 또는 일에 시달리는 보통 여성들의 정체성과 그 변화를 상징하고 있기 때문이다. 평범한 두 여 성이 벌이는 일종의 현대판 서부극은 우리 안에 놓인 가부장주의의 그 늘과 양성평등의 중요성을 새삼 일깨워준다.

서구사회는 동아시아와 비교할 때 양성평등 수준이 나은 편이다. 하 지만 서구사회에서도 양성평등은 완전히 실현되지 않은 미완의 과제다. 1980년대에 등장한 신보수주의는 가족의 가치를 특히 중시했다. 급변 하는 사회 변동 속에서 가족의 존재는 물론 중요하다. 하지만 가족의 가

치에 대한 지나친 강조는 결국 가부장주의를 강화할 수 있다. 1990년 대 초반 《델마와 루이스》가 공감을 얻은 이유 중 하나는 신보수주의 아래서 가부장주의 문화가 강화돼온 배경에서 찾을 수 있다.

문제는 우리 사회의 현실이다. 먼저 통계를 보면, 상반된 자료가 눈에 들어온다. 2013년 세계경제포럼WEF이 발표한 성 격차지수GGI에서 우리 나라는 136개국 중 111위를 차지한 반면에, 유엔개발계획UNDP의 성 불 평등지수GI에서는 187개국 중 17위를 기록했다. 성 불평등지수는 유엔 개발계획이 발표해오던 여성권한척도GEM와 남녀평등지수GDI를 대체한 것 이다. 내가 특히 주목하는 것은 여성권한척도인데, 이는 여성의 정치·경 제 활동과 정책 결정 과정 참여도를 점수로 환산한 것이다. 2009년 우 리나라의 여성권한척도는 109개국 중 61위에 머물렀다.

돌아보면 우리 사회에서 여성의 지위는 꾸준히 향상돼왔다. 호주제 폐지를 포함한 일련의 법 개정이 이뤄져왔고, 전문직에서도 여성의 비 중이 빠르게 증가해왔다. 하지만 현실을 찬찬히 들여다보면 여성의 지 위는 여전히 취약하기 이를 데 없다. 두 가지 점이 특히 눈에 띈다.

먼저, 여성 간의 양극화 경향이다. 전문직에 종사하는 커리어 우먼 은 화려한 스포트라이트를 받아온 반면, 다수의 평범한 여성은 취업 경쟁에서 배제되고 소외돼왔다. 대학 안에서도 이제 막 입학한 여학생 들은 더없이 당당하지만, 졸업을 앞둔 여학생들은 불투명한 미래로 풀 이 죽어 있다. 공무원이나 저널리스트, 또는 문화 관련 기업 등 여학생 들이 선호하는 직장에 들어가는 것은 바늘구멍을 통과하는 것만큼이

나 어려운 일이다.

　가부장적 문화는 여성문제의 또 다른 그늘이다. 특히 동아시아에서 여전히 대다수 사회조직과 문화는 철저히 남성 중심적이다. 사회생활과 일상은 물론 각종 문화매체에서도 여성은 '볼 수 있는 존재'라기보다 '보여지는 존재'다. 강의실에서는 양성평등과 여성해방을 배우고 공감하지만 취업 면접을 위해 남몰래 성형외과를 찾는 여학생들을 보면 삶의 아이러니에 앞서 서글픔을 느끼곤 한다.

　양성평등을 실현하기 위해서는 이중적 전략이 필요하다. 한편에서는 여성 전문인력을 적극 활용하는 정책이 강구돼야 한다. 해당 분야에서 역량을 발휘할 수 있는 전문인력이 대학을 졸업하고도 '취업'이 아니라 '취집'을 한다는 것은 인력 낭비이자 국력 낭비다. 절반의 인재만으로는 세계화가 강제하는 국가 간 경쟁에 적극 대처하기 어려울뿐더러 이는 인권의 관점에서도 정당하지 않다.

　다른 한편에서는 남녀 차별 해소를 위한 고용정책을 강화해야 한다. 많은 여성이 경제적 목적이든 자아실현 목적이든 일하기를 원하지만 일자리는 턱없이 부족하다. 또 일을 하고 있다 해도 상당수 여성 노동자는 비정규직에 종사하고 있다. 따라서 정부는 여성들의 안정된 일자리 창출에 더 큰 관심을 기울여야 하고, 이를 위한 보육 및 노인 부양 등 공적 서비스를 개선해야 한다.

　시각에 따라서는 이런 주장들의 실현 가능성에 의문을 제기할 수도 있다. 일각에서는 고용 창출이 결코 쉽지 않고, 경제위기 아래에서 일

단 가장부터 일자리를 가져야 한다고 주장하기도 한다. 그러나 문제의 핵심은 태도와 의지다. 이런저런 이유로 여성문제를 외면하기 시작하면 여성의 지위는 결코 나아지지 않는다. 남성의 시선 아래 놓인 타자화^{他者化}된 관점이 아니라 나의 딸, 나의 어머니라는 관점에서 여권신장과 양성평등 문제에 접근해야 한다.

《델마와 루이스》가 20여 년 전에 만들어진 영화라 하더라도, 두 주인공은 여전히 우리 주변에서 쉽게 찾아볼 수 있는 이들이다. 단지 여성이라는 이유 하나 때문에 차별을 감수해야 하는 것은 옳지 않다. 옳지 않은 것은 옳지 않은 것이지 다른 이유를 들어 정당화할 수는 없다. 다시 한 번 강조하면, 양성평등을 성취하지 않고서는 선진국으로 갈 수 없음은 너무도 자명한 사실이다.

2013. 12. 24

다른 세계를
상상할 권리

앤드류 애덤슨[*] 《사자, 마녀 그리고 옷장》

이 책의 원고를 쓰면서 스스로에게 질문을 던질 때가 있었다. '예술이란 무엇인가'가 그것이다. 우리 인간은 왜 예술을 만들었고, 또 그것을 공유해온 걸까? 어느 역사와 사회든 예술이 없는 곳은 없었다. 사람들이 모여 사회를 이루고 살기 시작한 이래 인류는 끊임없이 그림을 그리고, 노래를 부르고, 말과 글을 통해 시를 짓고 이야기를 만들어왔다.

예술의 의미에 대한 질문은 인간 존재에 대한 질문과 맞닿아 있다. 인간에게 가장 중요한 것은 먹고살아갈 빵이다. 하지만 동시에 인간은 말을 하고 글을 쓰며 생각하는 존재다. 또한 인간은 차가운 이성보다는 따뜻한 느낌, 자유로운 상상과 함께 살아온 존재다.

인간에 대한 첫 번째 규정이 '물질적 생활'에 관한 것이고, 두 번째 규정이 '정신적 생활'에 관한 것이라면, 세 번째 규정은 '예술적 생활'

* 1966년생, 재치 넘치는 작품들을 발표해온 뉴질랜드 영화감독이다. 주요 작품으로는 《슈렉》, 《슈렉 2》, 《나니아 연대기: 사자, 마녀 그리고 옷장》, 《나니아 연대기: 캐스피언 왕자》 등이 있다.

에 관한 것이다. 인간이 감성과 상상력을 가진 존재인 한, 그것을 표현하려는 다양한 욕구 또한 그치지 않는다. 그리고 그 욕망을 형상화한 게 예술이다. 예술작품은 다른 이들에게 공감을 불러일으키고, 그 공감은 자신이 진행하는 삶뿐만 아니라 자신이 속한 사회의 선 자리와 갈 길을 돌아보게 해왔다.

인간의 감성과 상상력을 생각할 때 내게 가장 먼저 떠오르는 예술작품 중 하나가 『나니아 연대기』*The Chronicles Of Narnia*다. 『나니아 연대기』는 아일랜드 출신의 C. S. 루이스*C. S. Lewis*가 쓴 연작동화다. 나니아라는 환상의 대륙 속에서 아이들이 벌이는 여러 가지 모험을 다룬 이 작품은 옥스퍼드 대학에서 함께 문학을 가르친 동료인 J. R. R. 톨킨의 『반지의 제왕』과 더불어 대표적인 판타지 문학으로 꼽혀왔다.

『나니아 연대기』는 시간순으로 나열하면 『마법사의 조카』에서 시작해 『마지막 전투』로 끝난다. 1950년대에 출간된 이 연작에서 맨 처음 발표된 작품은 이야기 속 시간상 두 번째 순서인 『사자, 마녀 그리고 옷장』*The Lion, The Witch & The Wardrobe*이다. 『나니아 연대기』 시리즈 가운데 가장 널리 알려진 『사자, 마녀 그리고 옷장』은 2005년 월트디즈니 픽처스에서 앤드류 애덤슨*Andrew Adamson* 감독이 영화로 만들었다.

영화 《사자, 마녀 그리고 옷장》은 제2차 세계대전이 한창일 때 나이 든 교수의 집으로 피신한 형제자매인 피터, 수잔, 에드먼드, 루시가 옷장을 통해 나니아로 들어갔다가 겪는 뜻밖의 모험을 흥미진진하게 펼쳐 보인다. 나니아의 왕인 사자 아슬란이 자리를 비운 사이 마녀는 나

311

니아를 황량한 겨울이 계속되는 곳으로 만들어놓았지만, 용감한 네 어린이는 아슬란과 함께 마녀의 마법을 풀어 나니아를 구한다는 게 그 줄거리다.

루이스는 영문학자이자 기독교 작가다. 무신론자였지만 유신론으로 회심한 그는 기독교를 논리적으로 설명하는 기독교 변증론의 대표적 인물이다. 『나니아 연대기』의 바탕에는 기독교적 문제의식, 다시 말해 인류의 탄생과 멸망, 인간의 죄와 신의 구원 등에 대한 루이스의 생각이 깔려 있다. 물론 그는 이러한 문제의식을 드러나게 설파하지 않고 어린아이들의 눈높이에 맞춰 암시적으로 전달한다. 좋은 어른이 되기 위한 일련의 과정을 환상적인 이야기를 통해 어린이 스스로 깨닫게 하려는 게 루이스가 이 작품을 쓴 동기였던 것으로 보인다.

『나니아 연대기』를 떠올리는 이유는 두 가지다. 하나는 꿈과 상상력에 관한 것이다. 이 연작은 초판의 출간 순서에 따라 앞의 세 편이 영화로 만들어졌는데 《사자, 마녀 그리고 옷장》에 이어 《캐스피언 왕자》와 《새벽 출정호의 항해》까지 모두 국내에서도 상영됐다. 루이스가 펼쳐놓은 상상의 세계와 그 안에서 계속되는 모험들은 진정 경이로웠다. 영화로 만들어진 세 편의 이야기는 시간적 배경이 서로 다르지만, 『나니아 연대기』의 이야기 일곱 편은 모두 치밀하게 이어져 있다.

무엇인가를 꿈꾸고 상상하는 것은 우리 인간의 고유한 권리다. 꿈과 상상은 그것이 실현되지 않을 수도 있기에 언제나 현실과 긴장관계를 맺는다. 비록 사실이 아니라 하더라도 꿈과 상상에는 진실을 갈망하는

마음이 담겨 있다는 점이 중요하다.

우리 삶에서 가장 필수적인 것은 당연히 물질적 생활이다. 하지만 물질적 생활이 충족된다고 해서 정신적 생활이 절로 풍요로워지는 것은 아니다. 마음을 움직이게 하는 것은 진실이며, 이는 우리가 꾸는 꿈과 품는 상상에 잇닿아 있다. 거칠게 말해 꿈과 상상이 부재한 삶은 기실 무의미할지도 모른다. 예술과 예술적 생활이 갖는 의미의 하나가 바로 여기에 있을 것이다.

다른 하나는 새로운 기대와 희망에 관한 것이다. 한 해를 마무리하는 12월은 꿈과 상상을 특히 자극한다. 지나간 시간에 대해 이런저런 아쉬움을 갖게 하고, 다가오는 시간에 대해 크고 작은 기대를 품게 한다. 한편으로는 차분해지면서도 다른 한편으로는 다소 들뜨고 분주해지는 시간이 12월이다. 밤의 시간이 가장 긴 동지가 있는 달이지만, 그다음 날부터는 다시 낮의 시간이 조금씩 길어지는, 다시 말해 새로운 꿈과 희망을 품을 수 있는 시간이 시작된다.

또 12월은 크리스마스의 계절이다. 크리스마스는 초기 그리스도교가 당시 게르만족의 습속인 동지 축제에서 영향을 받아 만든 명절이다. 그리스도의 탄생은 생명의 시작이자 구원의 출발을 상징한다. 낡고 지나간 것들을 훌훌 털어버리고 새로운 것들을 정결히 맞아들이는 의례인 크리스마스는 종교적 의미를 넘어서서 가는 해를 돌아보게 하고 오는 해를 기대하게 한다.

《사자, 마녀 그리고 옷장》으로 돌아가면, 막내 루시가 옷장 문을 열

고 들어가보니 놀랍게도 거기엔 눈이 내리는 숲이 펼쳐져 있고, 저 멀리 가로등 하나가 빛나고 있다. 바로 그때, 나무들 사이에서 숲의 정령 파우누스가 한 손엔 우산을 들고 다른 한 손엔 갈색 꾸러미를 안은 채 나타난다. 나니아의 세계가 열리는 첫 장면이다.

지나간 것은 지나간 것이다. 아쉬워할 것은 아쉬워하되 너무 많이 후회하지는 말자. 주어진 조건 아래에서 최선을 다했다고, 다가오는 새해에는 더 나아질 수 있다고 생각하자. 거기 옷장을 열고 들어가면 눈이 내리고, 가로등이 빛나고, 그 누군가가 당신을 기다리고 있을지도 모른다. 그런 꿈을 꾸고 세계를 상상할 수 있는 권리가 우리에겐 아직까지 남아 있다고 생각하자.

2013. 12. 31

예술로 만난 사회
'파우스트'에서 '설국열차'까지

김호기 지음

2014년 11월 10일 초판 1쇄 발행
2014년 12월 29일 초판 2쇄 발행

펴낸이 한철희 | 펴낸곳 주식회사 돌베개 | 등록 1979년 8월 25일 제406-2003-000018호
주소 (413-756) 경기도 파주시 회동길 77-20(문발동)
전화 (031) 955-5020 | 팩스 (031) 955-5050
홈페이지 www.dolbegae.com | 전자우편 book@dolbegae.co.kr
블로그 imdol79.blog.me | 트위터 @Dolbegae79

책임편집 소은주 | 디자인기획 이승욱
마케팅 심찬식 · 고운성 · 조원형 | 제작 · 관리 윤국중 · 이수민
인쇄 · 제본 영신사